추생을 위한

손글씨 교정과 맞춤법

한국두뇌개발교육원 · 한국기억술연구원 손 동 조 지음

BM (주)도서출판 성안당

머리말

　우리는 인터넷과 스마트폰으로 언제 어디서나 빠르게 의사소통을 할 수 있는 편한 시대에 살고 있습니다. 하지만 급속도로 진행된 스마트폰 보급과 SNS의 확산은 우리 고유 문자 '한글' 맞춤법을 무시한 신조어나 약어 등을 만들어 내며, 안타깝게도 현재 우리 한글은 훼손을 넘어 빠르게 파괴되고 있습니다.

　또한 컴퓨터와 스마트 기기 등의 디지털 장비가 필기구를 대체하여 연필이나 펜으로 종이에 직접 글씨 쓰는 일이 드물어지면서 글씨에 자신감 없는 사람들도 정말 많아 졌습니다.

　그러나 입사 지원서, 각종 시험, 직장에서의 중요한 업무 등은 직접 쓰고 작성해야 하는 경우가 많고, 맞춤법이 틀리거나 악필 글씨로는 좋은 결과를 내기 힘듭니다.

　이 책은 맞춤법 학습과 글씨 교정을 동시에 할 수 있도록 구성되어 있습니다.

　한글은 크게 '구어(口語)체'와 '문어(文語)체'로 구분되는데, 평소 대화할 때는 크게 문제가 없지만 직접 손으로 글을 쓰려고 하면 어렵지 않은 한글 맞춤법도 간혹 헷갈리고 어색하게 느껴지는 경우가 있습니다. 쓰임에 따라 달라지는 까다로운 낱말과 매번 헷갈리는 맞춤법을 정확히 이해하지 않고 틀린 채 사용하다 보니 반복적으로 계속 틀리게 되는 것입니다. 특히 된소리로 발음 나는 'ㄲ, ㄸ, ㅃ, ㅆ, ㅉ'의 쌍자음과 사이시 옷의 쓰임을 많이 틀리고, 항상 헷갈리는 '되, 돼', '안, 않', 'ㅔ, ㅐ' 등의 사용도 주의해야 합니다.

　올바른 맞춤법 사용과 함께 호감을 주는 글씨체도 매우 중요합니다. 글씨는 자신을 돋보이게 하는 수단이며, 지식과 지혜로 쌓인 내공의 힘은 맞춤법과 글씨로 드러나게 됩니다. 이런 글씨를 교정하기 위해서는 지루함 없이 재밌게 학습하는 것이 가장 중요합니다.

　이 책은 단계별 새롭고 다양한 연습 과정을 통해 글씨 교정과 맞춤법을 한번에 공부할 수 있도록 만들었습니다. 책에서 제시한 훈련 방법을 통해 모두가 멋진 필체를 갖고, 바른 맞춤법 사용에 어려움을 느끼지 않게 되어 사회생활 하는 데 자신 있게 빛날 수 있기를 바랍니다.

<div align="right">저자 손 동 조</div>

목차

Part 1 글씨 교정을 위한 선 긋기 연습

Part 2 우리가 자주 사용하는 관용어(慣用語) 바르게 알기

Part 3 우리말 낱말 퍼즐과 글씨 교정을 위한 관용어 덧쓰기

Part 4 한글 맞춤법 바르게 알기

부록

초급 맛보기 맞춤법 기본 테스트

＊ 아래 단계별 문제를 [보기]에서 골라 바르게 써 넣으세요.

> [보기]　1.　고게길, 고갯길, 고겟길, 고개길
> 　　　　　2.　예쁜, 애쁜, 옛쁜, 예뿐
> 　　　　　3.　꺼냈네, 꺼넸내, 께낸네, 꺼넨내

[1단계 문제]

1. 꼬부랑 할머니가 꼬부랑 [　　　　]을 넘어간다.

2. 아주 [　　　　] 꽃을 보았다.

3. 할머니가 주머니에서 꼬부랑 엿을 [　　　　].

> [보기]　1.　낫, 낱, 낮, 낳, 낮, 났, 낟, 난
> 　　　　　2.　오뚜기, 오뚝이, 오뚜이, 오뚝기
> 　　　　　3.　메뚜기, 메뚝이, 메뚜이, 메뚝기

[2단계 문제]

1. 농부가 [　　　　]에 [　　　　]을 들고 감기가 [　　　　]지 않은 상태에서 벼를 베어 [　　　　]가리를 쌓고, 수건으로 얼굴 [　　　　]을 닦았다.

2. 주말에 아이에게 [　　　　]를 사주고, [　　　　]를 잡으며 같이 놀아주니 좋아했다.

> [보기]　1.　넓적, 널쩍, 널적, 넓적
> 　　　　　2.　바깥, 밭갇, 밖같, 밭깥

[3단계 문제]

1. 책상이 너무 [　　　　]하다.

2. 친구와 [　　　　]에서 놀다.

초급 맛보기 맞춤법 기본 테스트

* 아래 단계별 문제를 [보기]에서 골라 바르게 써 넣으세요.

[보기]　1. 품삭, 품삯, 품싹
　　　　2. 겉치레, 겄치래, 겉치래, 겉치레

[4단계 **문제**]

1. 품을 판 대가로 받거나, 품을 산 대가로 주는 보수를 [　　　　]이라 한다.

2. 겉만 보기 좋게 꾸며내는 일을 [　　　　]라 한다.

[보기]　1. 여덟, 여덜, 여덟　2. 괜찬, 괜찮, 괸찬　3. 옮, 옴, 옹, 욺

[5단계 **문제**]

1. 아침 [　　　　] 시에 일어난다.

2. 오늘 기분이 [　　　　]다.

3. 책상을 직접 [　　　　]기다.

[보기]　1. 훑, 훗　2. 읊, 읖　3. 핥, 할

[6단계 **문제**]

1. 어떤 장소나 글 따위를 한 번에 [　　　　]다.

2. 시인이 시를 [　　　　]다.

3. 동물 개미[　　　]기는 개미를 [　　　]아 먹는다.

[보기]　1. 녁, 녘　2. 바람, 바램

[7단계 **문제**]

1. 저[　　　]때 서[　　　] 하늘에서 저[　　　]노을이 지면 새벽[　　] 동[　　　]
　에서 아침 해가 뜬다.

2. 행복은 항상 우리 가족의 [　　　]입니다.

중급 간보기 맞춤법 기본 테스트

* 아래 단계별 문제를 [보기]에서 골라 바르게 써 넣으세요.

[보기] 세다, 쎄다, 새다, 쌔다

[1단계 문제]

1. 내 친구는 유도선수라 힘이 무척 [].
2. 쌀자루에 구멍이 생겨 쌀이 [].
3. 건설회사는 노동의 강도가 너무 [].
4. 창문에 불빛이 담 밖으로 [].
5. 눈 위에 발자국의 숫자를 [].
6. 같이 가던 친구가 갑자기 옆길로 [].
7. 사주를 보니 내 팔자가 [].

[2단계 문제]

1. 수도관이 오래되어서 물이 [].
2. 태풍의 영향으로 장마철 비바람이 [].
3. 회사의 매우 중요한 정보가 [].
4. 할머니 머리가 하얗게 [].
5. 가스레인지에서 가스가 [].
6. 저금통에서 꺼낸 동전을 [].
7. 양철지붕이 오래돼서 비가 [].

고급 찔러보기 맞춤법 기본 테스트

＊ 아래 단계별 문제를 [보기]에서 골라 바르게 써 넣으세요.

> [보기]　1. 딛, 딧, 딪　　2. 짚, 집, 지　　3. 켕, 캥, 깽　　4. 짖, 짓, 짙
> 　　　　　5. 뻗, 뻐, 뻣　　6. 뱃, 뱉, 뱄　　7. 굵, 굶, 굴　　8. 씨, 시, 씻

[1단계 문제]

1. 바위에 달걀 부[　　]치기.
ⓉⓉ 아무리 해도 될 수 없는 부질없는 짓을 비유적으로 이르는 말.

2. 물에 빠지면 [　　]푸라기라도 잡는다.
ⓉⓉ 아주 위급한 상황에 처하면 아무리 하찮은 것이라도 닥치는 대로 의지하려 하는 것이 사람의
　　마음임을 비유적으로 이르는 말.

3. 뒤가 [　　]기다.
ⓉⓉ 약점이나 잘못이 있어 마음이 편하지 않음을 뜻하는 말.

4. 도둑놈 개 꾸[　　]듯.
ⓉⓉ 남이 들을까 두려워서 입속으로 우물우물 중얼거림을 이르는 말.

5. 누울 자리 봐 가며 발을 [　　]어라.
ⓉⓉ 어떤 일을 할 때 그 결과를 생각하여 미리 살피고 일을 시작하라는 말.

6. 누워서 침 [　　]기.
ⓉⓉ 남을 해하려고 한 짓이 오히려 자기에게 미침을 이르는 말.

7. 뉘 덕으로 잔뼈가 [　　]었기에.
ⓉⓉ 남의 은덕을 입고 자라났음에도 그 은덕을 모름을 이르는 말.

8. 귀신 [　　]나락 까먹는 소리.
ⓉⓉ 다른 사람이 잘 알아듣지 못하도록 혼자 우물우물 지껄여대는 말.

* 아래 단계별 문제를 [보기]에서 골라 바르게 써 넣으세요.

[보기] 1. 굴, 굵, 굶 2. 핥, 핥, 핥 3. 젯, 잿, 잿 4. 딲, 딱, 닥
5. 뚤, 뚫, 뚫 6. 엇, 언, 엱 7. 뚜, 두, 뚝 8. 찟, 찢, 찔

[2단계 **문제**]

1. []어 죽기는 정승 하기보다 어렵다.
🔢 아주 가난하여 금방 먹지 못해 죽을 것 같아도 그냥 죽기가 결코 쉬운 일이 아니라는 말.

2. 곰이라 발바닥을 []으랴.
🔢 발바닥 핥는 곰의 습성에서 나온 말로, 무척 궁핍하여 굶주림을 면할 방도가 없다는 말.

3. 공것이라면 양 []물도 먹는다.
🔢 공짜라면 무엇이든 가리지 않고 닥치는 대로 거두어들이는 것을 비꼬아 이르는 말.

4. 고개 하나 까 []하지 않다.
🔢 마음의 동요를 조금도 보임이 없이 꼼작도 하지 않음을 나타내는 말.

5. []어진 벙거지에 우박 맞듯.
🔢 정신을 못 차릴 정도로 무언가가 마구 쏟아지는 모양을 비유적으로 이르는 말.

6. 말 위에 말을 []는다.
🔢 욕심이 많음을 비유적으로 이르는 말.

7. 망둥이가 뛰니까 꼴 []기도 뛴다.
🔢 남이 뛰며 좋아하니까 공연히 덩달아 날뛴다는 말.

8. 비렁뱅이 자루 []기.
🔢 서로 동정하여야 할 사람들끼리 오히려 아옹다옹 다투는 경우를 비유적으로 이르는 말.

[초급 맞보기]

1단계 정답
1. 꼬부랑 할머니가 꼬부랑 [고갯길]을 넘어간다.
2. [예쁜] 꽃을 보았다.
3. 할머니가 주머니에서 꼬부랑 엿을 [꺼냈네].

2단계 정답
1. 농부가 [낮]에 [낫]을 들고 감기가 [낫]지 않은 상태에서 벼를 베어 [낟]가리를 쌓고 수건으로 얼굴 [낯]을 닦았다.
2. 주말에 아이에게 [오뚝이]를 사주고, [메뚜기]를 잡으며 같이 놀아주니 좋아했다.

3단계 정답
1. 책상이 너무 [넓적]하다.
2. 친구와 [바깥]에서 놀다.

4단계 정답
1. 품을 판 대가로 받거나, 품을 산 대가로 주는 보수를 [품삯]이라 한다.
2. 겉만 보기 좋게 꾸며내는 일을 [겉치레]라 한다.

5단계 정답
1. 아침 [여덟] 시에 일어난다.
2. 오늘 기분이 [괜찮]다.
3. 책상을 직접 [옮]기다.

6단계 정답
1. 어떤 장소나 글 따위를 한 번에 [훑]다.
2. 시인이 시를 [읊]다.
3. 동물 개미[핥]기는 개미를 [핥]아 먹는다.

7단계 정답
1. 저[녁]때 서[녘] 하늘에서 저[녁]노을이 지면 새벽[녘] 동[녘]에서 아침 해가 뜬다.
2. 행복은 항상 우리 가족의 [바람]입니다.

[중급 간보기]

1단계 정답

1. 내 친구는 유도선수라 힘이 무척 [세다].
2. 쌀자루에 구멍이 생겨 쌀이 [새다].
3. 건설회사는 노동의 강도가 너무 [세다].
4. 창가에 불빛이 담 밖으로 [새다].
5. 눈 위에 발자국의 숫자를 [세다].
6. 같이 가던 친구가 갑자기 옆길로 [새다].
7. 사주를 보니 내 팔자가 [세다].

세다 이해하기
1. 힘이 많아 밀고 나가는 기세 따위가 강한 것.
2. 능력이나 수준 따위의 정도가 높거나 심한 것.
3. 물, 불, 바람 따위의 기운이 크거나 빠른 것.
4. 운수나 터 따위가 나쁜 것.
5. 사물의 수효를 헤아리는 것.

2단계 정답

1. 수도관이 오래되어서 물이 [새다].
2. 태풍의 영향으로 장마철 비바람이 [세다].
3. 회사의 매우 중요한 정보가 [새다].
4. 할머니 머리가 하얗게 [세다].
5. 가스레인지에서 가스가 [새다].
6. 저금통에서 꺼낸 동전을 [세다].
7. 양철지붕이 오래돼서 비가 [새다].

새다 이해하기
1. 소리가 일정 범위를 빠져나가 바깥에서 소리가 들리는 것.
2. 돈이나 재산이 조금씩 모르는 사이에 다른 데로 나가는 것.
3. 빛이 물체의 틈이나 구멍을 통해 나가거나 들어오는 것.
4. 기체나 액체 따위가 물체의 틈이나 구멍으로 조금씩 빠져나가는 것.
5. 정보 따위가 몰래 밖으로 알려지는 것.

[고급 찔러보기]

1단계 정답

1. 바위에 달걀 부[딪]치기.

2. 물에 빠지면 [지]푸라기라도 잡는다.

3. 뒤가 [켕]기다.

4. 도둑놈 개 꾸[짖]듯.

5. 누울 자리 봐 가며 발을 [뻗]어라.

6. 누워서 침 [뱉]기.

7. 뉘 덕으로 잔뼈가 [굵]었기에.

8. 귀신 [씻]나락 까먹는 소리.

2단계 정답

1. [굶]어 죽기는 정승 하기보다 어렵다.

2. 곰이라 발바닥을 [핥]으랴.

3. 공것이라면 양[잿]물도 먹는다.

4. 고개 하나 까[딱]하지 않다.

5. [뚫]어진 벙거지에 우박 맞듯.

6. 말 위에 말을 [얹]는다.

7. 망둥이가 뛰니까 꼴[뚜]기도 뛴다.

8. 비렁뱅이 자루 [찢]기.

5언 9품사 이해하기

▣ 5언의 분류

1. 체언[體言] (임자씨)
문장에서 조사의 도움을 받아 주체의 구실을 하는 단어.
- **명사** (이름씨), **대명사** (대이름씨), **수사** (셈씨)

2. 관계언[關係言] (걸림씨)
문장에 쓰인 단어들의 관계를 나타내는 기능을 하는 조사.
- **조사** (토씨)

3. 용언[用言] (풀이씨)
대상의 동작과 상태의 성질을 나타내며 문장에서 서술하는 기능을 수행하는 단어.
- **동사** (움직씨), **형용사** (그림씨)

4. 수식언[修飾言] (꾸밈씨)
문장에서 체언이나 용언 앞에 놓여 그 뜻을 꾸미거나 한정하는 단어.
- **관형사** (매김씨), **부사** (어찌씨)

5. 독립언[獨立言] (홀로씨)
문장에서 다른 단어와 직접적인 관계를 맺지 않고 홀로 기능하는 단어. 주로 대답이나 느낌을 나타내는 데 쓰이며, '여보', '아', '네' 등이 있음.
- **감탄사** (느낌씨)

▣ 9품사의 분류

1. 명사
사물의 이름을 나타내는 품사. 그 쓰임에 따라 보통 명사와 고유 명사, 자립성 여부에 따라 자립 명사와 의존 명사로 나뉜다.

2. 대명사
사람, 사물, 처소 따위에 이름을 붙이지 않고 가리키기만 하는 품사. 예를 들어, "너는, 거기에 무엇을 가지고 갔느냐?"에서 '너'는 '철수', '영수' 등의 이름을 대신한 인칭 대명사이고, '거기'는 '회사', '시골' 등의 처소 이름을 대신한 지시 대명사이며, '무엇'은 '미지의 사물'을 대신한 지시 대명사이다.

3. 수사

'셈씨'라고도 한다. 대체로 명사와 같은 기능을 하여 명사의 한 종류로 분류되기도 하며, 수사로서 독립된 품사로 분류될 때는 대개 수를 나타낸다.

4. 조사

체언 뒤에 붙어 그 말과 다른 말과의 문법적인 관계를 나타내거나 특별한 뜻을 더해 주는 품사이다.

5. 동사

사람이나 사물의 동작과 작용을 나타내는 품사이다. 활용할 수 있으며, 그 뜻과 쓰임에 따라 본동사와 보조 동사, 성질에 따라 자동사와 타동사, 어미의 변화에 따라 규칙 동사와 불규칙 동사로 나뉜다.

6. 형용사

사람이나 사물의 성질이나 상태, 존재의 어떠함을 나타내는 말이다. 한글의 경우 활용을 하기 때문에 동사와 함께 용언으로 분류된다.

7. 관형사

체언 앞에 쓰여 그 체언이 어떠한 것이라고 꾸며 주는 품사이다. 조사를 취하지 않고, 어미 활용도 하지 않는다. 종류로는 '새', '헌'과 같은 성상 관형사, '한', '두'와 같은 수 관형사, '이', '그'와 같은 지시 관형사가 있다.

8. 부사

동사나 형용사, 다른 부사 앞에서 그 뜻을 한정하는 말이다. 크게는 '매우', '가장', '겨우' 등과 같이 특정한 성분을 수식하는 성분 부사와 '과연', '아마', '그리고' 등과 같은 문장 전체를 수식하는 문장 부사로 나누어진다.

9. 감탄사

감탄이나 놀람, 부름, 명령 등 강한 느낌을 나타내는 말이다. 예를 들어, 산에 올라가 경치를 바라보며 "아, 참 좋다.", "우와, 정말 좋다."라는 문장에서 '아', '우와'가 해당한다.

9품사 파헤치기

　품사 분류에 있어서 가장 중요한 것은 기능이고 형식과 의미는 부차적이다. 국어의 품사를 몇 가지로 분류할 것인가는 문법가에 따라 다른데, 그 이유는 단어를 책정하는 기준의 차이에 있다.

　예를 들면 '꽃이 피었다'라는 문장을 '꽃, 이, 피, 었다'의 4단어로 보는 관점과 '꽃이, 피었다'와 같이 2단어로 보는 관점, '꽃, 이, 피었다'와 같이 3단어로 보는 관점이 대립된다. 일반적으로 이러한 관점의 차이에 의해 국어의 품사는 적게는 5품사에서 많게는 13품사까지 분류되어 왔다. 그중 '학교문법통일안(1963년 공포)'에서는 국어의 품사를 명사·대명사·수사·조사·동사·형용사·관형사·부사·감탄사 등 9품사로 분류하는 체계가 구체화되었다.

　① 사람·꽃, ② 나·그것, ③ 하나·첫째의 3묶음의 단어들은 한 문장에서 조사와 결합하여 주어·목적어·보어 등이 될 수 있는 기능상의 공통성이 있으므로 1차적으로 체언으로 분류된다. 그런데 이들은 서로 형식적 의미가 다르므로 의미상의 공통성에 따라 ①은 명사, ②는 대명사, ③은 수사로 각각 하위 분류된다. ④ '(사람)이·(꽃)을'의 '이·을' 등은 자립성이 있는 단어(주로 체언)에 결합되어 일정한 문법적 관계를 갖게 하여 관계언(關係言)으로 분류하는데, 단독으로는 쓰이지 못하고 자립성이 있는 단어에 보편적으로 붙어 조사라고도 한다. ⑤ 웃다·가다, ⑥ 좋다·높다의 두 묶음의 단어들은 활용을 하여 문장의 서술어로 쓰일 수 있는 기능상의 공통성을 가지므로 용언으로 분류된다. 그런데 이들은 형식적 의미가 다를 뿐만 아니라 활용에 있어서도 차이를 보여주므로(웃-는다 : 좋-다, 웃-는 : 좋-은, 웃고 있다, 좋고 있다), ⑤는 동사, ⑥은 형용사로 각각 하위분류될 수 있다. ⑦ 이 (책), 새 (옷), ⑧ 자주 (간다), 매우 (예쁘다)의 2묶음의 단어들은 활용하지 않고 다음에 오는 체언이나 용언을 꾸며주는 기능상의 공통성이 있으므로 수식언으로 분류되는데, 꾸미는 대상이 다르므로 체언을 꾸미는 ⑦ 관형사와 용언 등을 꾸미는 ⑧ 부사로 하위분류된다. ⑨ '아!·여보' 등의 단어는 문장 속에서 독립적으로 가장 앞자리에 놓이는 기능상의 특징에 근거하여 독립언으로 분류되는데, 그 형식적 의미에 치중해 감탄사라고도 한다.

　이상의 5언 9품사 체계 외에도 문법가에 따라서는 '-이다'를 지정사(指定詞 : 잡음씨)로 분류하기도 하고 '있다·없다·계시다'에 대해 존재사(存在詞)를 설정하기도 하며, '그리고·그러나' 등에 대해 접속사를 설정하기도 한다.

　그러나 학교 문법체계에 따르면 지정사는 서술격조사라 하여 조사에 포함되고, 존재사는 형용사에, 접속사는 접속부사라 하여 부사에 각각 포함된다.

글씨 교정을 위한
선 긋기 연습

- 여러 유형의 악필 글씨체 모음
- 필기구 잡는 법과 글씨 쓰기 바른 자세
- 선 긋기 연습의 이해
- 빠른 글씨 교정을 위한 기본 선 바르게 긋기 1~10
- 상식으로 알아야 할 우리말 날짜 세는 법
- 상식으로 알아야 할 우리말 날짜 세는 법 읽고 써보기
- 상식으로 알아야 할 우리말 월(月) 읽고 써보기
- 상식으로 알아야 할 24절기 한자로 써보기
- 선 긋기와 겹받침·쌍자음 바르게 쓰기 1~10

여러 유형의 악필 글씨체 모음

▶ 글자 쓰기의 기본 연습이 부족하여 성의 없이 대충 쓰는 무성의 유형

▶ 글자의 자음과 모음의 크기 균형이 맞지 않게 쓰는 들쑥날쑥 유형

▶ 세로와 가로의 선이 일정하지 않아 생각 없이 마구 쓰는 천방지축 유형

▶ 글자의 간격 없이 띄어쓰기를 하지 않고 글의 두서가 없는 마음대로 유형

▶ 글자의 크기가 일정하지 않고 글자가 상하로 기울어지며 써나가는 파도 물결 유형

▶ 줄과 칸을 무시하고 어지럽게 써서 기초 선 긋기부터 다시 훈련해야 하는 난필 유형

[악필 모음 보고 글자 교정하기]

18

결론 1. 조선시대 성리학 지배이념
　　　 -남녀 성차별을 인정
　　 2. 여성에게 일정한 권한 - 여성들을 우대했특여
　　 3. 여성들이 이토오국 - 여성신장운동
　　　　 -명아적 오승(천조...)
　　 4. 21c 복지국가
　　　　 선진국 => 여성들이 우대받는 사회
마카아벨리. 사회구성체 이론

5. 신규노선의 증가.
　 향공 = 안정적 바지지만. 바르고정탁. 아형성.
　 판매절소.
　 1. 공장 부품, 유행성 상품. 신규.
　 2. 취손 도난 위험이 큰 우표
　 3. 장기간 수송의 경우, 산술. 〉
　 3. 우제에 비해. 바세.

1. 숙려근터 정의　　　 관광정국 시험
2. 메트x성의 정의
3. 쓰다 노보루 교수의 정의
2. 관광기본법의 제정목적 4개쓰고 설명 24P
3. 관광객의 정의　44P
4. 관광독구의정의
5. 관광사업의 종류 설명
　① 여행업
　② 숙박업
　④ 이용시설
　⑤ 국제회의업
　⑥ 위원시설업
　⑦ 유지노업
관광 꾸러 시설업
관광사업자의 결격사유 설명 2P
가~바
　　　기획여행 82P

60년대에는 지터가 등장했다
70년대 대량수송시대 대형화 장거리화.
80년대 서비스 경쟁시대.
1. 화물운송 서비스의 향물오인
2. 대형화율 ■운송의증가

한국의 역사와 문화
나쁜 병이 있어서 건강한 아들을
　 없을때.
- 말이 많아서 대가족 제오를 운영할수 없을때.
~가 도욱질 하는 경우

三不去
1. 처가 쫓겨나서 갈 곳이 없을때.
2. 처가 가난할때 시집와서 나중에 부유하게
　되었을때.
3. 처가 부모의 3년상을 같이 치렀을때.
고종시대 칠거지악 - 오거지악. 전두 아들못낳는것.
　삼불거 - 사불거. 자식이 있으면 구조건
　　이혼이 금지되...

19

글씨를 쓸 때는 글자의 크기를 일정하게 써야 하며 글자의 간격을 맞추어 수평을 유지하여 글을 써나가야 한다.

글씨를 바르게 쓰려면 책상과 의자의 높이가 몸에 알맞아야 하며 너무 높거나 작아서 불편함을 느껴서는 안 된다. 책상에 앉아서 글씨를 쓸 때는 상체를 15° 정도 숙인 상태에서 양손을 책상 위에 가지런히 올려놓는다.

정자체로 바르게 쓰려면 노트는 바르게 수평으로 놓은 상태가 알맞다. 가슴으로부터 약간 벗어나 우측 겨드랑이 선 위치에서 필기구를 잡는 것이 가장 이상적인 필기법이다.

필기구를 잡을 때는 아래 심 끝에서 3cm 정도 위로 손가락을 쥔 상태에서 엄지와 검지는 V자 형태로 마주 잡고 중지로는 필기구 아래쪽을 가볍게 받쳐 든다. 필기구의 각도는 책상으로부터 60°로 기울여 쓰는 것이 가장 좋은 자세로 필기체가 나오는 최상의 각도이다.

[필기구 잡는 바른 자세]

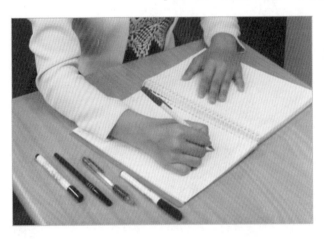
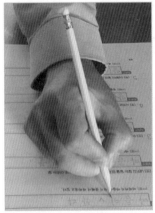

선 긋기 연습의 이해

한글을 잘 쓰기 위해서는 글자의 기초가 되는 기본 선 긋기 연습이 매우 중요하다. 보편적으로 가로선 긋기, 세로선 긋기, 시옷선 긋기, 이응선 긋기로 각각 나누어 많이 연습한다.

이 4가지 방법은 한글을 잘 쓰기 위해 만들어진 것으로, 우리가 쓰는 한글은 모두 이 4가지 선 긋기만 잘하면 바르게 완성된다.

예를 들어 가로선 연습을 간단히 하고 나서 가로선과 세로선으로 ㄱ자를 쓰고, 다시 세로선과 가로선을 연결하여 ㄴ자를 쓰면서 ㄷ자까지 이어 쓰는 연습을 한다. 다음은 ㅇ선을 연결하여 연습이 끝나면 ㅅ~ㅍ까지 연습을 하면 된다.

이렇게 연습을 하다 보면, 기본 선 긋기 연습이 자연스럽게 완성되며 그 다음 단계에서는 보다 쉽게 글자를 또박또박 빠르고 정확하게 잘 쓸 수 있게 된다.

또한 누구에게나 호감 가는 글씨를 쓰려면 같은 크기로 일정하게 쓰면서 위아래로 굴곡 없이 수평을 맞춰 써나가는 것이 매우 중요하다. 이러한 연습과 함께 띄어쓰기까지 잘하면 악필에서 빨리 벗어날 수 있다.

누구나 글씨 교정을 통해 명필이 될 수 있다는 자신감을 가지고 선 긋기와 글씨 쓰기 연습을 열심히 하면 악필이 명필로 바뀌게 될 것이다.

빠른 글씨 교정을 위한 기본 선 바르게 긋기 1

✽ 선 긋기 연습은 하루 한 장씩만 하고 다음 단계로 이동하세요.

가로선 긋기	가로 · 세로선 · 시옷선 덧쓰기로 완성하기
이응선 긋기	이응 · 지읒 · 가로 · 세로선 덧쓰기로 완성하기
세로선 긋기	가로 · 세로선 덧쓰기로 쌍기역 완성하기
가로 · 세로선 긋기	가로 · 세로선 덧쓰기로 쌍디귿 완성하기
이중 가로 · 세로선 긋기	세로 · 가로선 덧쓰기로 쌍비읍 완성하기
시옷선 긋기	사선 덧쓰기로 쌍시옷 완성하기
가로 · 사선 긋기	가로 · 시옷선 덧쓰기로 쌍지읒 완성하기

** 선 긋기 연습은 하루 한 장씩만 하고 다음 단계로 이동하세요.

	ㄱ	ㄴ	ㄷ	ㄷ	ㄹ	ㅁ	ㅂ	ㅅ
	ㄱ	ㄴ	ㄷ	ㄷ	ㄹ	ㅁ	ㅂ	ㅅ
가로선 긋기	가로 · 세로선 · 시옷선 덧쓰기로 완성하기							
	ㅇ	ㅈ	ㅊ	ㅋ	ㅌ	ㅍ	ㅎ	
	ㅇ	ㅈ	ㅊ	ㅋ	ㅌ	ㅍ	ㅎ	
이응선 긋기	이응 · 지읒 · 가로 · 세로선 덧쓰기로 완성하기							
	ㄲ	ㄲ	ㄲ	ㄲ	ㄲ	ㄲ	ㄲ	
	ㄲ	ㄲ	ㄲ	ㄲ	ㄲ	ㄲ	ㄲ	
세로선 긋기	가로 · 세로선 덧쓰기로 쌍기역 완성하기							
	ㄸ	ㄸ	ㄸ	ㄸ	ㄸ	ㄸ	ㄸ	
	ㄸ	ㄸ	ㄸ	ㄸ	ㄸ	ㄸ	ㄸ	
가로 · 세로선 긋기	가로 · 세로선 덧쓰기로 쌍디귿 완성하기							
	ㅃ	ㅃ	ㅃ	ㅃ	ㅃ	ㅃ	ㅃ	
	ㅃ	ㅃ	ㅃ	ㅃ	ㅃ	ㅃ	ㅃ	
이중 가로 · 세로선 긋기	세로 · 가로선 덧쓰기로 쌍비읍 완성하기							
	ㅆ	ㅆ	ㅆ	ㅆ	ㅆ	ㅆ	ㅆ	
	ㅆ	ㅆ	ㅆ	ㅆ	ㅆ	ㅆ	ㅆ	
시옷선 긋기	사선 덧쓰기로 쌍시옷 완성하기							
	ㅉ	ㅉ	ㅉ	ㅉ	ㅉ	ㅉ	ㅉ	
	ㅉ	ㅉ	ㅉ	ㅉ	ㅉ	ㅉ	ㅉ	
가로 · 사선 긋기	가로 · 시옷선 덧쓰기로 쌍지읒 완성하기							

빠른 글씨 교정을 위한 기본 선 바르게 긋기 ③

※ 선 긋기 연습은 하루 한 장씩만 하고 다음 단계로 이동하세요.

ㄱ ㄴ ㄷ ㄹ ㅁ ㅂ ㅅ	
가로선 긋기	가로 · 세로선 · 시옷선 덧쓰기로 완성하기
ㅇ ㅈ ㅊ ㅋ ㅌ ㅍ ㅎ	
이응선 긋기	이응 · 지읒 · 가로 · 세로선 덧쓰기로 완성하기
ㄲ ㄲ ㄲ ㄲ ㄲ ㄲ ㄲ	
세로선 긋기	가로 · 세로선 덧쓰기로 쌍기역 완성하기
ㄸ ㄸ ㄸ ㄸ ㄸ ㄸ ㄸ	
가로 · 세로선 긋기	가로 · 세로선 덧쓰기로 쌍디귿 완성하기
ㅃ ㅃ ㅃ ㅃ ㅃ ㅃ ㅃ	
이중 가로 · 세로선 긋기	세로 · 가로선 덧쓰기로 쌍비읍 완성하기
ㅆ ㅆ ㅆ ㅆ ㅆ ㅆ ㅆ	
시옷선 긋기	사선 덧쓰기로 쌍시옷 완성하기
ㅉ ㅉ ㅉ ㅉ ㅉ ㅉ ㅉ	
가로 · 사선 긋기	가로 · 시옷선 덧쓰기로 쌍지읒 완성하기

	ㄱ	ㄴ	ㄷ	ㄹ	ㅁ	ㅂ	ㅅ
	ㄱ	ㄴ	ㄷ	ㄹ	ㅁ	ㅂ	ㅅ
가로선 긋기	가로 · 세로선 · 시옷선 덧쓰기로 완성하기						
	ㅇ	ㅈ	ㅊ	ㅋ	ㅌ	ㅍ	ㅎ
	ㅇ	ㅈ	ㅊ	ㅋ	ㅌ	ㅍ	ㅎ
이응선 긋기	이응 · 지읒 · 가로 · 세로선 덧쓰기로 완성하기						
	ㄲ	ㄲ	ㄲ	ㄲ	ㄲ	ㄲ	ㄲ
	ㄲ	ㄲ	ㄲ	ㄲ	ㄲ	ㄲ	ㄲ
세로선 긋기	가로 · 세로선 덧쓰기로 쌍기역 완성하기						
	ㄸ	ㄸ	ㄸ	ㄸ	ㄸ	ㄸ	ㄸ
	ㄸ	ㄸ	ㄸ	ㄸ	ㄸ	ㄸ	ㄸ
가로 · 세로선 긋기	가로 · 세로선 덧쓰기로 쌍디귿 완성하기						
	ㅃ	ㅃ	ㅃ	ㅃ	ㅃ	ㅃ	ㅃ
	ㅃ	ㅃ	ㅃ	ㅃ	ㅃ	ㅃ	ㅃ
이중 가로 · 세로선 긋기	세로 · 가로선 덧쓰기로 쌍비읍 완성하기						
	ㅆ	ㅆ	ㅆ	ㅆ	ㅆ	ㅆ	ㅆ
	ㅆ	ㅆ	ㅆ	ㅆ	ㅆ	ㅆ	ㅆ
시옷선 긋기	사선 덧쓰기로 쌍시옷 완성하기						
	ㅉ	ㅉ	ㅉ	ㅉ	ㅉ	ㅉ	ㅉ
	ㅉ	ㅉ	ㅉ	ㅉ	ㅉ	ㅉ	ㅉ
가로 · 사선 긋기	가로 · 시옷선 덧쓰기로 쌍지읒 완성하기						

※※ 선 긋기 연습은 하루 한 장씩만 하고 다음 단계로 이동하세요.

		ㄱ	ㄴ	ㄷ	ㄹ	ㅁ	ㅂ	ㅅ
		ㄱ	ㄴ	ㄷ	ㄹ	ㅁ	ㅂ	ㅅ
가로선 긋기	가로 · 세로선 · 시옷선 덧쓰기로 완성하기							
		ㅇ	ㅈ	ㅊ	ㅋ	ㅌ	ㅍ	ㅎ
		ㅇ	ㅈ	ㅊ	ㅋ	ㅌ	ㅍ	ㅎ
이응선 긋기	이응 · 지읒 · 가로 · 세로선 덧쓰기로 완성하기							
		ㄲ	ㄲ	ㄲ	ㄲ	ㄲ	ㄲ	ㄲ
		ㄲ	ㄲ	ㄲ	ㄲ	ㄲ	ㄲ	ㄲ
세로선 긋기	가로 · 세로선 덧쓰기로 쌍기역 완성하기							
		ㄸ	ㄸ	ㄸ	ㄸ	ㄸ	ㄸ	ㄸ
		ㄸ	ㄸ	ㄸ	ㄸ	ㄸ	ㄸ	ㄸ
가로 · 세로선 긋기	가로 · 세로선 덧쓰기로 쌍디귿 완성하기							
		ㅃ	ㅃ	ㅃ	ㅃ	ㅃ	ㅃ	ㅃ
		ㅃ	ㅃ	ㅃ	ㅃ	ㅃ	ㅃ	ㅃ
이중 가로 · 세로선 긋기	세로 · 가로선 덧쓰기로 쌍비읍 완성하기							
		ㅆ	ㅆ	ㅆ	ㅆ	ㅆ	ㅆ	ㅆ
		ㅆ	ㅆ	ㅆ	ㅆ	ㅆ	ㅆ	ㅆ
시옷선 긋기	사선 덧쓰기로 쌍시옷 완성하기							
		ㅉ	ㅉ	ㅉ	ㅉ	ㅉ	ㅉ	ㅉ
		ㅉ	ㅉ	ㅉ	ㅉ	ㅉ	ㅉ	ㅉ
가로 · 사선 긋기	가로 · 시옷선 덧쓰기로 쌍지읒 완성하기							

※※ 선 긋기 연습은 하루 한 장씩만 하고 다음 단계로 이동하세요.

	ㄱ	ㄴ	ㄷ	ㄹ	ㅁ	ㅂ	ㅅ
	ㄱ	ㄴ	ㄷ	ㄹ	ㅁ	ㅂ	ㅅ
가로선 긋기	가로 · 세로선 · 시옷선 덧쓰기로 완성하기						
	ㅇ	ㅈ	ㅊ	ㅋ	ㅌ	ㅍ	ㅎ
	ㅇ	ㅈ	ㅊ	ㅋ	ㅌ	ㅍ	ㅎ
이응선 긋기	이응 · 지읒 · 가로 · 세로선 덧쓰기로 완성하기						
	ㄲ	ㄲ	ㄲ	ㄲ	ㄲ	ㄲ	ㄲ
	ㄲ	ㄲ	ㄲ	ㄲ	ㄲ	ㄲ	ㄲ
세로선 긋기	가로 · 세로선 덧쓰기로 쌍기역 완성하기						
	ㄸ	ㄸ	ㄸ	ㄸ	ㄸ	ㄸ	ㄸ
	ㄸ	ㄸ	ㄸ	ㄸ	ㄸ	ㄸ	ㄸ
가로 · 세로선 긋기	가로 · 세로선 덧쓰기로 쌍디귿 완성하기						
	ㅃ	ㅃ	ㅃ	ㅃ	ㅃ	ㅃ	ㅃ
	ㅃ	ㅃ	ㅃ	ㅃ	ㅃ	ㅃ	ㅃ
이중 가로 · 세로선 긋기	세로 · 가로선 덧쓰기로 쌍비읍 완성하기						
	ㅆ	ㅆ	ㅆ	ㅆ	ㅆ	ㅆ	ㅆ
	ㅆ	ㅆ	ㅆ	ㅆ	ㅆ	ㅆ	ㅆ
시옷선 긋기	사선 덧쓰기로 쌍시옷 완성하기						
	ㅉ	ㅉ	ㅉ	ㅉ	ㅉ	ㅉ	ㅉ
	ㅉ	ㅉ	ㅉ	ㅉ	ㅉ	ㅉ	ㅉ
가로 · 사선 긋기	가로 · 시옷선 덧쓰기로 쌍지읒 완성하기						

❋ 선 긋기 연습은 하루 한 장씩만 하고 다음 단계로 이동하세요.

	ㄱ ㄴ ㄷ ㄹ ㅁ ㅂ ㅅ
가로선 긋기	가로 · 세로선 · 시옷선 덧쓰기로 완성하기
	ㅇ ㅈ ㅊ ㅋ ㅌ ㅍ ㅎ
이응선 긋기	이응 · 지읒 · 가로 · 세로선 덧쓰기로 완성하기
	ㄲ ㄲ ㄲ ㄲ ㄲ ㄲ ㄲ
세로선 긋기	가로 · 세로선 덧쓰기로 쌍기역 완성하기
	ㄸ ㄸ ㄸ ㄸ ㄸ ㄸ ㄸ
가로 · 세로선 긋기	가로 · 세로선 덧쓰기로 쌍디귿 완성하기
	ㅃ ㅃ ㅃ ㅃ ㅃ ㅃ ㅃ
이중 가로 · 세로선 긋기	세로 · 가로선 덧쓰기로 쌍비읍 완성하기
	ㅆ ㅆ ㅆ ㅆ ㅆ ㅆ ㅆ
시옷선 긋기	사선 덧쓰기로 쌍시옷 완성하기
	ㅉ ㅉ ㅉ ㅉ ㅉ ㅉ ㅉ
가로 · 사선 긋기	가로 · 시옷선 덧쓰기로 쌍지읒 완성하기

※※ 선 긋기 연습은 하루 한 장씩만 하고 다음 단계로 이동하세요.

	ㄱ ㄴ ㄷ ㄹ ㅁ ㅂ ㅅ
가로선 긋기	가로 · 세로선 · 시옷선 덧쓰기로 완성하기
	ㅇ ㅈ ㅊ ㅋ ㅌ ㅍ ㅎ
이응선 긋기	이응 · 지읒 · 가로 · 세로선 덧쓰기로 완성하기
	ㄲ ㄲ ㄲ ㄲ ㄲ ㄲ ㄲ
세로선 긋기	가로 · 세로선 덧쓰기로 쌍기역 완성하기
	ㄸ ㄸ ㄸ ㄸ ㄸ ㄸ ㄸ
가로 · 세로선 긋기	가로 · 세로선 덧쓰기로 쌍디귿 완성하기
	ㅃ ㅃ ㅃ ㅃ ㅃ ㅃ ㅃ
이중 가로 · 세로선 긋기	세로 · 가로선 덧쓰기로 쌍비읍 완성하기
	ㅆ ㅆ ㅆ ㅆ ㅆ ㅆ ㅆ
시옷선 긋기	사선 덧쓰기로 쌍시옷 완성하기
	ㅉ ㅉ ㅉ ㅉ ㅉ ㅉ ㅉ
가로 · 사선 긋기	가로 · 시옷선 덧쓰기로 쌍지읒 완성하기

** 선 긋기 연습은 하루 한 장씩만 하고 다음 단계로 이동하세요.

		ㄱ ㄴ ㄷ ㄹ ㅁ ㅂ ㅅ
가로선 긋기		가로 · 세로선 · 시옷선 덧쓰기로 완성하기
		ㅇ ㅈ ㅊ ㅋ ㅌ ㅍ ㅎ
이응선 긋기		이응 · 지읒 · 가로 · 세로선 덧쓰기로 완성하기
		ㄲ ㄲ ㄲ ㄲ ㄲ ㄲ ㄲ
세로선 긋기		가로 · 세로선 덧쓰기로 쌍기역 완성하기
		ㄸ ㄸ ㄸ ㄸ ㄸ ㄸ ㄸ
가로 · 세로선 긋기		가로 · 세로선 덧쓰기로 쌍디귿 완성하기
		ㅃ ㅃ ㅃ ㅃ ㅃ ㅃ ㅃ
이중 가로 · 세로선 긋기		세로 · 가로선 덧쓰기로 쌍비읍 완성하기
		ㅆ ㅆ ㅆ ㅆ ㅆ ㅆ ㅆ
시옷선 긋기		사선 덧쓰기로 쌍시옷 완성하기
		ㅉ ㅉ ㅉ ㅉ ㅉ ㅉ ㅉ
가로 · 사선 긋기		가로 · 시옷선 덧쓰기로 쌍지읒 완성하기

빠른 글씨 교정을 위한 기본 선 바르게 긋기 10

** 선 긋기 연습은 하루 한 장씩만 하고 다음 단계로 이동하세요.

	ㄱ	ㄴ	ㄷ	ㄹ	ㅁ	ㅂ	ㅅ
	ㄱ	ㄴ	ㄷ	ㄹ	ㅁ	ㅂ	ㅅ

가로선 긋기	가로 · 세로선 · 시옷선 덧쓰기로 완성하기

	ㅇ	ㅈ	ㅊ	ㅋ	ㅌ	ㅍ	ㅎ
	ㅇ	ㅈ	ㅊ	ㅋ	ㅌ	ㅍ	ㅎ

이응선 긋기	이응 · 지읒 · 가로 · 세로선 덧쓰기로 완성하기

	ㄲ	ㄲ	ㄲ	ㄲ	ㄲ	ㄲ	ㄲ
	ㄲ	ㄲ	ㄲ	ㄲ	ㄲ	ㄲ	ㄲ

세로선 긋기	가로 · 세로선 덧쓰기로 쌍기역 완성하기

	ㄸ	ㄸ	ㄸ	ㄸ	ㄸ	ㄸ	ㄸ
	ㄸ	ㄸ	ㄸ	ㄸ	ㄸ	ㄸ	ㄸ

가로 · 세로선 긋기	가로 · 세로선 덧쓰기로 쌍디귿 완성하기

	ㅃ	ㅃ	ㅃ	ㅃ	ㅃ	ㅃ	ㅃ
	ㅃ	ㅃ	ㅃ	ㅃ	ㅃ	ㅃ	ㅃ

이중 가로 · 세로선 긋기	세로 · 가로선 덧쓰기로 쌍비읍 완성하기

	ㅆ	ㅆ	ㅆ	ㅆ	ㅆ	ㅆ	ㅆ
	ㅆ	ㅆ	ㅆ	ㅆ	ㅆ	ㅆ	ㅆ

시옷선 긋기	사선 덧쓰기로 쌍시옷 완성하기

	ㅉ	ㅉ	ㅉ	ㅉ	ㅉ	ㅉ	ㅉ
	ㅉ	ㅉ	ㅉ	ㅉ	ㅉ	ㅉ	ㅉ

가로 · 사선 긋기	가로 · 시옷선 덧쓰기로 쌍지읒 완성하기

상식으로 알아야 할 우리말
날짜 세는 법

초순 [1일~10일]

1일~10일까지는 앞에 '초'를 붙여 '초하루'로 읽는다.

1일 하루	2일 이틀	3일 사흘	4일 나흘	5일 닷새
6일 엿새	7일 이레	8일 여드레	9일 아흐레	10일 열흘

중순 [11일~20일]

11일 열하루	12일 열이틀	13일 열사흘	14일 열나흘	15일 열닷새
16일 열엿새	17일 열이레	18일 열여드레	19일 열아흐레	20일 스무날

하순 [21일~30일]

21일 스무하루	22일 스무이틀	23일 스무사흘	24일 스무나흘	25일 스무닷새
26일 스무엿새	27일 스무이레	28일 스무여드레	29일 스무아흐레	30일 그믐

1월~12월

1월 1일은 정월 초하루로 읽는다. 6월은 육월이 아니고 유월이라고 읽고, 10월은 십월이 아니고 시월로 읽는다.

1月 정월	2月 이월	3月 삼월	4月 사월	5月 오월	6月 유월
7月 칠월	8月 팔월	9月 구월	10月 시월	11月 동짓달	12月 섣달

24절기

소한 대한 입춘 우수 경칩 춘분 청명 곡우 입하 소만 망종 하지
소서 대서 입추 처서 백로 추분 한로 상강 입동 소설 대설 동지

날짜 세는 법 읽고 써보기

※ 1일~10일까지는 앞에 '초'를 붙여 '초하루'로 읽는다.

1일 하루 2일 이틀 3일 사흘 4일 나흘 5일 닷새
6일 엿새 7일 이레 8일 여드레 9일 아흐레 10일 열흘

초순 [1일~10일] 글씨 교정을 위해 바르게 덧쓰기

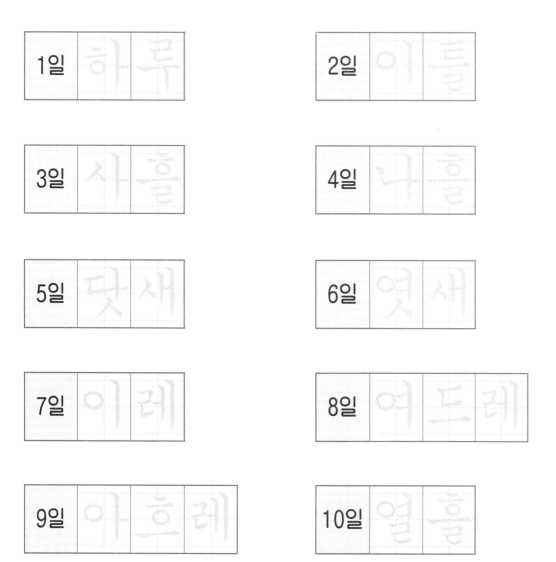

1일	하루		2일	이틀
3일	사흘		4일	나흘
5일	닷새		6일	엿새
7일	이레		8일	여드레
9일	아흐레		10일	열흘

33

| 11일 열하루 | 12일 열이틀 | 13일 열사흘 | 14일 열나흘 | 15일 열닷새 |
| 16일 열엿새 | 17일 열이레 | 18일 열여드레 | 19일 열아흐레 | 20일 스무날 |

중순 [11일~20일] 글씨 교정을 위해 바르게 덧쓰기

11일	열 하 루
12일	열 이 틀
13일	열 사 흘
14일	열 나 흘
15일	열 닷 새
16일	열 엿 새
17일	열 이 레
18일	열 여 드 레
19일	열 아 흐 레
20일	스 무 날

날짜 세는 법 읽고 써보기

| 21일 스무하루 | 22일 스무이틀 | 23일 스무사흘 | 24일 스무나흘 | 25일 스무닷새 |
| 26일 스무엿새 | 27일 스무이레 | 28일 스무여드레 | 29일 스무아흐레 | 30일 그믐 |

하순 [21일~30일] 글씨 교정을 위해 바르게 덧쓰기

| 21일 | 스무하루 | | | 22일 | 스무이틀 | | |

| 23일 | 스무사흘 | | | 24일 | 스무나흘 | | |

| 25일 | 스무닷새 | | | 26일 | 스무엿새 | | |

| 27일 | 스무이레 | 28일 | 스무여드레 | | | |

| 29일 | 스무아흐레 | | | 30일 | 그믐 | |

월(月) 읽고 써보기

※ 1월 1일은 '정월 초하루', 육월이 아니고 '유월', 십월이 아니고 '시월'로 읽는다.

1月 정월	2月 이월	3月 삼월	4月 사월	5月 오월	6月 유월
7月 칠월	8月 팔월	9月 구월	10月 시월	11月 동짓달	12月 섣달

월 [1월~12월] 글씨 교정을 위해 바르게 덧쓰기

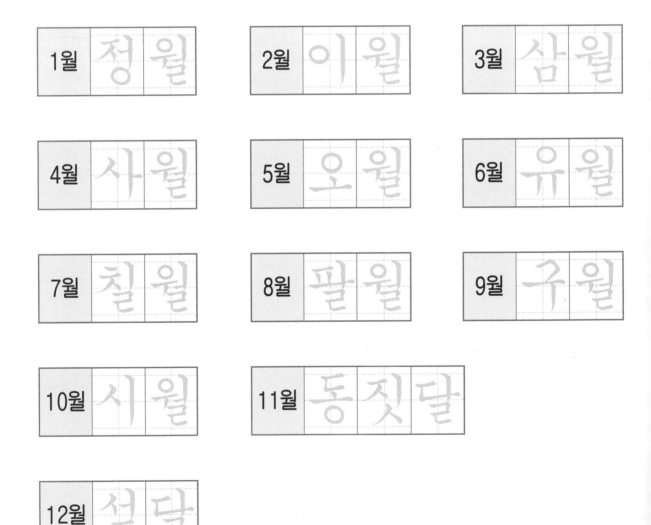

24절기 한자로 써보기

봄 – 2월·3월·4월

입춘(立春) 2월 4일 봄의 시작	立春	立春	입춘
우수(雨水) 2월19일 비가 내리고 싹이 틈	雨水	雨水	우수
경칩(驚蟄) 3월 6일 개구리가 겨울잠에서 깸	驚蟄	驚蟄	경칩
춘분(春分) 3월 21일 낮이 길어지기 시작	春分	春分	춘분
청명(淸明) 4월 5일 봄 농사 준비	淸明	淸明	청명
곡우(穀雨) 4월 20일 농사비가 내림	穀雨	穀雨	곡우

여름 – 5월·6월·7월

입하(立夏) 5월 6일 여름의 시작	立夏	立夏	입하
소만(小滿) 5월 21일 본격적인 농사의 시작	小滿	小滿	소만
망종(芒種) 6월 6일 곡식의 씨를 뿌리는 날	芒種	芒種	망종
하지(夏至) 6월 22일 1년 중 낮이 가장 긴 날	夏至	夏至	하지
소서(小暑) 7월 7일 여름 더위가 시작하는 날	小暑	小暑	소서
대서(大暑) 7월 23일 더위가 가장 심한 시기	大暑	大暑	대서

24절기 한자로 써보기

가을 – 8월·9월·10월

입추(立秋) 8월 8일 가을의 시작	立秋	立秋	입추
처서(處暑) 8월 23일 일교차가 커짐	處暑	處暑	처서
백로(白露) 9월 8일 이슬이 내리기 시작	白露	白露	백로
추분(秋分) 9월 23일 밤이 길어지는 시기	秋分	秋分	추분
한로(寒露) 10월 8일 찬 이슬이 맺힘	寒露	寒露	한로
상강(霜降) 10월 24일 서리가 내리기 시작	霜降	霜降	상강

겨울 – 11월·12월·1월

입동(立冬) 11월 8일 겨울의 시작	立冬	立冬	입동
소설(小雪) 11월 22일 얼음이 얼기 시작	小雪	小雪	소설
대설(大雪) 12월 7일 눈이 많이 내림	大雪	大雪	대설
동지(冬至) 12월 22일 연중 밤이 가장 긴 때	冬至	冬至	동지
소한(小寒) 1월 6일 겨울 중 가장 추운 시기	小寒	小寒	소한
대한(大寒) 1월 20일 겨울 추위의 절정기	大寒	大寒	대한

	고	소	ᄁ	ᆬ	ᆭ	ᆰ	ᆱ
	고	소	ᄁ	ᆬ	ᆭ	ᆰ	ᆱ

세로·가로·시옷선 굿기 | 가로·세로선·시옷선을 연결하여 겹받침 완성하기

	사	아	ᆲ	ᆳ	ᆴ	ᆵ	ᆶ
	사	아	ᆲ	ᆳ	ᆴ	ᆵ	ᆶ

시옷·이응·가로선 굿기 | 시옷·이응·가로·세로선을 연결하여 겹받침 완성하기

	꼬	까	끼	꾸	꼭	꿈	꽁
	꼬	까	끼	꾸	꼭	꿈	꽁

기역선 굿기 | 가로·세로선을 연결하여 쌍기역 자음 완성하기

	또	따	뚜	떠	똑	땀	땅
	또	따	뚜	떠	똑	땀	땅

디귿선 굿기 | 가로·세로선을 연결하여 쌍디귿 자음 완성하기

	뽀	빠	뿌	뻐	빡	뿜	뻥
	뽀	빠	뿌	뻐	빡	뿜	뻥

비읍선 굿기 | 세로·가로선을 연결하여 쌍비읍 자음 완성하기

	쏘	싸	쑤	써	쏙	쌈	쌍
	쏘	싸	쑤	써	쏙	쌈	쌍

시옷선 굿기 | 사선·사선을 연결하여 쌍시옷 자음 완성하기

	쪼	짜	쭈	쩌	쪽	짬	짱
	쪼	짜	쭈	쩌	쪽	짬	짱

지읒선 굿기 | 가로·시옷선을 연결하여 쌍지읒 자음 완성하기

선 긋기와 겹받침 · 쌍자음 바르게 쓰기 2

	고	소	ᆪ	ᆬ	ᆭ	ᆰ	ᆱ
	고	소	ᆪ	ᆬ	ᆭ	ᆰ	ᆱ
세로·가로·시옷선 긋기	가로 · 세로선 · 시옷선을 연결하여 겹받침 완성하기						
	사	아	ᆲ	ᆳ	ᆴ	ᆵ	ᆶ
	사	아	ᆲ	ᆳ	ᆴ	ᆵ	ᆶ
시옷·이응·가로선 긋기	시옷 · 이응 · 가로 · 세로선을 연결하여 겹받침 완성하기						
	꼬	까	꺼	꾸	꼭	꿈	꿍
	꼬	까	꺼	꾸	꼭	꿈	꿍
기역선 긋기	가로 · 세로선을 연결하여 쌍기역 자음 완성하기						
	또	따	뚜	떠	똑	땀	땅
	또	따	뚜	떠	똑	땀	땅
디귿선 긋기	가로 · 세로선을 연결하여 쌍디귿 자음 완성하기						
	뽀	빠	뿌	뻐	빡	뿜	뻥
	뽀	빠	뿌	뻐	빡	뿜	뻥
비읍선 긋기	세로 · 가로선을 연결하여 쌍비읍 자음 완성하기						
	쏘	싸	쑤	써	쏙	쌈	쌍
	쏘	싸	쑤	써	쏙	쌈	쌍
시옷선 긋기	사선 · 사선을 연결하여 쌍시옷 자음 완성하기						
	쪼	짜	쭈	쩌	쪽	짬	짱
	쪼	짜	쭈	쩌	쪽	짬	짱
지읒선 긋기	가로 · 시옷선을 연결하여 쌍지읒 자음 완성하기						

✻✻ 기본 선 긋기 연습을 글자로 연결하여 글씨체 바르게 교정하기

	ㄳ	ㅆ	ㄳ	ㄵ	ㄶ	ㄺ	ㄻ
	ㄳ	ㅆ	ㄳ	ㄵ	ㄶ	ㄺ	ㄻ
세로·가로·시옷선 굿기	가로 · 세로선 · 시옷선을 연결하여 겹받침 완성하기						
	ㅅ	ㅇ	ㄼ	ㄽ	ㄾ	ㄿ	ㅀ
	ㅅ	ㅇ	ㄼ	ㄽ	ㄾ	ㄿ	ㅀ
시옷·이응·가로선 굿기	시옷 · 이응 · 가로 · 세로선을 연결하여 겹받침 완성하기						
	꼬	까	꺼	꾸	꼭	꿈	꿍
	꼬	까	꺼	꾸	꼭	꿈	꿍
기역선 굿기	가로 · 세로선을 연결하여 쌍기역 자음 완성하기						
	또	따	뚜	떠	뚝	땀	땅
	또	따	뚜	떠	뚝	땀	땅
디귿선 굿기	가로 · 세로선을 연결하여 쌍디귿 자음 완성하기						
	뽀	빠	뿌	뻐	빡	뿜	뻥
	뽀	빠	뿌	뻐	빡	뿜	뻥
비읍선 굿기	세로 · 가로선을 연결하여 쌍비읍 자음 완성하기						
	쏘	싸	쑤	써	쑥	쌈	쌍
	쏘	싸	쑤	써	쑥	쌈	쌍
시옷선 굿기	사선 · 사선을 연결하여 쌍시옷 자음 완성하기						
	쪼	짜	쭈	쩌	쪽	짬	짱
	쪼	짜	쭈	쩌	쪽	짬	짱
지읒선 굿기	가로 · 시옷선을 연결하여 쌍지읒 자음 완성하기						

세로·가로·시옷선 긋기	ㄲ	ㅆ	ㄳ	ㄵ	ㄶ	ㄺ	ㄻ
	ㄲ	ㅆ	ㄳ	ㄵ	ㄶ	ㄺ	ㄻ
세로·가로·시옷선 긋기	가로 · 세로선 · 시옷선을 연결하여 겹받침 완성하기						
시옷·이응·가로선 긋기	ㅆ	ㅇ	ㄼ	ㄽ	ㄾ	ㄿ	ㅀ
	ㅆ	ㅇ	ㄼ	ㄽ	ㄾ	ㄿ	ㅀ
시옷·이응·가로선 긋기	시옷 · 이응 · 가로 · 세로선을 연결하여 겹받침 완성하기						
기역선 긋기	꼬	까	꺼	꾸	꼭	꿈	꿍
	꼬	까	꺼	꾸	꼭	꿈	꿍
기역선 긋기	가로 · 세로선을 연결하여 쌍기역 자음 완성하기						
디귿선 긋기	또	따	뚜	떠	똑	땀	땅
	또	따	뚜	떠	똑	땀	땅
디귿선 긋기	가로 · 세로선을 연결하여 쌍디귿 자음 완성하기						
비읍선 긋기	뽀	빠	뿌	뻐	빡	뿜	뻥
	뽀	빠	뿌	뻐	빡	뿜	뻥
비읍선 긋기	세로 · 가로선을 연결하여 쌍비읍 자음 완성하기						
시옷선 긋기	쏘	싸	쑤	써	쏙	쌈	쌍
	쏘	싸	쑤	써	쏙	쌈	쌍
시옷선 긋기	사선 · 사선을 연결하여 쌍시옷 자음 완성하기						
지읒선 긋기	쪼	짜	쭈	쩌	쪽	짬	짱
	쪼	짜	쭈	쩌	쪽	짬	짱
지읒선 긋기	가로 · 시옷선을 연결하여 쌍지읒 자음 완성하기						

선 긋기와 겹받침·쌍자음 바르게 쓰기 5

✸✸ 기본 선 긋기 연습을 글자로 연결하여 글씨체 바르게 교정하기

세로·가로·시옷선 긋기	ㄳ	ㅄ	ㄳ	ㄵ	ㄶ	ㄺ	ㄻ
	ㄳ	ㅄ	ㄳ	ㄵ	ㄶ	ㄺ	ㄻ

가로·세로선·시옷선을 연결하여 겹받침 완성하기

시옷·이응·가로선 긋기	ㅅ	ㅇ	ㄼ	ㄽ	ㄾ	ㄿ	ㅀ
	ㅅ	ㅇ	ㄼ	ㄽ	ㄾ	ㄿ	ㅀ

시옷·이응·가로·세로선을 연결하여 겹받침 완성하기

기역선 긋기	꼬	까	꺼	꾸	꼭	꿈	꽁
	꼬	까	꺼	꾸	꼭	꿈	꽁

가로·세로선을 연결하여 쌍기역 자음 완성하기

디귿선 긋기	또	따	뚜	떠	똑	땀	땅
	또	따	뚜	떠	똑	땀	땅

가로·세로선을 연결하여 쌍디귿 자음 완성하기

비읍선 긋기	뽀	빠	뿌	뻐	뽁	뿜	뻥
	뽀	빠	뿌	뻐	뽁	뿜	뻥

세로·가로선을 연결하여 쌍비읍 자음 완성하기

시옷선 긋기	쏘	싸	쑤	써	쏙	쌈	쌍
	쏘	싸	쑤	써	쏙	쌈	쌍

사선·사선을 연결하여 쌍시옷 자음 완성하기

지읒선 긋기	쪼	짜	쭈	쩌	쪽	짬	짱
	쪼	짜	쭈	쩌	쪽	짬	짱

가로·시옷선을 연결하여 쌍지읒 자음 완성하기

선 긋기와 겹받침 · 쌍자음 바르게 쓰기 6

** 기본 선 긋기 연습을 글자로 연결하여 글씨체 바르게 교정하기

	고	소	ᆪ	ᆬ	ᆭ	ᆰ	ᆱ
세로·가로·시옷선 긋기	가로 · 세로선 · 시옷선을 연결하여 겹받침 완성하기						
	사	아	ᆲ	ᆳ	ᆴ	ᆵ	ᆶ
시옷·이응·가로선 긋기	시옷 · 이응 · 가로 · 세로선을 연결하여 겹받침 완성하기						
	꼬	까	꺼	꾸	꼭	꿈	꿍
기역선 긋기	가로 · 세로선을 연결하여 쌍기역 자음 완성하기						
	또	따	뚜	떠	똑	땀	땅
디귿선 긋기	가로 · 세로선을 연결하여 쌍디귿 자음 완성하기						
	뽀	빠	뿌	뻐	빡	뿜	뻥
비읍선 긋기	세로 · 가로선을 연결하여 쌍비읍 자음 완성하기						
	쏘	싸	쑤	써	쏙	쌈	쌍
시옷선 긋기	사선 · 사선을 연결하여 쌍시옷 자음 완성하기						
	쪼	짜	쭈	쩌	쪽	짬	짱
지읒선 긋기	가로 · 시옷선을 연결하여 쌍지읒 자음 완성하기						

선 긋기와 겹받침 · 쌍자음 바르게 쓰기 7

✻✻ 기본 선 긋기 연습을 글자로 연결하여 글씨체 바르게 교정하기

세로·가로·시옷선 긋기	가로 · 세로선 · 시옷선을 연결하여 겹받침 완성하기						
시옷·이응·가로선 긋기	시옷 · 이응 · 가로 · 세로선을 연결하여 겹받침 완성하기						
기역선 긋기	가로 · 세로선을 연결하여 쌍기역 자음 완성하기						
디귿선 긋기	가로 · 세로선을 연결하여 쌍디귿 자음 완성하기						
비읍선 긋기	세로 · 가로선을 연결하여 쌍비읍 자음 완성하기						
시옷선 긋기	사선 · 사선을 연결하여 쌍시옷 자음 완성하기						
지읏선 긋기	가로 · 시옷선을 연결하여 쌍지읏 자음 완성하기						

선 긋기와 겹받침·쌍자음 바르게 쓰기 8

※ 기본 선 긋기 연습을 글자로 연결하여 글씨체 바르게 교정하기

세로·가로·시옷선 긋기	ㄳ	ㄵ	ㄵ	ㄶ	ㄺ	ㄻ	
세로·가로·시옷선 긋기	가로·세로선·시옷선을 연결하여 겹받침 완성하기						

시옷·이응·가로선 긋기	ㅄ	ㅇ	ㄼ	ㄽ	ㄾ	ㄿ	ㅀ
시옷·이응·가로선 긋기	시옷·이응·가로·세로선을 연결하여 겹받침 완성하기						

기역선 긋기	꼬	까	꺼	꾸	꼭	꿈	꿍
기역선 긋기	가로·세로선을 연결하여 쌍기역 자음 완성하기						

디귿선 긋기	또	따	뚜	떠	똑	땀	땅
디귿선 긋기	가로·세로선을 연결하여 쌍디귿 자음 완성하기						

비읍선 긋기	뽀	빠	뿌	뻐	빡	뿜	뻥
비읍선 긋기	세로·가로선을 연결하여 쌍비읍 자음 완성하기						

시옷선 긋기	쏘	싸	쑤	써	쏙	쌈	쌍
시옷선 긋기	사선·사선을 연결하여 쌍시옷 자음 완성하기						

지읒선 긋기	쪼	짜	쭈	쩌	쪽	짬	짱
지읒선 긋기	가로·시옷선을 연결하여 쌍지읒 자음 완성하기						

선 긋기와 겹받침·쌍자음 바르게 쓰기 ⑨

**** 기본 선 긋기 연습을 글자로 연결하여 글씨체 바르게 교정하기**

	ㄲ	ㅆ	ㄳ	ㄵ	ㄶ	ㄺ	ㄻ
	ㄲ	ㅆ	ㄳ	ㄵ	ㄶ	ㄺ	ㄻ
세로·가로·시옷선 긋기	가로 · 세로선 · 시옷선을 연결하여 겹받침 완성하기						
	ㅄ	ㅇㅏ	ㄽ	ㄾ	ㄿ	ㅀ	ㅀ
	ㅄ	ㅇㅏ	ㄽ	ㄾ	ㄿ	ㅀ	ㅀ
시옷·이응·가로선 긋기	시옷 · 이응 · 가로 · 세로선을 연결하여 겹받침 완성하기						
	꼬	까	끼	꾸	꼭	꿈	꽁
	꼬	까	끼	꾸	꼭	꿈	꽁
기역선 긋기	가로 · 세로선을 연결하여 쌍기역 자음 완성하기						
	또	따	뚜	떠	뚝	땀	땅
	또	따	뚜	떠	뚝	땀	땅
디귿선 긋기	가로 · 세로선을 연결하여 쌍디귿 자음 완성하기						
	뽀	빠	뿌	뻐	빡	뱀	뻥
	뽀	빠	뿌	뻐	빡	뱀	뻥
비읍선 긋기	세로 · 가로선을 연결하여 쌍비읍 자음 완성하기						
	쏘	싸	쑤	써	쏙	쌈	쌍
	쏘	싸	쑤	써	쏙	쌈	쌍
시옷선 긋기	사선 · 사선을 연결하여 쌍시옷 자음 완성하기						
	쪼	짜	쭈	쩌	쪽	짬	짱
	쪼	짜	쭈	쩌	쪽	짬	짱
지읒선 긋기	가로 · 시옷선을 연결하여 쌍지읒 자음 완성하기						

선 긋기와 겹받침·쌍자음 바르게 쓰기 10

※ 기본 선 긋기 연습을 글자로 연결하여 글씨체 바르게 교정하기

	고	소	ㄳ	ㄵ	ㄶ	ㄺ	ㄻ
	고	소	ㄳ	ㄵ	ㄶ	ㄺ	ㄻ
세로·가로·시옷선 긋기	가로 · 세로선 · 시옷선을 연결하여 겹받침 완성하기						
	사	아	ㄽ	ㄾ	ㄿ	ㅀ	
	사	아	ㄽ	ㄾ	ㄿ	ㅀ	
시옷·이응·가로선 긋기	시옷 · 이응 · 가로 · 세로선을 연결하여 겹받침 완성하기						
	꼬	까	꺼	꾸	꼭	꿈	꿍
	꼬	까	꺼	꾸	꼭	꿈	꿍
기역선 긋기	가로 · 세로선을 연결하여 쌍기역 자음 완성하기						
	또	따	뚜	떠	똑	땀	땅
	또	따	뚜	떠	똑	땀	땅
디귿선 긋기	가로 · 세로선을 연결하여 쌍디귿 자음 완성하기						
	뽀	빠	뿌	뻐	빡	뿜	뻥
	뽀	빠	뿌	뻐	빡	뿜	뻥
비읍선 긋기	세로 · 가로선을 연결하여 쌍비읍 자음 완성하기						
	쏘	싸	쑤	써	쏙	쌈	쌍
	쏘	싸	쑤	써	쏙	쌈	쌍
시옷선 긋기	사선 · 사선을 연결하여 쌍시옷 자음 완성하기						
	쪼	짜	쭈	쩌	쪽	짬	짱
	쪼	짜	쭈	쩌	쪽	짬	짱
지읒선 긋기	가로 · 시옷선을 연결하여 쌍지읒 자음 완성하기						

Part 2

우리가 자주 사용하는
관용어(慣用語) 바르게 알기

- 우리가 자주 사용하는 관용어 바르게 이해하며 쓰기 1~17
- [쉬어가기] '갯수'와 '개수' 어느 것이 맞을까요?

관용어란 관용적으로 둘 이상의 단어가 결합하여 특정한 뜻을 나타내는 언어 형태이다. 흔히 비문법적이거나 문법적이더라도 구성 요소의 결합만으로 전체 의미를 이해하기 어려운 표현 등을 말하며, '눈이 높다', '머리를 식히다' 등의 예가 이에 해당한다.

＊ 아래 관용어 문장의 뜻을 한 번 읽고 관용어를 덧쓰기 하세요.

1. [뜻] 마음속에 쓰라린 고통과 모진 슬픔이 지울 수 없이 맺히다.

[예문] 자식과 생이별을 해야 했던 엄마는 가슴에 멍이 들다.

2. [뜻] (사람이) 몹시 감동이 크다.

[예문] 어머니의 정성이 느껴지는 생일상을 보니 가슴이 뜨겁다.

3. [뜻] (사람이) 슬픔이나 회한 따위로 가득 차 답답하다.

[예문] 어머니가 돌아가셨다는 연락을 받고 가슴이 미어터지는 듯했다.

4. [뜻] 큰 기쁨이나 감격으로 마음속이 꽉 차다.

[예문] 시험에 합격한 그는 너무 기뻐 가슴이 막혔다.

5. [뜻] 말을 알아듣게 되다.

[예문] 미국으로 유학 간 지 1년 만에 영어에 귀가 뚫렸다.

＊ 아래 관용어 문장의 뜻을 한 번 읽고 관용어를 덧쓰기 하세요.

6. [뜻] (사람이 말이나 이야기에) 무척 그럴듯해 선뜻 마음이 끌리다.

덧쓰기 귀가 ✓ 번쩍 ✓ 뜨이다.

[예문] 친구가 돈을 벌 수 있다는 말에 귀가 번쩍 뜨였다.

7. [뜻] 속는 줄도 모르고 남의 말을 그대로 잘 믿는다.

덧쓰기 귀(가) ✓ 여리다.

[예문] 착한 동생은 귀가 여려서 남이 하는 말을 잘 믿는다.

8. [뜻] (사람이) 귀가 아주 들리지 않는다. 세상 소식에 어둡다.

덧쓰기 귀가 ✓ 절벽이다.

[예문] 할머니는 귀가 절벽이시다. 외딴곳에 살아서 그런지 귀가 절벽이다.

9. [뜻] (사람이) 둔하여 남의 말을 잘 이해하지 못하다.

덧쓰기 귀가 ✓ 질기다.

[예문] 걔는 귀가 질긴 친구라 알아듣지 못할 거야.

10. [뜻] (사람이) 세상에 태어나 처음으로 소리를 알아듣게 되다.

덧쓰기 귀(를) ✓ 뜨다.

[예문] 갓난아기가 귀를 뜨다.

＊ 아래 관용어 문장의 뜻을 한 번 읽고 관용어를 덧쓰기 하세요.

1. [뜻] (사람이) 마음을 편안하게 하다. 세속의 더러운 이야기를 들은 귀를 씻는다.

덧쓰기
귀를 ✓ 씻다.

[예문] 아무도 없는 산속에 들어가 바람 소리를 들으며 귀를 씻는다.

2. [뜻] 말썽을 무마하여 평온하게 만든다.

덧쓰기
귀를 ✓ 재우다.

[예문] 자네가 귀를 재워 주어야겠네.

3. [뜻] 안 듣는 척 남의 말에 주의를 기울이다. 남의 말을 엿듣다.

덧쓰기
귀(를) ✓ 주다.

[예문] 책을 보는 체 하면서 두 사람 말에 귀를 주었다.

4. [뜻] 같은 말을 여러 번 듣다. 귀에 못이 박히다.

덧쓰기
귀에 ✓ 싹이 ✓ 나다.

[예문] 매일 똑같은 소리를 얼마나 많이 들었는지 귀에 싹이 나겠다.

5. [뜻] 하는 말이 온당치 않아 듣기에 거북하다.

덧쓰기
귀(에) ✓ 거칠다.

[예문] 귀에 거친 말을 자꾸 한다.

※ 아래 관용어 문장의 뜻을 한 번 읽고 관용어를 덧쓰기 하세요.

6. [뜻] 배운 것은 없어도 들어서 아는 것은 많다.

덧쓰기
귀가 ∨ 보배라.

[예문] 귀가 보배라 잘 듣는 것도 공부다.

7. [뜻] 남이 말하는 것을 그대로 다 곧이듣거나 잘 받아들인다.

덧쓰기
귀가 ∨ 항아리만 ∨ 하다.

[예문] 너는 쓸데없는 말까지 다 들으니 귀가 항아리만 하다.

8. [뜻] 뻔히 알 만한 얕은수를 써서 남을 속이려 한다.

덧쓰기
귀 막고 ∨ 방울 ∨ 도둑질한다.

[예문] 네가 아무리 귀 막고 방울 도둑질해 봐야 너의 부정이 세상에 감춰지지 않는다.

9. [뜻] 관상학적으로 코가 잘생긴 것이 귀한 상이다. 귀는 수명을 보거나 어릴 적 운세를 보는데, 귀도 중요하지만 코가 잘생겨야 좋다는 뜻이다.

덧쓰기
귀 ∨ 좋은 ∨ 거지 ∨ 있어도 ∨ 코 ∨ 좋은 ∨ 거지 ∨ 없다.

[예문] 내가 여태껏 살면서 코 잘생긴 거지는 못 봤다.

10. [뜻] 실지로 보고 확인한 것이 아니면 말하지 말라는 뜻으로 이르는 말.

덧쓰기
귀 ∨ 소문 ∨ 말고 ∨ 눈 ∨ 소문 ∨ 하라. [내라]

[예문] 네가 확실히 본 것이 아니면 귀 소문 말고 눈 소문만 내라!

＊ 아래 관용어 문장의 뜻을 한 번 읽고 관용어를 덧쓰기 하세요.

1. [뜻] 어떤 사람을 전혀 알지 못하거나 본 일이 없다.

덧쓰기 낯도 ✓ 코도 ✓ 모르다.

[예문] 그가 무엇 때문에 낯도 코도 모르는 가난한 양반 집에 재물 부조를 해야 한단 말인가.

2. [뜻] (어떤 사람이 다른 사람이나 단체의) 체면을 손상시키다.

덧쓰기 낯을 ✓ 깎다.

[예문] 스승님의 낯을 깎을 만한 행동은 하지 말아야 한다.

3. [뜻] 얼굴을 돌리어 상대하지 않다.

덧쓰기 낯을 ✓ 돌리다.

[예문] 어머니는 형님 내외에 노여움을 느껴 한동안 낯을 돌리셨다.

4. [뜻] 창피하거나 부끄러워서 남을 떳떳이 대하지 못하다.

덧쓰기 낯을 ✓ 못 ✓ 들다.

[예문] 어제 한 행동이 부끄러워 낯을 못 들고 다니겠다.

5. [뜻] 아는 사람이 많다.

덧쓰기 낯이 ✓ 넓다.

[예문] 저 친구는 사교성이 좋고 낯이 넓어 자네에게도 도움이 되겠네.

＊ 아래 관용어 문장의 뜻을 한 번 읽고 관용어를 덧쓰기 하세요.

6. [뜻] 명예를 더럽히다.

[예문] 순간의 잘못으로 영원히 낯을 묻히는 일이 없도록 사람은 언제나 순간순간을 보람 있고 빛나게 살아야 한다.

7. [뜻] 마음에 몹시 걸리는 것을 남기고 못 잊어 하며 세상을 떠난다는 말이다.

[예문] 내가 너한테 잘못이 너무 커 눈 뜨고 절명이나 할까 한다.

8. [뜻] 보기에 마뜩하지 않아 불쾌한 느낌이 있다.

[예문] 여러 사람 앞에서는 눈에 거슬리지 않도록 언행을 조심해야 한다.

9. [뜻] 보기가 싫어 눈에 들지 아니하다.

[예문] 그는 항상 눈에 거친 일만 한다.

10. [뜻] 남에게 부끄러운 점 없이 당당하다.

[예문] 인생을 살면서 낯이 떳떳하게 산다는 것은 매우 중요한 일이다.

＊ 아래 관용어 문장의 뜻을 한 번 읽고 관용어를 덧쓰기 하세요.

1. [뜻] 성난 눈매로 노려보다.

덧쓰기 눈에 ∨ 모를 ∨ 세우다.

[예문] 그는 성난 얼굴로 눈에 모를 세우고 나에게 덤벼들었다.

2. [뜻] 화가 나서 눈을 부릅뜨다.

덧쓰기 눈에 ∨ 불을 ∨ 달다. [켜다]

[예문] 그는 눈에 불을 달고 나에게 다가와 따지기 시작하였다.

3. [뜻] 뺨이나 머리를 얻어맞아 눈에서 불이 번쩍 이듯, 갑자기 캄캄해지며 빛이 순간 떠올랐다가
사라지는 것을 뜻한다.

덧쓰기 눈에서 ∨ 번개가 ∨ 번쩍 ∨ 나다.

[예문] 폭력배에게 갑자기 얼굴을 맞는 순간 눈에서 번개가 번쩍 났다.

4. [뜻] 어지러워서 갑자기 정신이 혼미할 때 눈이 아찔아찔함을 비유적으로 이르는 말.

덧쓰기 눈에서 ∨ 딱정벌레가 ∨ 왔다 ∨ 갔다
∨ 하다.

[예문] 내가 요즘은 나이가 들었는지 가끔 눈에서 딱정벌레가 왔다 갔다 한다.

5. [뜻] 뜻밖에 몹시 화가 나는 일을 당하여 감정이 격렬해지다.

덧쓰기 눈에 ∨ 불이 ∨ 나다. [일다]

[예문] 그는 눈에 불이 났는지 난데없이 뺨을 후려쳤다.

＊ 아래 관용어 문장의 뜻을 한 번 읽고 관용어를 덧쓰기 하세요.

6. [뜻] 몹시 억울하거나 질투가 날 때 이르는 말이다.

덧쓰기 눈에서 ∨ 황이 ∨ 나다.

[예문] 남자친구가 다른 여자를 만나는 것을 본 그녀는 눈에서 황이 났다.

7. [뜻] 어떤 모습이 잊히지 않고 머릿속에 뚜렷하게 떠오르다.

덧쓰기 눈(에) ∨ 어리다.

[예문] 어린 학생들의 모습이 눈에 어리다.

8. [뜻] (강조하는 말로) 감정이 격렬해지다. 열이 날 정도로 몹시 눈에 거슬리고 화가 나다.

덧쓰기 눈에 ∨ 천불이 ∨ 나다.

[예문] 아무리 노한 감정을 감추려고 해도 눈에 천불이 난다.

9. [뜻] 표독스럽게 눈을 번쩍이고 노려보다.

덧쓰기 눈에 ∨ 칼을 ∨ 세우다.

[예문] 그녀가 눈에 칼을 세우고 노려보는 순간 나는 멈칫했다.

10. [뜻] 감시나 구속에서 자유롭게 되다.

덧쓰기 눈에서 ∨ 벗어나다.

[예문] 그녀는 아버님 눈에서 벗어나게 될 때마다 외출할 준비를 했다.

＊ 아래 관용어 문장의 뜻을 한 번 읽고 관용어를 덧쓰기 하세요.

1. [뜻] 감은 눈으로 보듯 사물을 잘 못본다는 말이다.

눈에 ∨ 풀칠하다.

[예문] 이 글씨가 어떻게 '해성'으로 보이냐, '혜성'이지. 눈에 풀칠했냐?

2. [뜻] 굶어서 기운이 빠져 눈앞이 아물거리다.

눈에 ∨ 헛거미가 ∨ 잡히다.

[예문] 뱃살을 빼려고 며칠 굶었더니 눈에 헛거미가 잡힌다.

3. [뜻] 관심을 돌리다.

눈(을) ∨ 돌리다.

[예문] 우리 주변의 환경 문제에 다시 한번 눈을 돌려 봅시다.

4. [뜻] 마음에 흡족하다. 흡족하게 마음에 들다.

눈에 ∨ 차다.

[예문] 동네 옷가게에는 눈에 차는 물건이 거의 없다.

5. [뜻] 몹시 미워 눈에 거슬리는 사람을 뜻한다.

눈 ∨ 위에 ∨ 혹.

[예문] 술만 취하면 주정하는 사람은 눈 위에 혹 같은 존재이다.

✽ 아래 관용어 문장의 뜻을 한 번 읽고 관용어를 덧쓰기 하세요.

6. [뜻] 글자를 가르쳐 알게 하다.

덧쓰기 눈을 ✓ 틔워 ✓ 주다.

[예문] 아이에게 눈을 틔워 주어 책을 읽게 했다.

7. [뜻] 몹시 기다리는 모양을 비유적으로 이르는 말.

덧쓰기 눈이 ✓ 가매지다.

[예문] 오늘 눈이 가매지도록 기다렸지만 아무도 오지 않았다.

8. [뜻] 눈이 우묵하게 들어가다.

덧쓰기 눈(이) ✓ 꺼지다.

[예문] 며칠을 앓고 나니 눈이 꺼져 수척해 보였다.

9. [뜻] 가만히 약속의 뜻을 보여 눈짓하다.

덧쓰기 눈(을) ✓ 주다.

[예문] 내가 퇴근 때 눈을 주면 그이는 약속 장소로 나온다.

10. [뜻] 무엇을 찾으려고 신경을 집중하거나 힘을 넣다.

덧쓰기 눈(을) ✓ 밝히다.

[예문] 엄마가 눈을 밝히며 잃어버린 아들을 찾으러 다닌다.

＊ 아래 관용어 문장의 뜻을 한 번 읽고 관용어를 덧쓰기 하세요.

1. [뜻] 뻔히 알면서도 속거나 손해를 본다.

[예문] 착한 친구가 눈 뜨고 봉사질한다. 눈 뜨고 도둑맞는 것과 같다.

2. [뜻] 몹시 슬퍼 앞이 보이지 않을 정도로 눈물이 나다.

[예문] 아들을 군대 보내려고 하니 어머니의 눈물이 앞을 가린다.

3. [뜻] 있기는 있는데 가장 중요한 것이 빠져서 없는 것과 마찬가지라는 말이다.

[예문] 눈이 있어도 망울이 없다고, 생일날 음식은 많이 차렸지만 미역국이 없으니 생일 같지 않다.

4. [뜻] 눈에 약을 넣으려면 조금만 있어도 되는데, 그 정도도 없다는 뜻이다.

[예문] 눈에 약할래도 내 주머니 속에는 돈 한 푼 없다.

5. [뜻] 눈이 어두워 잘 못 본다고 하면서도 붉게 잘 익은 고추만 골라 가며 잘도 딴다는 뜻이다.

[예문] 옆집 아주머니는 눈이 어둡다더니 다홍 고추만 잘 따는 격으로, 라면도 못 끓인다더니 식당에서 요리만 잘 한다.

우리가 자주 사용하는 관용어 **바르게 이해하며 쓰기**

※ 아래 관용어 문장의 뜻을 한 번 읽고 관용어를 덧쓰기 하세요.

6. [뜻] 지나치게 흥분하고 격노하여 이성을 잃을 지경에 이르다.

덧쓰기 눈이 ∨ 산 ∨ 밖에 ∨ 비어지다.

[예문] 방가는 눈이 산 밖에 비어져 돌놈의 가슴을 가로타고 앉아서 있다.

7. [뜻] 감정이 모질지 못하여 눈물을 잘 보이다.

덧쓰기 눈이 ∨ 여리다.

[예문] 그녀는 눈이 여려서 조그만 일에도 운다.

8. [뜻] 사물이나 현상을 판단할 줄 알게 되다.

덧쓰기 눈이 ∨ 트이다.

[예문] 세상에 눈이 트인 그는 점점 옛날의 순수함을 잃어 갔다.

9. [뜻] 사물을 보고 깨닫는 힘이 약하다.

덧쓰기 눈이 ∨ 무디다.

[예문] 이 사람은 눈이 무뎌서 봐도 잘 모른다.

10. [뜻] 자기 잇속 찾는 데만 몹시 열중하다.

덧쓰기 눈(이) ∨ 벌겋다.

[예문] 가물어서 온 동네 사람이 물 푸러 다니기에 눈이 벌겋다는 사실도 잊어버린 듯했다.

* 아래 관용어 문장의 뜻을 한 번 읽고 관용어를 덧쓰기 하세요.

1. [뜻] 눈에는 매우 익은 일인데 막상 하려면 제 마음대로 되지 않는다.

 [예문] 오랜만에 해보니 눈에 익고 손 설다.

2. [뜻] 아무리 약한 사람도 자기를 해치려고 드는 사람을 막기에 충분한 수단을 가지고 있다.

 [예문] 나도 눈 찌를 막대가 있다.

3. [뜻] (무엇이) 눈에 보이거나 곧 발견되다. 두드러지게 드러나다.

 [예문] 요즘 큰아들의 성적이 눈에 띄게 향상됐다.

4. [뜻] (사람이) 수준 높은 것에만 관심을 두고 여간한 것은 시시하게 여길 만큼 거만하다. 안목이 높다.

 [예문] 딸내미가 웬만한 남자는 거들떠보지도 않을 만큼 눈이 높다.

5. [뜻] 두 사람의 마음이나 눈치가 서로 통하다.

 [예문] 그들은 어느새 눈이 맞았는지 결혼까지 했다.

＊ 아래 관용어 문장의 뜻을 한 번 읽고 관용어를 덧쓰기 하세요.

6. [뜻] (어떤 사람이 다른 사람의) 신임을 잃고 미움을 받게 되다.

[예문] 저번 일을 계기로 상사의 눈 밖에 났다.

7. [뜻] (무엇이) 잊히지 않고 눈에 선하여 사라지지 않다.

[예문] 항상 고향에 홀로 계신 어머님이 눈에 밟힌다.

8. [뜻] 여러 번 보아서 익숙하다.

[예문] 저기서 오는 사람 눈에 익은 얼굴이다.

9. [뜻] 얕은수로 남을 속이려 한다.

[예문] 저 사람이 하는 일은 눈 가리고 아웅 하는 격이다.

10. [뜻] 뻔히 알면서도 속거나 손해를 본다.

[예문] 내가 번번이 알면서도 눈 뜨고 도둑맞는다.

* 아래 관용어 문장의 뜻을 한 번 읽고 관용어를 덧쓰기 하세요.

1. [뜻] 앞이 가려져 사물이나 일을 분간하지 못한다.

덧쓰기 | 눈에 √ 콩깍지가 √ 씌었다.

[예문] 나는 연애 시절 부인에게 단단히 눈에 콩깍지가 씌었었다.

2. [뜻] 눈만 보아도 그 사람의 마음을 짐작할 수 있다.

덧쓰기 | 눈은 √ 그 √ 사람의 √ 마음을 √ 닮는다.

[예문] 눈은 그 사람의 마음을 닮는다고 하니, 저 아이의 눈이 예쁜 만큼 마음씨도 예쁘겠구나!

3. [뜻] 음식 먹는 자리에 우연히 가게 되어 먹을 복이 있다.

덧쓰기 | 다리가 √ 길다.

[예문] 저 친구는 뭐 먹을 때마다 오는 것을 보면 참 다리가 길다.

4. [뜻] 먹는 자리에 남들이 다 먹은 뒤에 나타나 먹을 복이 없다.

덧쓰기 | 다리가 √ 밭다.

[예문] 저 사람은 늘 회식 때마다 다리가 밭네!

5. [뜻] 미리 손쓸 기회를 빼앗기다.

덧쓰기 | 다리를 √ 들리다.

[예문] 저 친구는 약삭빠르지 못해서 늘 다른 사람에게 다리를 들렸다.

＊ 아래 관용어 문장의 뜻을 한 번 읽고 관용어를 덧쓰기 하세요.

6. [뜻] 다리가 성하면 여기저기 다니며 구경도 하고 맛있는 음식도 먹을 수 있으니 결국 제 몸 성한 게 제일이라는 말.

덧쓰기

다리가 ∨ 의붓자식 ∨ 보 다 ∨ 낫다.

[예문] 내 다리가 멀쩡하여 여행을 마음껏 다닐 수 있으니, 다리가 의붓자식보다 낫다.

7. [뜻] 밖에서는 보잘것없는 못난 사람이 집안에서만 큰소리침을 이르는 말.

유의어

다리 ∨ 부러진 ∨ 장수 ∨ 성안에서 ∨ 호령한다.

[예문] 밖에서는 말 한마디 못하더니 이불 속에서 활개 친다.

8. [뜻] (어떤 사람이 다른 사람의) 재물을 옳지 못한 방법으로 빼앗다. 위협해 남의 재물을 빼앗다.

덧쓰기

등을 ∨ 벗겨 ∨ 먹다.

[예문] 백성의 등을 벗겨 먹는 탐관오리들의 악행은 이미 눈 뜨고 볼 수 없을 지경에 이르렀다.

9. [뜻] 산등성이로 따라가다.

덧쓰기

등(을)∨ 타다.

[예문] 등을 타고 가면 정상에 오를 수 있다.

10. [뜻] 마음대로 되지 아니하여 몹시 안타까워하다.

덧쓰기

등(이)∨ 달다.

[예문] 아이 엄마가 빨리 집에 가려는 생각에 등이 달았다.

＊ 아래 관용어 문장의 뜻을 한 번 읽고 관용어를 덧쓰기 하세요.

1. [뜻] 소나 말 따위의 등이 안장에 닿아 가죽이 벗겨지다. 또는 뒤로 힘 있는 곳에 의지하게 되다.

덧쓰기 등(이)∨닿다.

[예문] 그는 판사에게 등이 닿은 덕에 일을 잘 처리할 수 있었다.

2. [뜻] 남의 세력에 의지하고 있는 사람을 비유적으로 이르는 말.

덧쓰기 등진∨가재.

[예문] 저 사람이 회장에게 붙어 있는 것을 보니 마치 등진 가재와 같군.

3. [뜻] 자기가 푸대접한 사람에게 극진한 대접을 받는 것은 등에 소름 끼치는 것처럼 기분 좋지 아니하다는 말.

덧쓰기 등∨시린∨절∨받기∨싫다.

[예문] 난 저 사람에게 등 시린 절 받기 싫다.

4. [뜻] 등이 빳빳하다는 뜻으로, 몸의 움직임이 자유롭지 못함을 이르는 말.

덧쓰기 등에∨풀∨바른∨것∨같다.

[예문] 너 어디 아프니? 등에 풀 바른 것 같다.

5. [뜻] 등을 덥게 할 의복이나 배를 부르게 할 밥이 생기지 않는다는 뜻으로, 어떤 일이 자신에게 아무 이익이 되지 않는다는 말.

덧쓰기 등이∨더우랴∨배가∨부르랴.

[예문] 내가 아무리 노력해도 등이 더우랴 배가 부르랴!

* 아래 관용어 문장의 뜻을 한 번 읽고 관용어를 덧쓰기 하세요.

6. [뜻] 옷을 잘 입고 있는 사람이면 배도 부른 사람이라는 말.

덧쓰기 등이 ∨ 따스우면 ∨ 배부르다.

[예문] 어머님은 자식 교육에 마음을 붙이고 지금껏 살아오셨다.

7. [뜻] 어떤 것에 마음을 자리 잡게 하거나 전념하다.

덧쓰기 마음(을) ∨ 붙이다.

[예문] 어머님은 자식 교육에 마음을 붙이고 지금껏 살아오셨다.

8. [뜻] 긴장하였던 마음을 늦추다.

덧쓰기 마음을 ∨ 풀다.

[예문] 그동안 긴장했던 마음을 풀고 휴가를 즐겼다.

9. [뜻] 치사스럽거나 겸연쩍어서 마음이 자리자리하게 느껴지다.

덧쓰기 마음이 ∨ 간지럽다.

[예문] 마음에 없는 사람에게서 사랑한다는 말을 듣고 나니 왠지 마음이 간지럽다.

10. [뜻] 가졌던 마음이 아주 달라지다. 틀어졌던 마음이 도로 정상적인 상태로 되다.

덧쓰기 마음이 ∨ 돌아서다.

[예문] 아들의 마음이 돌아섰는지 거기에 가자고 조르지를 않는다.

＊ 아래 관용어 문장의 뜻을 한 번 읽고 관용어를 덧쓰기 하세요.

1. [뜻] 맺히거나 격한 감정이 가라앉다.

[예문] 아직까지 마음이 삭지 못해서 씩씩대고 있다.

2. [뜻] 내키지 않는 일을 마지못해서 하는 것을 비유적으로 이르는 말.

[예문] 야! 마음 없는 염불은 하지도 마!

3. [뜻] 어떤 이야기로 말을 시작하다.

[예문] 누가 말을 냈는지는 모르지만 아무 근거 없는 이야기다.

4. [뜻] 시키는 대로 하다.

[예문] 엉뚱한 소리 하지 말고, 제발 선배 말을 들어라.

5. [뜻] (사람이) 말이 더듬더듬 막히며 순하지 못하다.

[예문] 폭력적인 영화를 많이 보더니 말이 굳어 있었다.

* 아래 관용어 문장의 뜻을 한 번 읽고 관용어를 덧쓰기 하세요.

6. [뜻] 음식이나 물건으로는 벅차서 많은 사람을 다 대접하지 못하므로 언변으로나마 잘 대우한다는 말.

덧쓰기 말로 ∨ 온 ∨ 동네 ∨ 다 ∨ 겪는다.

[예문] 먼 데서 손님이 오셨는데 너는 말로 온 동네 다 겪는다.

7. [뜻] 어떤 사상이나 인습 따위에 물들다.

덧쓰기 머리가 ∨ 젖다.

[예문] 좌파 사상에 머리가 젖은 학생이 있다.

8. [뜻] 눌려 있거나 숨겨 온 생각과 세력 따위가 겉으로 나타나다.

덧쓰기 머리(를) ∨ 들다.

[예문] 은혜를 갚아야만 한다는 생각이 계속해서 머리를 들었다.

9. [뜻] 여자의 긴 머리를 땋아 엇바꾸어 양쪽 귀 뒤로 돌려서 이마 위쪽에 한데 틀어 꽂다. 여자가 시집을 가다.

덧쓰기 머리(를) ∨ 얹다.

[예문] 누나가 어느새 성인이 되어 머리를 얹었다.

10. [뜻] 머리가 희끗희끗하게 세다. 또는 늙다.

덧쓰기 머리에 ∨ 서리가 ∨ 앉다.

[예문] 머리에 서리가 앉은 어머니의 모습을 보니 가슴이 아팠다.

＊ 아래 관용어 문장의 뜻을 한 번 읽고 관용어를 덧쓰기 하세요.

1. [뜻] 어떤 일이 한이 없다는 말. 어떤 일이 처음도 끝도 없어 도무지 종잡을 수 없이 어지럽다는 말.

덧쓰기

머리 ∨ 간 ∨ 데 ∨ 끝 ∨ 간 ∨ 데 ∨ 없다
. [처음도 ∨ 끝도 ∨ 없다는 ∨ 뜻]

[예문] 우리 어머니는 머리 간 데 끝 간 데 없다.

2. [뜻] 여기저기 흔하게 널려 있다.

덧쓰기

발에 ∨ 채다.

[예문] 요즘에는 발에 채는 것이 커피숍이다.

3. [뜻] 끝난 말이나 이미 있는 말에 말을 덧붙이다.

덧쓰기

발을 ∨ 달다.

[예문] 그는 부탁의 말을 하고 나서도 안심이 안 되어 다시 발을 달았다.

4. [뜻] 사람이 너무 많이 들어서거나 들어앉아 매우 비좁다.

덧쓰기

발(을) ∨ 들여놓을 ∨ 자리 ∨ 하나 ∨ 없
다.

[예문] 어제 모임에는 발을 들여놓을 자리 하나 없을 정도였다.

5. [뜻] 강아지 따위가 걸음을 걷기 시작하다.

덧쓰기

발(을) ∨ 타다.

[예문] 우리 집 강아지가 오늘 처음 발을 타기 시작했다.

＊ 아래 관용어 문장의 뜻을 한 번 읽고 관용어를 덧쓰기 하세요.

6. [뜻] 음식 먹는 자리에 우연히 가게 되어 먹을 복이 있다.

덧쓰기 발(이) ∨ 길다.

[예문] 부르지도 않았는데 꼭 먹을 때마다 오는 것을 보니, 저 친구는 발이 길다.

7. [뜻] 마음에 내키지 않거나 서먹서먹하여 선뜻 행동에 옮겨지지 아니하다.

덧쓰기 발이 ∨ 내키지 ∨ 않다.

[예문] 그 아이를 만나려니 왠지 발이 내키지 않았다.

8. [뜻] (어떤 사람이 다른 사람과 또는 둘 이상의 사람이) 말이나 행동이 같은 방향으로 일치되다.

덧쓰기 발(이) ∨ 맞다.

[예문] 저 아이들은 척척 발이 맞아 못할 일이 없을 거야!

9. [뜻] (사람이 길에) 여러 번 다녀서 익숙하다.

덧쓰기 발이 ∨ 익다.

[예문] 동생이 학원 가는 길에는 발이 익었다.

10. [뜻] (사람이) 스스로 떳떳하지 못한 생각이 들다.

덧쓰기 발이 ∨ 저리다.

[예문] 제 발이 저리니, 입만 벌리면 변명을 늘어놓았다.

＊ 아래 관용어 문장의 뜻을 한 번 읽고 관용어를 덧쓰기 하세요.

1. [뜻] 남들이 다 먹은 뒤에 먹는 자리에 늦게 이르러 먹을 복이 없다.

[예문] 저 친구는 늘 발이 짧아서 제대로 얻어먹지도 못한다.

2. [뜻] 밥을 전혀 먹지 못하고 굶다.

[예문] 밥 구경을 못한 지 사흘째가 되니 현기증이 난다.

3. [뜻] 일정한 노력을 들여서 먹을 것이나 대가를 얻다.

[예문] 흉년이 들면 사람이 밥 벌어 먹고살기가 힘이 들다.

4. [뜻] 일정 기간에 식비를 내고 남의 집에서 끼니를 먹다.

[예문] 한동안은 친구 집에서 밥을 붙이고 먹을 작정으로 집을 나왔다.

5. [뜻] 사람이 시계의 태엽을 감아 주다.

[예문] 한 달에 한 번씩 벽에 걸려있는 시계에 밥을 주다.

＊ 아래 관용어 문장의 뜻을 한 번 읽고 관용어를 덧쓰기 하세요.

6. [뜻] 게으른 데다 분별력도 없는 어리석은 사람을 이르는 말.

덧쓰기 밥 ∨ 빌어다가 ∨ 죽을 ∨ 쑤어 ∨ 먹을 ∨ 놈. [자식]

[예문] 밥 빌어다가 죽을 쑤어 먹을 놈아, 게으르면 일이라도 제대로 해야지!

7. [뜻] 경사에 경사가 겹쳐 있음을 이르는 말.

덧쓰기 밥 ∨ 위에 ∨ 떡.

[예문] 올해는 좋은 일이 겹쳐있느니 밥 위에 떡이로구나!

8. [뜻] (대상이) 다룰 수 있는 범위 내에 잡혀 들다.

덧쓰기 손에 ∨ 걸리다.

[예문] 내 손에 걸리기만 하면 가만두지 않겠다.

9. [뜻] 사람이 차분해져 마음이 내키고 일에 능률이 나다.

덧쓰기 손에 ∨ 잡히다.

[예문] 집안일을 모두 처리하고서야 일이 손에 잡혔다.

10. [뜻] (일 따위가) 능숙해져서 의욕과 능률이 오르다.

덧쓰기 손에 ∨ 붙다.

[예문] 일한 지 3년이 되자 일이 슬슬 손에 붙기 시작하였다.

＊ 아래 관용어 문장의 뜻을 한 번 읽고 관용어를 덧쓰기 하세요.

1. [뜻] (무엇이 사람의) 노력으로 손질되다. 어떤 사람을 경유하다.

 덧쓰기 손 (을) ✓ 거 치 다 .

 [예문] 손자가 타던 고장 난 세발자전거가 할아버지 손을 거쳐서 고쳐졌다.

2. [뜻] (사람과 사람, 또는 둘 이상의 사람이) 서로 헤어지다.

 덧쓰기 손 (을) ✓ 나 누 다 .

 [예문] 졸업식 날 친구들과 훗날을 기약하고 웃으며 손을 나누었다.

3. [뜻] (사람이) 물건을 셀 때 그 번수를 잘못 계산하여 더하거나 덜하다.

 덧쓰기 손 (을) ✓ 넘 기 다 .

 [예문] 은행원들은 바쁜 월말에 실수로 손을 넘기는 경우가 간혹 있다.

4. [뜻] (사람이) 긴장을 풀고 일을 더디게 하다.

 덧쓰기 손 을 ✓ 늦 추 다 .

 [예문] 작가는 쓰고 있는 원고의 마감이 내일이라서 손을 늦출 수가 없다.

5. [뜻] (사람이) 할 일이 있는데도 아무 일도 하지 않은 채 그냥 있다.

 덧쓰기 손 (을) ✓ 맺 다 .

 [예문] 남편이 게을러서 일이 있어도 손을 맺는다.

＊ 아래 관용어 문장의 뜻을 한 번 읽고 관용어를 덧쓰기 하세요.

6. [뜻] (사람이) 어떤 일에 참여하다.

[예문] 그는 궂은일을 가리지 않고 사업에 손을 잠그기로 했다.

7. [뜻] (사람이) 나쁜 일에 발을 들여놓다.

[예문] 감옥에서 나온 지 언제라고 다시 손을 적시려 한다.

8. [뜻] 덩굴 같은 것이 타고 올라가도록 섶이나 막대기 따위를 대어 주다.

[예문] 남편이 나뭇가지를 세워서 박 덩굴이 초가지붕으로 올라가도록 손을 주었다.

9. [뜻] (사람이) 일을 다루는 솜씨가 세밀하지 못하다. 또는 도둑질하는 손버릇이 있다.

[예문] 어려서부터 누나는 손이 거칠어 어지간해서는 집안일을 돕지 않는다.

10. [뜻] (사람이) 일하는 솜씨가 좋다.

[예문] 우리 집 며느리는 워낙 손이 걸어서 음식도 잘하고 맛이 좋다.

* 아래 관용어 문장의 뜻을 한 번 읽고 관용어를 덧쓰기 하세요.

1. [뜻] 어떤 일에서 조금 쉬거나 다른 것을 할 틈이 생기다.

[예문] 내가 지금은 바빠서 안 되지만 손이 나면 도와주겠다.

2. [뜻] 힘이 미치어 돌아가다.

[예문] 발령받은 지 얼마 안 된 김 부장은 부서에서 아직도 손이 돌지 않았다.

3. [뜻] 일이 끝나다.

[예문] 오늘 이것으로 손이 떨어진 줄 알았는데 또 다른 일이 아직 남아 있다.

4. [뜻] (대상이) 재수가 없어 생기는 것이 없다.

[예문] 첫 손님이 물건을 사지 않고 그냥 가서 오늘은 손이 맑을 것 같다.

5. [뜻] (사람이) 손으로 슬쩍 때려도 몹시 아픔을 주다. 또는 일하는 것이 빈틈없고 매우 야무지다.

[예문] 조그만 게 어찌나 손이 매운지 맞은 자리가 한참이나 얼얼하였다.

※ 아래 관용어 문장의 뜻을 한 번 읽고 관용어를 덧쓰기 하세요.

6. [뜻] (사람이) 일이 없어 아무 일도 하지 아니하고 있다. 수중에 돈이 없다.

덧쓰기 손(이) ∨ 비 다 .

[예문] 회사가 망하여 직장을 잃은 그는 손이 비어 집에만 있었다.

7. [뜻] (사람이) 일하는 손놀림이 몹시 빠르다.

덧쓰기 손(이) ∨ 싸 다 .

[예문] 식당 주방에 새로 온 아주머니가 무척 손이 쌌다.

8. [뜻] 용서해 달라고 몹시 비는 모양.

덧쓰기 손 이 야 ∨ 발 이 야 .

[예문] 내 휴대폰을 몰래 훔쳐 간 사람이 찾아와서 손이야 발이야 빌었다.

9. [뜻] (사람이) 하는 일을 완벽하게 아주 잘하다.

덧쓰기 손(이) ∨ 여 물 다 .

[예문] 그는 손이 여물어 무엇이든 잘할 수 있을 것이다.

10. [뜻] (사람이) 물건이나 재물의 씀씀이가 깐깐하고 작다. 또는 수단이 적다.

덧쓰기 손(이) ∨ 작 다 .

[예문] 고모님은 많은 재산에도 불구하고 손이 작으셨다.

* 아래 관용어 문장의 뜻을 한 번 읽고 관용어를 덧쓰기 하세요.

1. [뜻] 어떤 일에 매여 벗어날 수 없게 되다.

[예문] 회사 일이 바빠 주말에도 손이 잠겨 집에 들어갈 시간도 없다.

2. [뜻] 일을 하는 동작이 재빠르다.

[예문] 아내가 손이 재서 어떤 음식이든 뚝딱해낸다.

3. [뜻] 딱 어울려 잘 들어맞다.

[예문] 이 일은 처음부터 손이 짜여 있었기 때문에 좋은 성과를 거둘 수 있었다.

4. [뜻] 일을 힘 안 들이고 매우 쉽게 해치움을 비유적으로 이르는 말.

[예문] 상대 팀 골키퍼의 실책으로 우리 팀이 이겼으니 손 안 대고 코 풀기인 셈이다.

5. [뜻] 다른 사람에게 돈이나 물건 따위를 주어 자기에게 불리한 말을 못 하도록 하다.

[예문] 형은 부모님 몰래 외출하기 위해 동생에게 용돈을 주면서 입을 씻겼다.

※ 아래 관용어 문장의 뜻을 한 번 읽고 관용어를 덧쓰기 하세요.

6. [뜻] 제 뜻대로 움직여 주어 매우 편리하다는 말.

덧쓰기

입의 ∨ 혀 ∨ 같다.

[예문] 며느리가 어찌나 눈치가 빠르고 싹싹한지 꼭 입의 혀 같다.

7. [뜻] 보통 음식으로 만족하지 않고, 맛있고 좋은 음식만을 바라는 버릇이 있다.

덧쓰기

입이 ∨ 높다.

[예문] 내 친구는 입이 높아서 고급 음식점이 아니면 가지도 않는다.

8. [뜻] 입맛이 당기어 음식이 맛있다.

덧쓰기

입이 ∨ 달다.

[예문] 요즘은 살이 찌려는지 입이 달아 무엇이든 잘 먹는다.

9. [뜻] 바른말을 매우 날카롭게 거침없이 하다.

덧쓰기

입이 ∨ 도끼날 ∨ 같다.

[예문] 저 사람은 일할 때 꼼꼼한 건 좋은데 입이 도끼날 같아서 무척 거슬린다.

10. [뜻] 맛있는 음식만 먹으려고 하는 버릇이 있고, 음식에 매우 까다롭다.

덧쓰기

입이 ∨ 되다.

[예문] 좋지 않은 가정 형편에 남편이 입이 되어 고생이 심하다.

＊ 아래 관용어 문장의 뜻을 한 번 읽고 관용어를 덧쓰기 하세요.

1. [뜻] 음식을 심하게 가리거나 적게 먹다.

[예문] 아이가 저렇게 마른 것은 다 입이 밭기 때문이야!

2. [뜻] (사람이) 말이 확실하고 실속이 있다.

[예문] 그녀는 야무지게 생긴 얼굴은 아니지만, 입이 여물어 일하기가 편하다.

3. [뜻] 말을 수다스럽게 많이 하는 버릇이 있다.

[예문] 사람이 저렇게 입이 질어서 어떻게 신임을 받을 수 있을까?

4. [뜻] (사람이) 잘난 체하고 뽐내는 기세가 있다.

[예문] 저 여자는 코가 높아서 네가 상대하기 쉽지 않겠구나.

5. [뜻] 몹시 취할 정도로.

[예문] 어제는 동창 모임이 있어서 코가 비뚤어지게 술을 마셨다.

＊ 아래 관용어 문장의 뜻을 한 번 읽고 관용어를 덧쓰기 하세요.

6. [뜻] (사람이) 기가 죽고 맥이 빠지다.

[예문] 오늘 아들 녀석이 시험을 망쳤는지 코가 빠져 집으로 돌아왔다.

7. [뜻] 남의 말을 잘 듣지 않고 고집이 세다.

[예문] 그녀는 외동딸이라 그런지 코가 세고 버릇이 없다.

8. [뜻] (사람이 다른 사람과 또는 둘 이상의 사람이) 서로 가까이 대면하다.

[예문] 그들은 서로 코를 맞대고 앉아 이야기를 하였다.

9. [뜻] 머리를 아주 깊숙이 숙이는 모양을 나타내는 말.

[예문] 그 학생은 선생님께 코를 박듯 절을 했다.

10. [뜻] 위신이나 기세 따위를 돋우다. 또는 고집을 부리다.

[예문] 코를 세우고 버티며 말을 듣지 않는다.

＊ 아래 관용어 문장의 뜻을 한 번 읽고 관용어를 덧쓰기 하세요.

1. [뜻] 먹을 것이나 뇌물 따위를 바치는 일을 이르는 말.

덧쓰기

[예문] 올 추석 때 상사에게 코 아래 진상이라도 해야 하는지 고민이다.

2. [뜻] 잘난 체하며 우쭐대다.

덧쓰기

[예문] 잘못을 하고도 그냥 코를 쳐들고 다니는 사람도 있다.

3. [뜻] 무슨 일에 너무 마음을 태워 심신이 피로하다는 말.

덧쓰기

[예문] 며칠을 야근 때문에 잠도 못 잤더니 아주 코에서 단내가 난다.

4. [뜻] 대장부답게 의젓하게 굴다.

덧쓰기

[예문] 너는 여러 사람 앞에서 코 값을 하는구나.

5. [뜻] (사람이) 나이에 비하여 젊다.

덧쓰기

[예문] 우리 할머니는 팔순 나이에도 허리가 꼿꼿하시다.

＊ 아래 관용어 문장의 뜻을 한 번 읽고 관용어를 덧쓰기 하세요.

6. [뜻] 웃음을 참을 수 없어 고꾸라질 듯이 마구 웃다.

> **덧쓰기** 허 리 가 ✓ 끊 어 지 다 .

[예문] 내 친구가 재밌는 이야기를 듣더니 허리가 끊어지도록 웃었다.

7. [뜻] (사람이) 당당한 기세가 꺾여 재주를 피울 수 없게 되다.

> **덧쓰기** 허 리 가 ✓ 부 러 지 다 .

[예문] 친구가 심하게 잘난 척하더니 사업이 실패하자 허리가 부러진듯했다.

8. [뜻] (사람이 대상에게) 기죽어 지내다.

> **덧쓰기** 허 리 를 ✓ 못 ✓ 펴 다 .

[예문] 여기에서 허리를 못 펴고 살 바에야 차라리 떠나겠다.

9. [뜻] (사람이) 웃음을 참을 수 없어 고꾸라질 듯이 마구 크게 웃다.

> **덧쓰기** 허 리 를 ✓ 잡 다 .

[예문] 아주머니들이 무엇이 그리 재미있는지 허리를 잡고 웃어 댔다.

10. [뜻] (사람이) 기를 펴다. 또는 어려운 고비를 넘기고 편하게 지낼 수 있게 되다.

> **덧쓰기** 허 리 를 ✓ 펴 다 .

[예문] 제아무리 잘난 사람도 돈이 있어야 허리를 펴고 살 수 있다.

'갯수'와 '개수' 어느 것이 맞을까요?

문제

시장에 채소 가게 앞에서 오이를 사려고 하는데, '이천 원에 5개'라고 쓰여있었다. 싱싱하고 맛있어 보여서 주인에게 이천 원을 주고 오이를 달라고 했다. 주인은 '하나, 둘, 셋, 넷, 다섯' 오이를 세며 봉투에 담았다.

그런데 맞춤법상 '갯수'가 맞는지 '개수'가 맞는 건지 헷갈린다.

어느 것이 맞는 걸까?

정답 및 해설

두 음절로 된 합성어가 아닌 한자어이기 때문에 '개수'가 맞다.

한글 맞춤법 제4장 제4절 제30항 사이시옷 규정에서는 한자어로 된 합성어에 사잇소리가 나는 일이 있더라도 '곳간[고깐/곧깐], 셋방[세 : 빵/셑 : 빵], 숫자[수 : 짜/숟 : 짜], 찻간[차깐/찯깐], 툇간[퇴:깐/퉫 : 깐], 횟수[회쑤/휃쑤]' 여섯 단어를 제외하고는 원칙적으로 사이시옷을 표기하지 않도록 하였다.

한자어 '개수(個數)'의 표준 발음은 [개:쑤]이므로 사잇소리가 개입한 것으로 볼 수 있지만 위 규정에 따라 '갯수'로 적지 않고, '개수'로 적는 것이 맞다.

다른 예로는 마구간은 외양간의 방언으로 말을 기르는 곳이다. '마굿간'이 맞는지 '마구간'이 맞는지 이것도 혼동이 된다. 발음상으로는 마굿간이지만 한자어 '마구간(馬廐間)'의 표준 발음은 [마구깐]으로 사잇소리가 개입한 것으로 볼 수 있다. 그러나 한글 맞춤법 규정에 따라 '마굿간'으로 적지 않고 '마구간'으로 적는 것이 맞다.

어휘력 향상 우리말 낱말 퍼즐 ❶

＊ 아래 문제를 읽고 우측의 퍼즐 칸에 낱말을 써서 완성하세요.

세로 ⇩ 낱말 퍼즐 문제

① 알에서 깬 지 얼마 되지 않은 어린 물고기.
② 독립적으로 일을 맡아 완성하는 사람. 하도급을 받아 공사를 직접 시공하는 사람.
③ 자전거 바퀴처럼 만든 둥근 테. 굴렁대로 굴리며 노는 것.
④ 익숙하지 않거나 껄끄러운 데가 있어 어색하다.
⑤ 규모나 정도가 매우 크거나 심하게 물건값이 매우 비싸게. (예 물건값이 ○○○○ 올랐다.)
⑥ 점쟁이가 점을 치는 데 쓰는 산(算)가지를 넣어 두는 통.
⑦ 매우 귀찮게 졸라 댐.
⑧ 어리석고 정신이 흐릿하여 사물을 제대로 판단할 수 없는 사람을 놀림조로 이르는 말.
⑨ 석가가 그 아래에서 불도(佛道)를 깨달았다는 나무.
⑩ 마음에 품은 불평.
⑪ 자신의 분수에 어울리지 않는 필요 이상의 겉치레나 외관상의 화려함에 들뜬 마음.
⑫ 사람 얼굴의 생김새를 이르는 말.

가로 ⇨ 낱말 퍼즐 문제

① 생굴에 소금과 고춧가루를 섞어서 담근 젓갈.
② 못을 박거나 뽑을 때 쓰는 연장.
③ 남을 복종시키거나 지배할 수 있는 공인된 권리와 힘을 가지거나 그런 지위에 있는 사람.
④ 하는 짓이나 꼴이 제격에 맞지 않고 눈꼴사납다.
⑤ 산의 등줄기를 이르는 말.
⑥ 사람이 앉거나 곡식을 너는 데 쓰는, 짚으로 엮어 만든 큰 자리.
⑦ 큰 것 여럿이 다 속이 비어 있는 모양을 나타내는 말.
⑧ 돈이나 재물 따위를 쓰는 데 지나치게 인색한 사람을 이르는 말.
⑨ 제구실하지 못하면서 주관 없이 행동하는 사람을 비유적으로 이르는 말.
⑩ 이야기에 흥이나 재미를 더하는 재료를 비유적으로 이르는 말.
⑪ 산에 올라가 산삼 캐는 일을 업으로 하는 사람.
⑫ 자세하고 빈틈이 없을 때 이르는 말.

어휘력 향상 낱말 퍼즐 맞히기

＊ 가로 세로 문제를 읽고 낱말 바르게 써보세요. 뒷장의 정답을 보지 않고 풀어보세요.

＊ 아래 문장 읽으면서 덧쓰기로 바르게 써 보세요.

1. [풀이] 남에게 말이나 행동을 좋게 해야 자기에게도 좋은 반응이 돌아온다는 말.

가는 말이 고와야 오는 말이 곱다.

2. [풀이] 대수롭지 않은 것이라도 자꾸 거듭되면 무시할 수 없을 정도로 크게 됨.

가랑비에 옷 젖는 줄 모른다.

3. [풀이] 어떻게 해야 좋을지 모르는 난처한 경우에 빠졌음을 비유적으로 이르는 말.

가자니 태산이요, 돌아서자니 숭산이라.

4. [풀이] 가난한 양반이 볍씨를 먹자니 앞날이 걱정스럽고 그냥 두자니 당장 굶고, 볍시만 주무른다는 뜻.

가난한 양반 씻나락 주무르듯.

5. [풀이] 자기 허물이 큰 줄은 모르고, 남의 작은 허물을 들어 나무라는 경우.

가랑잎이 솔잎더러 바스락거린다고 한다.

6. [풀이] 추수 때는 무척 바빠 모두 일하는데 나서려 한다는 뜻.

가을에는 부지깽이도 덤벙인다.

7. [풀이] 자식을 많이 둔 어버이에게는 근심이나 걱정이 끊일 날이 없다는 말.

가지 많은 나무에 바람 잘 날이 없다.

8. [풀이] 제 줏대를 지키지 못하고 이익이나 상황에 따라 이리저리 언행을 바꾸는 사람을 말함.

간에 붙었다 쓸개에 붙었다 한다.

9. [풀이] 마음이 안정되지 못하고 별 까닭도 없이 계속 웃는 것을 나무라는 뜻의 말.

간이 뒤집혔나 허파에 바람이 들었나.

10. [풀이] 먹은 것이 양에 차지 않다.

간에 기별도 안 간다.

어휘력 향상 낱말 퍼즐 정답 덧쓰기

＊ 바른 글씨 교정을 위해 몰랐던 낱말 공부하며 정답 바르게 다시 써보기

치

어리굴젓 장도리 서

① → 령 ③ → 급 다 ⑤ 먹

쇠 권력자 락 하

④ → 갈짱다

⑤ → ⑦ 산등성이 ⑥ → 이

통 화 ⑧ 명석

⑦ →

⑨ 보 텅텅

⑧ → 구두쇠 ⑩ 푸

⑨ → 리 리 ⑩ → 양념

⑪ 허수아비

영 ⑫ →

⑪ → 심마니 ⑫ 면밀히

상

89

어휘력 향상 우리말 낱말 퍼즐 ❷

*아래 문제를 읽고 우측의 퍼즐 칸에 낱말을 써서 완성하세요.

세로 ⇩ 낱말 퍼즐 문제

① 어떤 일을 해낼 수 있는 힘이나 기량.
② 계산하여 얻은 값.
③ 생각이나 의견 따위를 드러내어 말함.
④ 남에게 시비하거나 헐뜯는 말을 들을 운수. (예 그 연예인은 온갖 ○○○에 오른다.)
⑤ 지상에 건축물이 없는 토지.
⑥ 우리나라 사람이 사용하는 우리 고유의 말.
⑦ 제주도 한라산 정상에 있는 화구호(火口湖)를 말함.
⑧ 어떤 일이 진행된 뒤에 남겨진 것.
⑨ 제안 따위를 단번에 거절하거나 물리침.
⑩ 매우 심한 더위.
⑪ 가파르게 기울어진 언덕에 난 길.
⑫ 일정한 직무나 직책을 맡기는 것.

가로 ⇨ 낱말 퍼즐 문제

① 주식으로 먹을 수 있는 곡식이나 감자, 고구마 따위를 통틀어 이르는 말.
② 매우 하찮은 물건을 비유적으로 이르는 말. (예 이런 개 ○○○만도 못한 놈.)
③ 금품의 출납을 기록하는 장부, 책.
④ 빛이 흰 잔새우에 소금을 뿌려 삭힌 음식.
⑤ 비가 오려 할 때, 비 맞지 말아야 할 물건을 거두거나 덮음.
 (예 하늘이 흐리니 비○○○를 해야겠다.)
⑥ 손쉽게 많은 이익을 얻을 수 있는 일감을 비유적으로 이르는 말.
⑦ 담이나 담의 겉면, 벽 따위를 통틀어 이르는 말.
⑧ 상대를 적으로 대함을 말함.
⑨ 어느 한 사람의 일생에 관하여 적은 글.
⑩ 높고 곧은 절벽에서 곧장 쏟아져 내리는 물줄기.
⑪ 어떤 범위나 대열 따위에서 벗어남.
⑫ 생물체가 생존을 유지해 나가는 힘.

91

글씨 교정을 위한 관용어 바르게 덧쓰기 ❷

＊아래 문장 읽으면서 덧쓰기로 바르게 써 보세요.

1. [풀이] 지독하게 인색하다는 뜻으로 제 것이라면 내버릴 것도 남에게 안 주는 사람을 비유함.

감기 ∨ 고뿔도 ∨ 남을 ∨ 안 ∨ 준다.

2. [풀이] 남의 덕분에 엉뚱한 사람이 호강함을 비유적으로 이르는 말.

감사 ∨ 덕분에 ∨ 비장 ∨ 나리가 ∨ 호사한다.

3. [풀이] 무슨 일을 매우 더디고 느리게 함을 비유적으로 이르는 말.

강태공이 ∨ 세월 ∨ 낚듯 ∨ 한다.

4. [풀이] 이왕 일할 바에는 자기에게 더 유리한 곳을 택한다는 뜻으로 이르는 말.

같은 ∨ 값이면 ∨ 과부 ∨ 집 ∨ 머슴살이.

5. [풀이] 직업의 귀천을 따질 것 없이 악착같이 돈을 벌고 그것으로 아주 여유 있고 고상하게 살면 된다는 말.

개같이 ∨ 벌어서 ∨ 정승같이 ∨ 산다.

6. [풀이] 자기가 미워하는 사람에게 이롭거나 좋은 일은 하지 않겠다는 것을 이르는 말.

개 ∨ 꼬락서니 ∨ 미워서 ∨ 낙지 ∨ 산다.

7. [풀이] 개를 쫓아도 살길은 터 주어야 피해를 보지 않는다는 뜻.

개도 ∨ 나갈 ∨ 구멍을 ∨ 보고 ∨ 쫓아라.

8. [풀이] 제가 마땅히 해야 할 일에는 소홀히 하고, 아무 소용도 없는데 가서 잘난 체하고 떠드는 행동.

개 ∨ 못된 ∨ 것은 ∨ 들에 ∨ 가서 ∨ 짖는다.

9. [풀이] (사람이 말이나 행동을) 시시한 것으로 알아 대수롭지 않게 여기다.

개 ∨ 콧구멍으로 ∨ 알다.

10. [풀이] 성공하고 나서 지난날의 미천하거나 어려웠던 때의 일은 생각하지 않고 처음부터 잘난 듯이 뽐냄을 비꼰다.

개구리 ∨ 올챙이 ∨ 적 ∨ 생각 ∨ 못한다.

2 어휘력 향상 낱말 퍼즐 정답 덧쓰기

* 바른 글씨 교정을 위해 몰랐던 낱말 공부하며 정답 바르게 다시 써보기

①
①→ 역
③↓ ②→
② 수
식량 발 싸 개
③→ 지부책
연
④
⑥ ④ 구 ⑤
④→ ↓ ⑤→ 설거지 나
새우젓 수 ⑥→ 대
리 노다지
말 ⑦ 백
록 ⑧
⑦→ 담벼락 ⑧→ 흔
⑨→ 적 대
⑨
⑩ 일대기
⑩→ 축
폭포수 ⑪
염 ⑪→ 비
⑫
⑫→ 임 이탈
생명력 길

93

어휘력 향상 우리말 낱말 퍼즐 ❸

* 아래 문제를 읽고 우측의 퍼즐 칸에 낱말을 써서 완성하세요.

세로 ⇩ 낱말 퍼즐 문제

① 어떠한 일을 감당할 수 있는 기운과 힘이 없음.
② 어떤 사실 따위를 믿을 수가 없어 수상하게 여김.
③ 우리나라 명절의 하나. 음력 8월 15일이다.
④ 사리에 맞지 않는 엉터리 같은 말을 낮잡아 이르거나 속되게 이르는 말. (예) ○○○ 불다.)
⑤ 시간상으로 얼마 남지 않은 순간. 어떤 일이 급박한 상태를 비유적으로 이르는 말.
⑥ 어떤 일이 실패하거나 무산된 상황을 비유적으로 이르는 말.
⑦ 물을 건너고 산을 넘는다는 뜻으로, 여러 가지 일을 많이 경험함을 비유적으로 이르는 말.
⑧ 남을 해치고자 하는 짓을 이르는 말.
⑨ 어떤 대상과 일정한 거리가 떨어져 있다는 느낌.
⑩ 실내의 습도를 조절하는 데 쓰이는 기구.
⑪ 섭취한 음식물 속에 있는 세균이나 독소에 의해 일어나는 급성 또는 만성의 건강 장애.
⑫ 하루낮의 반을 이르는 말.

■■

가로 ⇨ 낱말 퍼즐 문제

① 가장 혹독한 추위가 있는 시기 혹은 계절.
② 정상적인 사람의 능력을 뛰어넘는 능력. 합리적으로 설명할 수 없는 초자연적인 능력.
③ 조금도 마음을 놓을 수 없는 절박한 순간.
④ 남이 알아차리기 전에 몰래 움직여 갑자기 공격함.
⑤ 외부의 사람이나 단체를 초빙하기 위해 연락하여 의논함.
⑥ 어떤 일을 오래 하거나 버티는 힘.
⑦ 도시에서 주택이나 상점 등이 번화하게 늘어서 있는 지역.
⑧ 반건조시킨 명태.
⑨ 뜻밖에 놀라 겁을 먹음.
⑩ 언제까지라고 정한 기한이 없음.
⑪ 남에게 기대지 않고 자신의 힘만으로 하는 것. 다른 것과 구별되는 혼자만의 특유한, 또는 그런 것.
⑫ 정도를 넘지 않도록 알맞게 조절하거나 제한함.

3 어휘력 향상 낱말 퍼즐 맞히기

* 가로 세로 문제를 읽고 낱말 바르게 써보세요. 뒷장의 정답을 보지 않고 풀어보세요.

글씨 교정을 위한 관용어 바르게 덧쓰기 ❸

*아래 문장 읽으면서 덧쓰기로 바르게 써 보세요.

1. [풀이] 개나 드나드는 조그만 개구멍으로 크고 값비싼 통량갓을 상하지 않게 굴려 뽑아낸다는 뜻으로, 약삭빠르고 묘한 수단으로 남을 잘 속여 먹는 것을 욕하는 말.

개구멍으로 ✓ 통량갓을 ✓ 굴려 ✓ 내다.

2. [풀이] 평소에는 흔하던 것도 막상 긴하게 쓰려면 구하기 어렵다는 것을 비유하는 말.

개 ✓ 똥도 ✓ 약에 ✓ 쓰려면 ✓ 없다.

3. [풀이] 아무리 미천한 집안에서 태어나도 저만 잘나면 얼마든지 훌륭하게 될 수 있다는 말.

개천에 ✓ 나도 ✓ 제 ✓ 날 ✓ 탓이다.

4. [풀이] 아무리 못생기고 미련한 사람도 다 쓰일 데가 있다.

개천에 ✓ 내다 ✓ 버릴 ✓ 종 ✓ 없다.

5. [풀이] 아무리 고생스럽고 천하게 살더라도 죽는 것보다는 사는 것이 나음을 이르는 말.

개똥밭에 ✓ 굴러도 ✓ 이승이 ✓ 좋다.

6. [풀이] 어려운 처지에 놓인 사람에게도 좋은 때가 올 수 있다는 것을 비유적으로 이르는 말.

개똥밭에 ✓ 이슬 ✓ 내릴 ✓ 때가 ✓ 있다.

7. [풀이] 미약한 자가 큰 세력에 맞서서 덤비는 것을 이르는 말.

개미가 ✓ 정자나무 ✓ 건드린다.

8. [풀이] (어디에) 허락된 사람 외에는 아무도 얼씬하지 못한다.

개미 ✓ 새끼 ✓ 하나도 ✓ 얼씬 ✓ 못하다.

9. [풀이] 남들이 달갑게 여기지 않는 것에도 재미를 붙일 수 있다.

개살구도 ✓ 맛들일 ✓ 탓.

10. [풀이] 무엇을 하든지 거기에 필요한 준비와 도구가 있어야 함을 비유적으로 이르는 말.

개장수도 ✓ 올가미가 ✓ 있어야 ✓ 한다.

								①↓	무
	②↓ 의	③↓					②→		기
①→	혹	한	기	④↓ 개		⑤↓ 초	능	력	
		가		나		읽			
		③→ 위	기	일	발	④→ 기	습		
⑥↓ 휴	⑦↓	⑤→ 섭	외						
⑥→ 지	구	력		⑩↓		⑧↓ 해		⑨↓ 거	
조		⑦→ 시	가	지		⑧→ 코	다	리	
각	⑨→		⑩→ 습		지		감		
⑪↓ 식	겁		무	기	한	⑫↓			
중				나					
⑪→ 독	자	적		⑫→ 절	제				

＊ 아래 문제를 읽고 우측의 퍼즐 칸에 낱말을 써서 완성하세요.

세로 ⇩ 낱말 퍼즐 문제

① 서로 얽혀서 한 덩이가 됨.
② 마음이 거슬리고 언짢은 느낌.
③ 뜻하지 않게 갑자기를 뜻함.
④ 친밀하고 진지하게 이야기하면서 서로의 의견을 나누는 모임.
⑤ 원래 있던 자리나 상태로 되돌아감.
⑥ 정한 곳이 없이 이리저리 떠돌아다니는 사람.
⑦ 위는 넓고 아래는 좁게 생긴 기구. (예 병에 간장을 담을 때 ○○○를 사용했더니 편하다.)
⑧ 다른 사람에게 내세울 만큼 떳떳하고 번듯하다. ○○하다.
⑨ 능력이나 책임 따위가 더 이상 미치지 못하는 막다른 지점.
⑩ 감정적, 이상적으로 사물을 파악하는 태도나 심리. 또는 그런 감미로운 분위기.
⑪ 작고 오목한 샘.
⑫ 한 가지 일이나 사물에만 끈질기게 매달려 마음을 쏟음.

가로 ⇨ 낱말 퍼즐 문제

① 의견이나 생각 따위가 서로 맞지 않고 어긋남.
② 이치에 맞지 않는 터무니없는 말이나 행동.
③ 깊이 느껴 마음이 움직임.
④ 상황이 너무 뜻밖이어서 기가 막히다.
⑤ 집이나 토지를 사고파는 일이나 빌려주고 빌려 쓰는 일을 중개하는 곳.
⑥ 어떠한 일을 맡아서 진행하는 사람.
⑦ 모습이나 차림새가 매끈하고 깨끗하게 하는 것. (예 옷을 ○○○ 차려입다.)
⑧ 탐탁하여 마음이 기쁘게. (예 친구가 나의 부탁을 ○○○ 들어주었다.)
⑨ 어떤 일이 벌어지는 판이나 상황을 이르는 말.
⑩ 아무 근거 없이 널리 퍼진 소문.
⑪ 억지가 아주 심하게 자기 생각이나 의견만을 굽히지 않고 우기는 성미. 또는 그런 사람.
⑫ 태도나 행동 따위가 방자하고 건방짐.

어휘력 향상 낱말 퍼즐 맞히기

＊ 가로 세로 문제를 읽고 낱말 바르게 써보세요. 뒷장의 정답을 보지 않고 풀어보세요.

＊ 아래 문장 읽으면서 덧쓰기로 바르게 써 보세요.

1. [풀이] 중요한 일에 필요도 없는 사람이 이곳저곳 귀찮게 따라다님을 비유적으로 이르는 말.

거둥에 ∨ 망아지 ∨ 새끼 ∨ 따라다니듯 ∨ 한다.

2. [풀이] 무슨 일이든지 목적에 맞는 준비가 있어야 좋은 성과를 얻을 수 있음을 비유하는 말.

거미도 ∨ 줄을 ∨ 쳐야 ∨ 벌레를 ∨ 잡는다.

3. [풀이] 불쌍한 처지에 있으면서도 도리어 자기보다 나은 사람을 동정한다.

거지가 ∨ 도승지를 ∨ 불쌍타 ∨ 한다.

4. [풀이] 아무리 가난한 집이라도 손님을 대접할 때가 있다는 뜻.

거지도 ∨ 손 ∨ 볼 ∨ 날이 ∨ 있다.

5. [풀이] 서로 돕고 지내야 할 처지에 제 이익만 노려 싸운다.

거지끼리 ∨ 자루 ∨ 찢는다.

6. [풀이] 오죽 살기가 힘들면 처가살이를 하겠느냐는 의미로, 주로 남자가 자신의 신세를 한탄하는 데 쓰는 말.

걸보리 ∨ 서 ∨ 말만 ∨ 있으면 ∨ 처가살이 ∨ 하랴.

7. [풀이] 어떤 일을 해도 효과가 별로 나타나지 않음을 비유적으로 이르는 말.

검둥개 ∨ 멱 ∨ 감기듯.

8. [풀이] 실행하지 못할 것을 공연히 의논함을 이르는 말.

고양이 ∨ 목에 ∨ 방울 ∨ 달기.

9. [풀이] 믿을 수 없는 사람에게 소중한 물건을 맡겼다가는 도리어 잃게 될 뿐이라는 말.

고양이 ∨ 보고 ∨ 반찬가게 ∨ 지켜 ∨ 달란다.

10. [풀이] 이곳저곳 남에게 빚을 많이 지고 있음을 비유적으로 이르는 말.

고슴도치 ∨ 외 ∨ 따 ∨ 지듯.

			①↓ 뒤				②↓ ①→ 불	일	치	
		②→ 엉	터	리		쾌				
	키				감	동				
④→ 어	이	없	다			③→				
⑤↓ ⑤→ 복	덕	방	⑥↓		③↓ 돌		④↓ 간			
			⑦→		연		⑥→ 담	당	자	
귀	랑	⑦↓ 깔	끔	히		회				
	자	때						⑧↓ 당		
		기	꺼	이		⑨↓		⑨→ 한	마	당
	⑩↓		⑧→				계			
⑩→ 낭	설		⑪↓ ⑪→ 옹	고	집	⑫↓	점			
⑫→ 오	만		달		념					
			샘							

✳ 아래 문제를 읽고 우측의 퍼즐 칸에 낱말을 써서 완성하세요.

세로 ⇩ 낱말 퍼즐 문제

① 재미있고 익살스럽게 세상을 풍자하는 이야기를 함. 또는 그 이야기.

② 산의 비탈이 끝나는 비스듬한 아랫부분.

③ 어떤 지역에 항상 머물러 있거나 생활함을 뜻함.

④ 국보 제 31호로 지정된 천문을 관측하던 곳. 신라 선덕 여왕 때 건립한 것으로 경주에 있다.

⑤ 자치권을 가지는 여러 국가가 공통의 정치 이념 아래 결합하여 구성하는 국가.

⑥ 순순히 따르지 않고 반항하는 말이나 행동. 짐짓 어기대는 행동.

⑦ 새로운 기원이나 시대를 열어 놓을 만큼 이전의 것과 뚜렷이 구분되거나 두드러지는 것.

⑧ 어떤 힘으로 강하게 억누르거나 제약함.

⑨ 그 당대 사회에서 일어난 일.

⑩ 둘 이상의 개인이나 단체, 또는 국가가 서로의 이익이나 목적을 위하여 같이 행동하기로 맹세하여 맺는 약속이나 조직체.

⑪ 예사롭게 여겨 정성이나 조심하는 마음이 부족하게 함.

⑫ 어떤 행동이나 상태에 대하여 거스르고 반대함.

■■

가로 ⇨ 낱말 퍼즐 문제

① 두고 보면서 즐기는 데 씀. 그런 물건.

② 일정한 문제를 해결하기 위해, 관계되는 쌍방이 서로 의논하여 옳고 그름을 판단함.

③ 찌개 따위를 끓이거나 설렁탕 따위를 담을 때 쓰는 오지그릇.

④ 둘 이상의 사람이나 집단이 합하여 하나의 조직체를 만듦.

⑤ 조선 시대, 문과와 무과의 과거에 급제한 사람에게 임금이 내리던 종이로 만든 꽃.

⑥ 어떤 일이나 사태에 나름의 태도나 행동을 취함.

⑦ 힘이나 세력, 재주 따위가 아주 우세하여 남을 능가하거나 눌러 버릴 만한 것.

⑧ 일정한 성과를 거두기 위해 어떤 일을 활발히 함. 몸을 움직여 행동함.

⑨ 뜻밖의 아주 급한 일이 생겼을 때를 뜻함.

⑩ 성질이 몹시 사나운 짐승.

⑪ 쇠로 된 재료로 여러 가지 기구를 만드는 곳.

⑫ 거의 죽게 됨. 또는 그런 상태.

5 어휘력 향상 낱말 퍼즐 맞히기

＊가로 세로 문제를 읽고 낱말 바르게 써보세요. 뒷장의 정답을 보지 않고 풀어보세요.

＊ 아래 문장 읽으면서 덧쓰기로 바르게 써 보세요.

1. [풀이] 위급하거나 어려운 고비를 당해 봐야 비로소 그 사람의 진가를 알 수 있음을 뜻함.

겨울이 ✔ 다 ✔ 되어야 ✔ 솔이 ✔ 푸른 ✔ 줄 ✔ 안다.

2. [풀이] 하기 싫은 일을 억지로 하느라고 건성으로 넘어간다는 뜻의 말.

게으른 ✔ 선비 ✔ 책장만 ✔ 넘기기.

3. [풀이] 몹시 심한 욕을 당하거나 혹독한 형벌을 받음을 비유적으로 이르는 말.

경치고 ✔ 포도청 ✔ 간다.

4. [풀이] 힘센 것들이 싸우는 틈바구니에서 아무런 관계도 없는 약자가 공연히 피해를 보게 된다는 말.

고래 ✔ 싸움에 ✔ 새우 ✔ 등 ✔ 터진다.

5. [풀이] 목적하던 큰 것은 놓치고, 쓸데없는 조무래기만 잡았다는 말.

고래 ✔ 그물에 ✔ 새우가 ✔ 걸린다.

6. [풀이] 별로 애쓰지 않고 한 일이 능히 잘 이루어짐을 비유적으로 이르는 말.

공중을 ✔ 쏘아도 ✔ 알과녁만 ✔ 맞힌다.

7. [풀이] 조금 방해되는 일이 있다고 해도 마땅히 할 일은 해야 한다는 말.

구더기 ✔ 무서워 ✔ 장 ✔ 못 ✔ 담글까.

8. [풀이] 조금 잘못된 일을 합리화하거나 고치려 할수록 일이 더욱 어려워짐을 이르는 말.

구멍은 ✔ 깎을수록 ✔ 커진다.

9. [풀이] 훌륭하고 좋은 것이라도 다듬고 정리하여 쓸모 있게 만들어 놓아야 값어치가 있다는 것을 이르는 말.

구슬이 ✔ 서 ✔ 말이라도 ✔ 꿰어야 ✔ 보배라.

10. [풀이] 아무리 무능한 사람도 한 가지 재주는 있음을 비유적으로 이르는 말.

굼벵이도 ✔ 구르는 ✔ 재주가 ✔ 있다.

				①→	③↓			①↓	만	
	②↓	산		관	상	용	②→	담	판	
③→ 뚝	배	기			주					
		숲		④→			⑤→			
④↓	첨		⑤↓	연	합		⑥↓	어	사	회
	성			방		⑦↓	획	깃		
⑥→	대	응		⑦→			기	장		
			⑧↓	압	도	적				
	⑨↓ 시		박				⑧→ 활	동	⑩↓	
⑨→	유	사	시			⑪→	⑩→	맹	수	
						철	공	소	⑪↓	
⑫→									홀	
⑫↓	반	죽	음						히	
	발									

105

＊아래 문제를 읽고 우측의 퍼즐 칸에 낱말을 써서 완성하세요.

세로 ⇩ 낱말 퍼즐 문제

① 외부의 위협이나 침략으로부터 나라를 보호하고 지킴.
② 공금이나 남의 재물을 불법으로 차지하여 가짐.
③ 돈 잘 쓰고 잘 노는 사람을 비유적으로 이르는 말. 놀고먹던 말단 양반 계층.
④ 새롭거나 신기한 것에 끌리는 마음.
⑤ 성적이나 능력 등을 자세히 검사하고 평가하는 시험.
⑥ 어디에 정착하지 못하고 떠돌아다니는 것, 그런 마음의 상태를 비유적으로 이르는 말.
⑦ 공손하게 천천히 고개를 숙이거나 엎드려 절하는 모양을 나타내는 말.
⑧ 정치적 목적이나 견해를 같이하는 무리가 이룬 파벌이나 정치 집단.
⑨ 돈이나 먹을 것, 물건 따위를 남에게 구걸하러 다니는 짓.
⑩ 수박이나 참외 따위를 심은 밭을 지키기 위하여 밭머리에 높게 지어 놓은 막.
⑪ 쇠를 달구어 온갖 연장을 만드는 곳.
⑫ 대기 중 빛의 이상 굴절 현상으로 공중이나 땅 위에 무엇이 있는 것처럼 보이는 현상.

가로 ⇨ 낱말 퍼즐 문제

① 뜻밖에 재물을 얻음.
② 어떤 사물이나 일, 현상 등의 범위를 일정한 부분에 한정함.
③ 부하나 동물 따위를 지휘하여 명령함. 큰소리로 꾸짖음.
④ 애를 태우며 마음을 씀.
⑤ 자기를 가르쳐 이끌어 주는 사람.
⑥ 꾀죄죄하고 궁상스럽다는 뜻. (예 옷차림이 너무 ○○○○.)
⑦ 시어머니와 며느리 사이를 이르는 말.
⑧ 사회적으로 어떤 현상이 퍼져 주위에 그 영향이 미치는 일을 뜻함.
⑨ 남의 허물이나 비밀을 일러바치는 짓.
⑩ 진 땅에서 신도록 나무를 파서 만든 신.
⑪ 슬픔이나 고통이 지나쳐 매우 절망하다. (예 ○○이 무너진다.)
⑫ 여럿이 다 차이 없이 고르게. (예 떡을 ○○○ 나누어 주다.)

6 어휘력 향상 낱말 퍼즐 맞히기

* 가로 세로 문제를 읽고 낱말 바르게 써보세요. 뒷장의 정답을 보지 않고 풀어보세요.

＊ 아래 문장 읽으면서 덧쓰기로 바르게 써 보세요.

1. [풀이] 쓸모없어 보이는 것이 결국 제구실을 함을 비유적으로 이르는 말.

굽은 ∨ 나무가 ∨ 선산을 ∨ 지킨다.

2. [풀이] 아주 바쁘게 싸다녀 조금도 앉을 겨를이 없는 모양을 이르는 말.

궁둥이에서 ∨ 비파 ∨ 소리가 ∨ 난다.

3. [풀이] 정당한 근거와 원인을 밝히지 않고 제게 이로운 대로 이유를 붙이는 경우를 비유적으로 이르는 말.

귀에 ∨ 걸면 ∨ 귀걸이 ∨ 코에 ∨ 걸면 ∨ 코걸이.

4. [풀이] 쓸 만한 글과 말은 따로 있음을 비유적으로 이르는 말.

글 ∨ 속에도 ∨ 글 ∨ 있고 ∨ 말 ∨ 속에도 ∨ 말 ∨ 있다.

5. [풀이] 제 능력이 시원찮은 것은 생각하지 않고 공연히 다른 곳에서 원인을 찾으려 한다는 말.

글 ∨ 못한 ∨ 놈 ∨ 붓 ∨ 고른다.

6. [풀이] 아무리 좋고 훌륭한 것이라도 안과 밖의 구별이 있음을 비유적으로 이르는 말.

금돈도 ∨ 안 팎이 ∨ 있다.

7. [풀이] 일에는 일정한 순서가 있고 때가 있으니, 아무리 바빠도 도리에 맞게 순서를 밟아서 일해야 한다는 말.

급하면 ∨ 바늘 ∨ 허리에 ∨ 실 ∨ 매어 ∨ 쓴다.

8. [풀이] 공연히 떠벌리는 사람보다도 가만히 침묵을 지키고 있는 사람이 더 무섭고 야무지다는 말.

김 ∨ 안 ∨ 나는 ∨ 숭늉이 ∨ 더 ∨ 뜨겁다.

9. [풀이] 실속은 없으면서 겉으로만 잘난 체하는 것을 비유적으로 이르는 말.

김칫국 ∨ 먹고 ∨ 수염 ∨ 쓴다.

10. [풀이] 급한 경우를 당하면 정확한 판단을 할 수 없다는 말.

끓는 ∨ 국에 ∨ 맛 ∨ 모른다.

＊ 바른 글씨 교정을 위해 몰랐던 낱말 공부하며 정답 바르게 다시 써보기

			②			①	호		
			↓ ①→			↓			
		③→	황 재		②→	국 한		③	
		↓					랑	↓	
	④	호 령							
	↓			⑤	고				
④→	기			↓			⑥		
고 심			⑤→	사 부		↓			
				⑥→	조 라 하 다				
⑦	나		⑧	당					
↓ ⑦→			↓						
고 부 간		⑧→	파 동		⑨				
시				냥	↓	⑩	원		
		⑨→	고 자 질			↓	두	⑫	
	⑪	대			⑩→	나 막 신		↓	
⑪→							기		
억 장				⑫→					
간				끌 고 루					

109

＊아래 문제를 읽고 우측의 퍼즐 칸에 낱말을 써서 완성하세요.

세로 ⇩ 낱말 퍼즐 문제

① 다함이 없이 굉장히 많음.
② 어떤 일이나 사물이 서로 연관되어 이루는 줄거리.
③ 남의 환심을 사려고 어벌쩡하게 넘기는 짓. (예 약장수가 약을 팔기 전에 ○○○를 치다.)
④ 남의 허물이나 결함을 잡아 나무라거나 핀잔을 함.
⑤ 완전히 의식이 없어진 상태.
⑥ 겁이 많은 사람을 얕잡아 이르는 말.
⑦ 말다툼을 할 때, 주먹이나 손가락 따위를 상대의 얼굴을 향하여 푹푹 내지르는 것.
⑧ 어떤 일의 내용, 방법, 절차 따위의 중요한 줄거리를 이르는 말.
⑨ 현실성이 없는 허황한 이론이나 논의.
⑩ 사물을 바라보거나 생각하는 입장.
⑪ 몹시 화가 나 크게 성을 냄.
⑫ 타고난 성품이나 소질, 일에 대한 능력이나 실력의 정도.

가로 ⇨ 낱말 퍼즐 문제

① 일이나 사물이 제멋대로 뒤엉켜 심하게 갈피를 잡을 수 없게 되어 버린 상태.
② 올바른 길에서 벗어나 나쁜 길로 빠짐.
③ 호리병박으로 만든 바가지.
④ 심심풀이로 가지고 노는 물건. 여성의 한복 저고리의 고름이나 치마허리 따위에 다는 물건.
⑤ 이미 혼인을 한 사람을 이르는 말.
⑥ 갑자기 몹시 놀라거나 겁에 질려 숨이 막힐 듯이 됨.
⑦ 옆머리와 뒷머리를 치올려 깎고 앞머리는 몽실하고 정수리를 평평하게 깎은 머리 모양의 하나.
⑧ 두 사람 사이에서 서로를 헐뜯어 관계가 멀어지게 하는 짓.
⑨ 여러 사람 가운데서 쓸 만한 사람을 가려서 뽑음.
⑩ 집이 아닌 길거리나 역 따위에서 잠을 자는 사람.
⑪ 어떤 말이나 행동 따위를 자꾸 함부로 함.
⑫ 국가 또는 지방 자치 단체의 업무를 담당하고 집행하는 사람.

어휘력 향상 낱말 퍼즐 맞히기

✱ 가로 세로 문제를 읽고 낱말 바르게 써보세요. 뒷장의 정답을 보지 않고 풀어보세요.

＊ 아래 문장 읽으면서 덧쓰기로 바르게 써 보세요.

1. [풀이] 자기에게 소용이 없는 것인데도 남에게 주기는 싫어하는 인색한 마음을 비유하는 말.

나 ∨ 먹자니 ∨ 싫고 ∨ 개 ∨ 주자니 ∨ 아깝다.

2. [풀이] 자기가 하려고 했던 말을 상대방이 먼저 한 경우를 이르는 말.

나 ∨ 부를 ∨ 노래를 ∨ 사돈집에서 ∨ 부른다.

3. [풀이] 처음에 좋지 않게 여겨지던 사람이 뜻밖에 좋은 일을 하는 경우를 비유적으로 이르는 말.

나갔던 ∨ 며느리 ∨ 효도한다.

4. [풀이] 제아무리 점잖은 체하며 체면을 차려도 배가 고프면 아무 일도 못함을 비유적으로 이르는 말.

나룻이 ∨ 석 ∨ 자라도 ∨ 먹어야 ∨ 샌님.

5. [풀이] 좋은 낯으로 사람을 꾀어 위험한 곳이나 불행한 처지에 몰아넣는 경우를 이르는 말.

나무에 ∨ 오르라 ∨ 하고 ∨ 흔드는 ∨ 격.

6. [풀이] 본성이 좋지 않은 사람이 훌륭하게 될 수 없다는 말.

나무접시 ∨ 놋접시 ∨ 될까.

7. [풀이] 사람이 미련하고 변변치 못해서 무슨 일을 맡겨도 제대로 못함을 비유적으로 이르는 말.

나무때기 ∨ 시집보낸 ∨ 것 ∨ 같다.

8. [풀이] 권세가 대단하여 모든 일을 제 마음대로 할 수 있는 상태를 비유적으로 이르는 말.

나는 ∨ 새도 ∨ 떨어뜨린다.

9. [풀이] 밤에만 활동하는 올빼미가 낮을 맞은 처지라는 뜻. 맥을 추지 못하고 의지가 없는 사람.

날 ∨ 샌 ∨ 올빼미 ∨ 신세.

10. [풀이] 모든 일에 다 능하기는 어려움을 이르는 말.

날면 ∨ 기는 ∨ 것이 ∨ 능하지 ∨ 못하다.

			①↓ 무					②↓ 맥		
	①→						②→			
	③↓	엉	망	진	창			④↓ 타	락	
		너		장		③→	조	롱	박	
④→		노	리	개						
						⑤→	⑤↓			
	⑥→						기	훈	자	
		기	겁 ⑥↓		삿 ⑦↓		수		일 ⑧↓	
		쟁		대		⑦→	상	고	머	리
	⑧→	이	간	질			태		리	
	⑨→						⑩→		⑫↓	
		발	탁 ⑨↓			⑪↓	노	숙	자	
		상		차 ⑩↓		⑪→	남	발	질	
	⑫→	공	무	원				대		
		론						발		

어휘력 향상 우리말 낱말 퍼즐 ❽

＊ 아래 문제를 읽고 우측의 퍼즐 칸에 낱말을 써서 완성하세요.

세로 ⇩ 낱말 퍼즐 문제

① 보기에 산뜻하고 아름답게, 조심스럽게 정성을 다하다. (예: 손수건을 ○○ 접다.)
② 사람의 곁에서 여러 가지 시중을 들며 보살핌.
③ 바라던 바를 이루어 냄.
④ 어떻게 해 주기를 바람.
⑤ 돌을 다루어 물건을 만드는 사람.
⑥ 남이 알아보지 못하도록 헝겊 따위로 얼굴을 싸서 가림.
⑦ 굶어 죽음을 뜻함. (예: ○○ 직전까지 가다.)
⑧ 장작이나 나뭇가지, 검불 등을 쌓아 놓고 피우는 불.
⑨ 특정 분야의 일을 줄곧 해 와서 그에 관해 풍부하고 깊은 지식이나 경험을 가진 사람.
⑩ 저고리 위에 덧입는 웃옷의 하나를 말함.
⑪ 추위를 막기 위해 입는 옷.
⑫ 구멍이 뚫린 연탄을 통틀어 이르는 말.

■■

가로 ⇨ 낱말 퍼즐 문제

① 쓸데없이 말수가 많음 또는 그런 말.
② 고개를 조금 숙이고 온순한 태도로 말없이 얌전함을 뜻함.
③ 꽃이나 푸성귀 또는 돈 따위의 묶음을 말함.
④ 자식에 대한 어머니의 본능적인 사랑.
⑤ 많은 사람이 즐겨 듣거나 부를 수 있도록 만들어진 노래.
⑥ 절개 굳은 아내가 집 떠난 남편을 기다리다 죽어서 화석이 되었다는 전설적인 돌.
⑦ 손상되기 이전의 상태로 회복되게 함.
⑧ 책임이나 맡은 일을 벗어나려고 꾀함.
⑨ 무슨 일이 일어나기 전을 뜻함.
⑩ 큰소리를 지르거나 노래를 불러서 주변을 시끄럽게 하는 짓을 이르는 말.
⑪ 어떤 지점과 다른 지점과의 사이.
⑫ 어떤 일의 출발이나 시작을 알리는 계기를 비유적으로 이르는 말.

8 어휘력 향상 낱말 퍼즐 맞히기

* 가로 세로 문제를 읽고 낱말 바르게 써보세요. 뒷장의 정답을 보지 않고 풀어보세요.

＊ 아래 문장 읽으면서 덧쓰기로 바르게 써 보세요.

1. [풀이] 비밀스럽게 한 말이라도 결국은 남의 귀에 들어간다는 뜻으로, 말조심을 해야 함.

낮말은 ∨ 새가 ∨ 듣고 ∨ 밤말은 ∨ 쥐가 ∨ 듣는다.

2. [풀이] 윗사람이 아랫사람을 사랑하는 일은 자연스러운 일이지만 아랫사람이 윗사람을 사랑하기는 어렵다는 말.

내리 ∨ 사랑은 ∨ 있어도 ∨ 치사랑은 ∨ 없다.

3. [풀이] 보잘것없는 재주가 뛰어나면 얼마나 뛰어나겠냐며 비꼬아 이르는 말.

노루 ∨ 꼬리가 ∨ 길면 ∨ 얼마나 ∨ 길까.

4. [풀이] 무슨 일을 미리 준비하지 않고 일을 당해서야 허겁지겁 준비함을 비유적으로 이르는 말.

노루보고 ∨ 그물 ∨ 짊어진다.

5. [풀이] 말은 못 하고 눈만 껌벅거리며 쳐다보는 모양을 비유적으로 이르는 말.

놀란 ∨ 토끼 ∨ 벼랑 ∨ 바위 ∨ 쳐다보듯.

6. [풀이] (사람이) 굶어서 기운이 빠져 눈앞이 아물거리다.

눈에 ∨ 헛거미가 ∨ 잡히다.

7. [풀이] 도외시하고 바라지 않던 사람에게서 은혜를 입게 됨을 이르는 말.

눈먼 ∨ 자식이 ∨ 효자 ∨ 노릇 ∨ 한다.

8. [풀이] 여러 사람의 사정을 다 살피기는 어려움을 비유적으로 이르는 말.

뉘 ∨ 집에 ∨ 죽이 ∨ 끓는지 ∨ 밥이 ∨ 끓는지 ∨ 아나.

9. [풀이] 뒤늦게 시작한 일에 재미를 알게 되어 더욱 열중하게 된다는 말.

늦게 ∨ 배운 ∨ 도둑이 ∨ 날 ∨ 새는 ∨ 줄 ∨ 모른다.

10. [풀이] 결말도 없는 일을 계속 반복하고 있거나 앞으로 나아가지 못하고 제자리걸음만 함.

다람쥐 ∨ 쳇바퀴 ∨ 돌듯.

8 어휘력 향상 낱말 퍼즐 정답 덧쓰기

＊ 바른 글씨 교정을 위해 몰랐던 낱말 공부하며 정답 바르게 다시 써보기

				①↓				①→		
	②→	③↓		고			②↓	수	다	
	다	소	곳	이		③→	다	발		
	④→	원			⑤→	④↓				
	모	성	애		가	요				
		취			⑥→	망	부	석	⑤↓	
		⑦→							수	
	⑥↓	복	구			⑦↓	아			
⑧↓	⑧→					⑨→	사	전	⑨↓	
	모	면		⑩↓			마	문	⑪↓	
	닥			⑩→	고	성	방	가		
	불	⑪→	⑫↓		자	한				
⑫→		구	간			복				
		공								
	신	호	탄							

＊아래 문제를 읽고 우측의 퍼즐 칸에 낱말을 써서 완성하세요.

세로 ⇩ 낱말 퍼즐 문제

① 쇠붙이를 녹이는 데 쓰는 오목한 그릇. 흥분이나 감격 따위로 들끓는 상태를 비유적으로 이르는 말.
② 부모나 조부모 등의 웃어른을 받들어 모시고 섬김.
③ 다른 것을 그대로 본떠서 만들거나 옮겨 놓음.
④ 남편의 누나 혹은 여동생.
⑤ 사람이 타거나 짐을 실어 나르는 용도로 바퀴를 달아 굴러가게 만든 운송 수단.
⑥ 어떤 대상에 대한 많은 사람의 관심이나 흥미를 뜻함.
⑦ 물자나 자금 등이 매우 귀해져서 달리거나 없어짐.
⑧ 직계나 연공 따위를 기초로 정해지는 어떤 급여 체계 안에서의 등급.
⑨ 당번을 설 차례가 아님을 뜻함.
⑩ 인간과 사회의 문제점에 대해 웃음을 섞어서 풍자적으로 다룬 극 형식.
⑪ 상대방이 잘되기를 빌어 주는 말. 주로 새해에 많이 나누는 말.
⑫ 일의 맨 처음.

가로 ⇨ 낱말 퍼즐 문제

① 물속에서 사는 동물이나 곤충, 특히 어류에 발달한 호흡 기관.
② 어려운 처지나 상태에 맞닥뜨림.
③ 겉으로 나타나는 생김새나 형상.
④ 문제를 해결하기 위해 제시된 적절한 방법. 병의 치료를 위해 증상에 따라 약을 짓는 방법.
⑤ 똑같은 상태로 언제나 특정한 시간에 한정되지 않고 어느 때든.
⑥ 사방을 바라볼 수 있도록 산이나 언덕, 물가 등에 문과 벽 없이 높이 지은 다락집.
⑦ 들이나 산에서 음식을 먹을 때나 무당이 굿을 할 때 귀신에게 먼저 바친다는 뜻으로 음식을 조금 떼어 던지는 일.
⑧ 대, 싸리, 버들 따위로 엮어 만든 그릇.
⑨ 자기의 몸을 보호하기 위한 무술.
⑩ 눈을 크게 뜨고 흰자위를 자꾸 번득이며 움직이다. (예 ○○○대다.)
⑪ 강이나 호수의 물처럼 소금기가 없는 물.
⑫ 꺼리거나 어려워함 없이 다부지다. 윗사람에게 대하는 것이 버릇없고 주제넘다.

		①↓							②→		
	①→							②↓			
							③→				
					③↓						
					④→						
⑤→											
흥	ㅅ	④↓						⑤↓			
						⑦→					
⑥→	ㄴ	ㄱ	⑥↓			⑦↓	ㄱ	ㅅ	ㄹ		
	⑧→	ㄱ	ㅈ	ㄹ							
								⑨→			
							⑧↓				
	⑨↓										
	⑩→										
⑩↓			⑪↓								
								⑫→			
		⑪→					⑫↓				

119

* 아래 문장 읽으면서 덧쓰기로 바르게 써 보세요.

1. [풀이] 직접 말을 못 하고 잘 들리지 않는 곳에서 불평이나 욕을 한다는 말.

다리 ∨ 아래서 ∨ 원을 ∨ 꾸짖는다.

2. [풀이] 어떤 일이든 끝날 때가 있다는 말.

달걀도 ∨ 굴러가다 ∨ 서는 ∨ 모가 ∨ 있다.

3. [풀이] 사람이 격에 맞지 않는 짓을 함을 핀잔하는 말.

달밤에 ∨ 체조하다.

4. [풀이] 먼 데 있는 큰 이익을 탐내지 말고 가까운 데 있는 작은 이익을 확실히 얻으라는 말.

달아나는 ∨ 노루 ∨ 보고 ∨ 얻은 ∨ 토끼를 ∨ 놓았다.

5. [풀이] 사람이 핀잔을 받거나 겁이 날 때 움찔하고 기운을 펴지 못하게 되다.

달팽이 ∨ 눈이 ∨ 되다.

6. [풀이] 도무지 알아듣지 못하는 사람과 이야기하는 경우를 이르는 말.

담벼락하고 ∨ 말하는 ∨ 셈이다.

7. [풀이] 귀머거리는 당나귀가 우는 것을 보고 하품하는 줄로 안다는 뜻으로, 판단 능력을 놀림조로 이르는 말.

당나귀 ∨ 하품한다고 ∨ 한다.

8. [풀이] 허무맹랑한 말을 떠벌리며 돌아다님을 비유적으로 이르는 말.

뒤웅박 ∨ 차고 ∨ 바람 ∨ 잡는다.

9. [풀이] 중요한 일을 처리하면 나머지 일은 절로 해결된다는 말.

대가리를 ∨ 삶으면 ∨ 귀까지 ∨ 익는다.

10. [풀이] 사람은 언제 죽을지 모른다는 뜻으로, 사람의 목숨이 덧없음을 비유적으로 이르는 말.

대문밖이 ∨ 저승이라.

① ↓
①→ 도

②→

②↓ 봉 착
③→

아 가 미

③↓ 모 양
④→

니

처 방

⑤→

향 시 ④↓ ⑤↓ 수
⑦→

⑥→ 누 각 ⑥↓ ⑦↓ 고 수 레

⑧→ 광 주 리 갈

⑨→

⑧↓ 호 신 술

⑨↓ 비 봉
⑩→

⑩↓ 희 번 덕 ⑪↓

⑫→

구 ⑪→ 담 수 ⑫↓ 당 돌

초

121

＊ 아래 문제를 읽고 우측의 퍼즐 칸에 낱말을 써서 완성하세요.

세로 ⇩ 낱말 퍼즐 문제

① 몹시 화가 나서 큰소리로 꾸짖음.
② 불쌍하고 가엾게 여김. (예 불쌍한 애를 보며 ○○○ 여기다.)
③ 뜻밖이거나 한심해서 기가 막힘을 이르는 말. '없다' 와 함께 쓰인다.
④ 여러 사람이 뒤엉켜 함부로 떠들거나 덤벼 뒤죽박죽이 된 곳. 또는 그런 상태.
⑤ 분쟁이나 사건 등을 어물어물 덮어 버림. 타이르고 얼레서 마음을 달램.
⑥ 어떤 일을 할 때 쓰는 연장을 통틀어 이르는 말.
⑦ 정도에 알맞지 않아 딱하거나 기막히다. (예 그는 내 말을 듣고 ○○하다는 듯 쳐다보았다.)
⑧ 이치로 보아 마땅하게 그렇게 되어야 함. (예 부모가 자식을 걱정하는 것은 ○○하다.)
⑨ 감추어진 사실이나 현상 따위를 알아내기 위하여 더듬어 찾음.
⑩ 호기롭고 자신 있게 말함.
⑪ 골짜기나 들을 지나는 작은 개울에 흐르는 물.
⑫ 사물이 막힘이 없이 잘 통함. 의견이나 의사 따위가 남에게 잘 통함.

가로 ⇨ 낱말 퍼즐 문제

① 난리가 일어나 정신없고 어수선한 형편을 말함.
② 몸을 숨기는 곳.
③ 어떤 일이 끼치는 영향 또는 그 영향이 미치는 정도나 동안을 비유적으로 이르는 말.
 (예 대기업에서 큰 ○○을 일으켰다.)
④ 판판하고 넓게 켠 나뭇조각을 이르는 말.
⑤ 어떤 일이 벌어지는 판이나 상황을 이르는 말. (예 동네 ○○○ 축제를 열다.)
⑥ 진리나 학문 따위를 깊이 파고들어 연구함.
⑦ 의심하고 두려워하는 마음을 이르는 말.
⑧ 어떤 마음의 작용으로 드러나는 얼굴빛을 말함.
⑨ 어떤 대상이나 가치 따위를 침범 혹은 침해로부터 지키고 보호함.
⑩ 입으로 말하는 것과 몸으로 행하는 것을 아울러 이르는 말.
⑪ 몹시 답답하거나 분한 마음이 쌓이고 쌓인 것.
⑫ 사람을 감동시키는 아름다운 내용의 이야기를 이르는 말.

어휘력 향상 낱말 퍼즐 맞히기

* 가로 세로 문제를 읽고 낱말 바르게 써보세요. 뒷장의 정답을 보지 않고 풀어보세요.

＊ 아래 문장 읽으면서 덧쓰기로 바르게 써 보세요.

1. [풀이] 생사의 갈림길에 처하였다는 말.

덜미에 ∨ 사잣밥을 ∨ 짊어졌다.

2. [풀이] 일의 진행이 눈에 띄지는 않으나 그 결과가 빨리 나타나는 모양을 비유적으로 이르는 말.

도깨비 ∨ 대동강 ∨ 건너듯.

3. [풀이] 자신의 허물을 자기가 알아서 고치기는 어렵다는 말.

도끼가 ∨ 제 ∨ 자루 ∨ 못 ∨ 찍는다.

4. [풀이] 아무리 재능이 있는 사람도 일정한 조건이 마련되어야 그 재능을 나타낼 수 있다는 말.

도깨비도 ∨ 수풀이 ∨ 있어야 ∨ 모인다.

5. [풀이] 한 가지 일로 두 가지 이익을 보는 경우를 비유적으로 이르는 말.

도랑 ∨ 치고 ∨ 가재 ∨ 잡는다.

6. [풀이] 천한 사람도 돈만 있으면 남들이 귀하게 대접하여 준다는 말.

돈만 ∨ 있으면 ∨ 개도 ∨ 멍첨지라.

7. [풀이] 돈이라면 안되는 일이 없다는 말.

돈만 ∨ 있으면 ∨ 귀신도 ∨ 부릴 ∨ 수 ∨ 있다.

8. [풀이] 아무리 보잘것없는 일이라도 서로 힘을 합해야 잘 이룰 수 있다는 말.

동냥자루도 ∨ 마주 ∨ 벌려야 ∨ 들어간다.

9. [풀이] 막연하게 믿는 구석을 생각하다가 낭패를 보게 됨을 비유적으로 이르는 말.

동네 ∨ 색시 ∨ 믿고 ∨ 장가 ∨ 못 ∨ 든다.

10. [풀이] 아무리 친분이 두터워도 자기의 이익을 먼저 생각할 수밖에 없음을 이르는 말.

동성 ∨ 아주머니 ∨ 술도 ∨ 싸야 ∨ 사 ∨ 먹지.

10 어휘력 향상 낱말 퍼즐 정답 덧쓰기

＊ 바른 글씨 교정을 위해 몰랐던 낱말 공부하며 정답 바르게 다시 써보기

①→ / ①↓ 호 / ②↓ 촉 / ③↓ 어

④↓ 난 리 통 / ②→ 은 신 처

③→ 파 장 / 히 구

④→ 판 자 / 니

⑤↓ 무 / ⑥↓ 도

⑤→ / ⑥→

⑦↓ 한 마 당 / ⑧↓ / ⑨↓ 탐 구

⑦→ 의 구 심 연 / 기 색

⑨→

수 호 / ⑩↓

⑪↓ 개 / ⑫↓ 소 / ⑩→ 연 행

⑪→ 울 화 통 / 장

물 / ⑫→ 미 담

125

사이시옷의 이해

우리말의 명사 또는 명사에 준할 만한 낱말 둘을 합하여 하나의 낱말을 만들 때, 앞말이 모음으로 끝나고 뒷말의 첫소리가 ㄱ, ㄷ, ㅂ, ㅅ, ㅈ으로 시작하는 경우, 그 뒷말의 첫소리가 특별한 이유 없이 된소리로 나거나, 뒷말의 첫소리가 ㄴ, ㅁ 또는 모음일 때, ㄴ이나 ㄴㄴ 소리가 덧날 때 이를 나타내기 위해서 사용하는 문자가 사이시옷이다.

냇가, 촛불, 제삿날, 냇물, 나뭇잎 등에서의 'ㅅ'이 그 예이다.

한자어의 경우 몇 개의 예외를 제외하고는 사이시옷을 쓰지 않는다. 이음절(二音節)로 된 한자어 곳간(庫間), 셋방(貰房), 숫자(數字), 찻간(車間), 툇간(退間), 횟수(回數)에만 예외적으로 쓰인다.

또한 한자어와 고유어가 합할 때는 사이시옷이 붙는다.

> **예** 북어[北魚](한자어) + 국(고유어) = 북엇국

사이시옷이 들어가는 예는 다음과 같다.

1. 순우리말로 된 합성어로서 앞말이 모음으로 끝난 예

① 뒷말의 첫소리 발음이 된소리로 나는 것.

> **예** 나뭇가지 [-무까-/-묻까-], 나룻배 [-루빼/-룯빼],
>
> 고랫재 [-래째/-랟째], 냇가 [내 : 까/ 낻: 까], 귓밥 [귀빱/귇빱]

② 뒷말의 첫소리 발음이 'ㄴ, ㅁ' 앞에서 'ㄴ' 소리가 덧나는 것.

> **예** 아랫니 [-랜-], 멧나물 [멘--], 아랫마을 [-랜--], 텃마당 [턴--]

③ 뒷말의 첫소리 모음 앞에서 발음이 'ㄴㄴ' 소리가 덧나는 것.

> **예** 도리깻열 [--깬녈], 나뭇잎 [-문닙], 뒷일 [뒨:닐],
>
> 베갯잇 [-갠닏], 두렛일 [-렌닐]

2. 순우리말과 한자어로 된 합성어로서 앞말이 모음으로 끝난 예

① 뒷말의 첫소리 발음이 된소리로 나는 것.

　　예 전셋집 [-세찝/-섿찝], 아랫방 [-래빵/-랟빵],

　　　횟가루 [회까-/휃까-], 머릿방 [-리빵/-릳빵], 귓병 [귀뼝/귇뼝]

② 뒷말의 첫소리 발음이 'ㄴ, ㅁ' 앞에서 'ㄴ' 소리가 덧나는 것.

　　예 제삿날 [제 : 산-], 훗날 [훈 : -], 곗날 [곈 : -/겐:-],

　　　툇마루 [퇸 : --/퉨 : --], 양칫물 [-친-]

③ 뒷말의 첫소리 모음 앞에서 발음이 'ㄴ ㄴ' 소리로 덧나는 것.

　　예 예삿일 [예:산닐], 가욋일 [-왼닐/-웬닐],

　　　사삿일 [-산닐], 훗일 [훈:닐]

※ 된소리되기 – 본래 예사소리인 'ㄱ, ㄷ, ㅂ, ㅅ, ㅈ'이 'ㄲ, ㄸ, ㅃ, ㅆ, ㅉ'으로 바뀌는 현상
　을 말한다.

'어떻게'와 '어떡해'의 이해

'어떡해'와 '어떻게'는 발음이 비슷해서 헷갈리기 쉽지만 쓰임에 차이가 있다. '어떡해'는 문장의 끝에만 쓰이고, '어떻게'는 문장의 앞이나 중간에 쓰인다. 정확히 같은 말이 아니지만 헷갈리기 쉬운 말이다.

* 어떻게 : (기본 의미) 어떤 방법이나 방식으로, '어떠하다'가 줄어든 '어떻다'에 어미에 '게'가 결합하여 부사적으로 쓰이는 말이다.

예 숲은 어떻게 만들어지는가?

예 시는 어떻게 읽고 어떻게 지을까?

예 그동안 어떻게 지내셨습니까?

* 어떡해 : '어떻게 해'의 '게'에서 'ㅔ'가 줄고 나머지 'ㄱ'이 앞음절의 받침으로 붙어 이루어진 말이다.

예 전철에서 휴대폰을 잃어버렸어, 나 어떡해?

예 오늘 눈이 많이 오면 미끄러워 어떡하지?

예 일을 망쳐 놓고 나보고 어떡하란 말이야!

예 숙제를 안 해서 선생님께 혼나면 어떡해?

'어떻게'와 '어떡해' 구별하기

* 어떻게 : 의견, 성질, 형편, 상태 따위가 어찌 되어있다.
 • 나는 당신이 좋은 걸 어떻게 해. (○)
 • 나는 당신이 좋은 걸 어떡게 해. (×)
 • 나는 당신이 좋은 걸 어떡해 해. (×)

 • 오늘 일은 어떻게 하고 여기에 왔니? (○)
 • 오늘 일은 어떡게 하고 여기에 왔니? (×)
 • 오늘 일은 어떻해 하고 여기에 왔니? (×)

 • 너 어떻게 그럴 수 있니? (○)
 • 너 어떡해 그럴 수 있니? (×)
 • 너 어떻해 그럴 수 있니? (×)

* 어떡해(어떠하다) : 어찌 된 상태에 있다.
 • 넌 거기서 그렇게 욕하면 어떡해? (○)
 • 넌 거기서 그렇게 욕하면 어떻게? (×)

 • 나는 네가 좋은 걸 어떡해. (○)
 • 나는 네가 좋은 걸 어떻해. (×)

 • 저 사람이 날 좋아한다는데 어떡해. (○)
 • 저 사람이 날 좋아한다는데 어떻해. (×)

 • 이야기하다가 그렇게 그냥 가 버리면 어떡해. (○)
 • 이야기하다가 그렇게 그냥 가 버리면 어떻해. (×)

'이'와 '히' 구별하기

부사와 접미사 끝에 '이'와 '히' 중에 어떤 것이 붙는지 헷갈리는 경우 구별하는 방법을 알아보자.

* '이'가 붙는 경우 – '~하다가' 부자연스러운 경우

[예시] 줄줄이, 틈틈이, 곰곰이

> 줄줄하다 : ~하다가 부자연스러움 → (이)가 붙는 경우 : 줄줄이
>
> 틈틈하다 : ~하다가 부자연스러움 → (이)가 붙는 경우 : 틈틈이
>
> 곰곰하다 : ~하다가 부자연스러움 → (이)가 붙는 경우 : 곰곰이

* '히'가 붙는 경우 – '~하다'의 어근으로 자연스럽게 쓰이는 경우

[예시] 정확히, 꼼꼼히, 각별히, 솔직히, 당연히

> 정확하다 : ~하다가 자연스러움 → (히)가 붙는 경우 : 정확히
>
> 꼼꼼하다 : ~하다가 자연스러움 → (히)가 붙는 경우 : 꼼꼼히
>
> 각별하다 : ~하다가 자연스러움 → (히)가 붙는 경우 : 각별히
>
> 솔직하다 : ~하다가 자연스러움 → (히)가 붙는 경우 : 솔직히
>
> 당연하다 : ~하다가 자연스러움 → (히)가 붙는 경우 : 당연히

* 어근의 끝소리가 'ㄱ', 'ㅅ' 불규칙 용언의 어간 뒤는 '이'가 된다.

[예시] 깊숙이, 따뜻이, 끔찍이, 깨끗이, 느긋이

> 깊숙하다(ㄱ) → (이)가 붙는 경우 : 깊숙이
>
> 따뜻하다(ㅅ) → (이)가 붙는 경우 : 따뜻이
>
> 끔찍하다(ㄱ) → (이)가 붙는 경우 : 끔찍이
>
> 깨끗하다(ㅅ) → (이)가 붙는 경우 : 깨끗이
>
> 느긋하다(ㅅ) → (이)가 붙는 경우 : 느긋이

'이'로 적는 경우

① (첩어 또는 준첩어인) 명사 뒤

같은 음이나 비슷한 음을 가진 형태소를 반복하여 만든 복합어 뒤 의성어나 의태어가 많다. 소곤소곤, 덩실덩실, 이리저리, 집집, 층층, 싱글벙글, 울긋불긋 등이 해당된다.

[예시] 간간이, 곳곳이, 나날이, 땀땀이, 번번이, 알알이, 짬짬이, 겹겹이, 길길이, 샅샅이, 몫몫이, 줄줄이, 다달이, 앞앞이, 철철이

*한 단어를 반복적으로 결합한 복합어를 '첩어'라고 하고, 발음이나 뜻이 비슷한 말이 겹쳐진 형태는 '준첩'이라 한다.

② '-하다'가 붙을 수 있는 어근으로, 끝음절이 'ㅅ' 받침인 경우

[예시] 기웃이, 남짓이, 번듯이, 지긋이, 뜨뜻이, 버젓이, 빠듯이, 나긋나긋이

③ 'ㅂ' 불규칙 용언의 어간 뒤

[예시] 쉬이, 기꺼이, 새로이, 외로이, 가벼이, 괴로이, 즐거이, 너그러이, 부드러이

④ '-하다'가 붙지 않는 용언 어간 뒤

[예시] 길이, 높이, 적이, 굳이, 같이, 깊이, 많이, 실없이, 헛되이

⑤ 부사 뒤

[예시] 곰곰이, 생긋이, 더욱이, 일찍이, 오뚝이, 히죽이

'히'로 적는 경우

① '-하다'가 붙는 어근 뒤 (단, 'ㅅ' 받침 제외)

> **[예시]** 딱히, 속히, 족히, 급히, 극히, 능히, 간편히, 고요히, 엄격히,
> 정확히, 과감히, 나른히, 아득히, 급급히, 공평히, 답답히, 꼼꼼히

예시된 단어 중 '도저히, 무단히, 열심히' 등은 '-하다'가 결합한 형태가 널리 사용되지는 않는다.

- 도저(到底)하다 : 아주 깊고 철저하다.

 예 시골 의원인데도 의술이 무척 도저하구나.

- 무단(無斷)하다 : 사전에 연락이나 허락이 없다.

 예 그 학생의 결석은 무단한 것이었다.

- 열심(熱心)히 하다 : 마음을 다해 힘쓰다.

 예 그 사람은 워낙 공부에 열심히 하다 보니 다른 생각은 머리에 없나 보다.

② '-하다'가 붙는 어근에 '-히'가 결합하여 된 부사가 줄어진 형태

- 익숙하다 : (익숙히) → 익히
- 특별하다 : (특별히) → 특히

③ 어원적으로는 '-하다'가 붙지 않는 어근에 부사화 접미사가 결합한 형태

- 작히 : 주로 감탄문이나 수사 의문문에 쓰여, 그 정도가 대단하다는 뜻을 나타내는 말. 오죽이나, 얼마나와 같은 의미로 쓰인다.

 예 네가 합격한 것을 네 부모님이 아신다면 작히 기뻐하시겠니?

'이'나 '히'로 발음되는 경우

[예시] 능히, 심히, 가만히, 간편히, 급급히, 공평히, 간소히, 고요히, 과감히,
각별히, 꼼꼼히, 나른히, 도저히, 당당히, 답답히, 무단히, 분명히,
섭섭히, 솔직히, 소홀히, 상당히, 쓸쓸히, 열심히, 조용히, 정결히

한글 맞춤법 제51항에서는 "부사의 끝음절이 분명히 '이'로만 나는 것은 '-이'로 적고, '히'로만 나거나 '이'나 '히'로 나는 것은 '-히'로 적는다."라고 규정하고 있다.
[이]나 [히]로 나는 것은 '히'로 적는다는 규정의 음운 형태는 발음자의 습관에 따라 다르게 인식될 수 있다.
예를 들어 '틈틈히'인지 '틈틈이'인지, '꼼꼼히'인지 '꼼꼼이'인지 '-이'와 '-히'가 잘 구별되지 않을 때가 있다.
이 규정에 따르면 '틈틈이'와 '꼼꼼히'가 각각 바른 표기이다.

예 남의 일에 쓸데없이 간섭하지 않고 가만히 있었다.
예 나의 주장이 올바르면 당당히 소신을 밝혀야 한다.

'-하다'가 붙어서 된 어근에 '-히'가 결합하여 된 부사 가운데, 어근의 끝 음절이 'ㅅ' 받침이 아닌 경우에도 '히'가 붙는다.

[예시] 각별-히 (← 각별하다) 간소-히 (← 간소하다)
간편-히 (← 간편하다) 과감-히 (← 과감하다)
나른-히 (← 나른하다) 무단-히 (← 무단하다)

'안'과 '않'의 이해

✱ 안

용언의 앞에 쓰여 반대나 부정의 뜻을 나타내는 말로 '아니'의 준말이다.

[예시] 나는 오늘 밥 안 먹을 거야.

길동이가 오늘도 밥을 안 먹는다.

어제 경기 도중 다리를 다쳐서 공을 안 차고 쉬었어.

[안되다]

1. 제대로 좋게 이루어지지 않다.

2. 훌륭하게 되지 못하다.

3. 일정한 수준이나 정도에 이르지 못하다.

[예시] 요즘은 그녀 생각 때문에 공부도 잘 안되고 속만 탄다.

4. 섭섭하거나 가여워 마음이 언짢다.

5. 근심이나 병 따위로 아주 해쓱하다.

6. 일이 뜻대로 되지 않아 애가 타고 답답한 느낌이 있다.

[예시] 피곤해하는 아이를 깨우기가 안되어서 좀 더 자게 두었다.

✱ 않

'않'은 '아니하', '안'은 '아니'로 풀어 앞에 '지'가 있으면 '않'으로 적는다는 것도 맞는 말인데, '지'가 생략될 수도 있으므로 꼭 원칙으로 삼기는 어렵다.

[예시] 너는 공부하지 않고 뭐 하니? → 너는 공부 않고 뭐 하니?

'안'과 '않' 구별하기

＊'아니'와 '아니하'를 넣어서 말 만들기

만약 '아니'가 자연스러우면 '안'을 쓰면 되고, '아니하'가 자연스러우면 '않'을 쓰면 된다.

[예시]

• 너는 공부하지 않(아니하)고 뭐 하는 거야?

→ 여기서 '하'가 없으면 말이 안 된다(공부 아니고 뭐 하니?). 그러므로 '않'으로 적는다.

• 너는 공부 안(아니)하고 뭐 하는 거야?

→ 여기서 '안'을 '아니하'로 풀면 말이 안 된다(공부 아니하 하고 뭐 하니?). 그러므로 '안'으로 적는다. 여기서 중요한 것은 '하'가 들어가야 하는가, 안 들어가야 하는가이다.

• 너는 공부도 안하고 뭐하니? (○)

• 너는 공부도 않고 뭐하니? (○)

• 너는 공부도 않 하고 뭐하니? (×)

＊'안'과 '않'을 빼고 문장 확인하기

[예시]　• 밥 안 먹을래? → 밥 먹을래? (○ 말이 됨)

　　　　• 밥 먹지 않을래? → 밥 먹지 을래? (× 말이 안 됨)

예시처럼 '안'과 '않'을 뺏을 때 문장이 말이 되면 '안'이고, 말이 안되면 '않'이다. '안'은 부사로 동사나 형용사 다른 부사 앞에서 뜻을 부정하지만, '않'은 동사나 형용사에 덧붙여서 함께 서술어를 구성한다. 부정의 뜻을 더해주는 보조용언으로 '아니하'의 준말이다.

'되다'와 '돼다' 구별하기

'되'라는 말은 '되다'의 앞부분으로 '되어'를 넣어 문장을 해석하면 어색하다. 하지만 '돼'를 써야 하는 문장에서 '되어'를 넣어 해석하면 자연스러운 문장이 된다. '되다'의 어미인 '어'를 붙여 '되어'가 되고, '되어'를 줄이면 '돼'가 된다.

'되'와 '돼'의 구별과 '하'와 '해'는 무슨 관계가 있는지 알아보자.
'하'와 '해'를 기억하면 '되'와 '돼'를 구분할 수 있다. 위에서 설명했듯이 '되'는 '되다'의 앞부분이고, '돼'는 '되어'를 줄인 말이다. [하]가 나오는 자리면 [되]를 쓰고, [해]가 나오는 자리면 [돼]를 쓰면 된다.
예를 들어 '하고'니까 "되고'라고 쓰면 되고, '해서'니까 '돼서'라고 쓰면 되는 것이다. '되면(하면), 되니까(하니까), 되자(하자), 됐다(했다), 돼라(해라), 안 돼(안 해)' 같이 '하'와 '해'로 바꿔보면 알 수 있다.

[예시]

1. 아이들은 학교 앞 차도에서 뛰어다니면 안 되죠.
 → [되]대신 [되어]로 대체하면 어색한 말이 된다.
2. 너희는 커서 어른이 되면 훌륭한 사람이 돼라.
 → [돼]대신 [되어]로 대체하여도 자연스러운 말이 된다.
3. 공부를 열심히 하니 박사가 되었다. (○)
 공부를 열심히 하니 박사가 됐다. (○)
4. 나는 커서 선생님이 돼고 싶다. (×)
 나는 커서 선생님이 되고 싶다. (○)

이중모음 '외, 왜, 웨' 구별하기

'외'는 단모음이고 '왜', '웨'는 이중모음이기 때문에 확연히 소리가 구분된다.

외

일부 명사 앞에 붙어 '오직 하나뿐인' 또는 '짝이 없이 혼자인'의 뜻을 더하거나 일부 부사나 동사 앞에 붙어 '홀로'의 뜻을 더하는 말이다.

[예시]
- 나는 외출을 했다.
- 나는 외국인과 대화를 했다.
- 우리 집 외아들이 시험에 합격했다.
- 오늘 외출을 하기 위해 화장을 했다.
- 어머니가 시장가서 집에 나 혼자 있어 외롭다.

왜

'무슨 이유 때문에'라는 뜻과 상대방의 부름에 대해 반문하여 대답할 때, 당장 떠오르지 않는 사실을 이야기할 때 하는 말이다.

[예시]
- 나는 누구나 왜곡할 수 있다고 생각한다.
- 내일 만나자. 왜냐하면 오늘 다른 약속이 있으니까.
- 왜 하필이면 그런 모임에 참석해야 하느냐.
- 나는 체격이 너무 왜소하다.
- 동생은 바느질도 잘하는데 나는 왜 못하는지 모르겠다.
- 고운 웨딩드레스를 입은 신부가 아버지의 손을 잡고 예식장으로 걸어 들어온다.
- 살이 너무 쪄서 매일 한 시간씩 웨이트 트레이닝을 하고 있다.
- 나는 웨이터에게 음식을 주문했다.
- 나는 미용실에서 웨이브 파마를 했다.

가장 많이 헷갈리는 맞춤법 문제 ❶

* 아래 문장을 읽고 괄호 안에 들어갈 낱말 중 바른 것에 표시하세요.

1. 오늘 축구경기 판세가 혼전 양상으로 []에 빠져든다.
 정답 맞히기 : 안갯속 [] 안개속 []

2. 그 회사는 채용하는 과정에서 학교와 학점을 보지 [].
 정답 맞히기 : 안는다 [] 않는다 []

3. 시험 날짜가 며칠 안 남았는데 시간이 없어서 []?
 정답 맞히기 : 어떡해 [] 어떻게 []

4. 현재 국가대표 선수로 []있고, 팀에서 주장 완장을 찼다.
 정답 맞히기 : 돼 [] 되 []

5. 야식을 너무 많이 먹어 자꾸 살이 쪄서 []?
 정답 맞히기 : 어떻하니 [] 어떡하니 []

6. 주인 허락 없이 남의 책을 그냥 가져가면 [].
 정답 맞히기 : 않 된다 [] 안 된다 []

7. 요즘 경기가 안 좋은데 우리는 []살아야 할까?
 정답 맞히기 : 어떻게 [] 어떡해 []

8. 아이돌 가수가 드라마 주인공으로 선발[].
 정답 맞히기 : 돼다 [] 되다 []

9. 나는 속이 안 좋아서 오늘 커피를 마시지 [].
 정답 맞히기 : 않았다 [] 안았다 []

10. 회사에서 필요한 것 []에 특별히 주문한 것은 없다.
 정답 맞히기 : 왜 [] 외 []

가장 많이 헷갈리는 맞춤법 문제 ❷

＊ 아래 문장을 읽고 괄호 안에 들어갈 낱말 중 바른 것에 표시하세요.

1. 공부를 너무 열심히 했더니 친구들이 []라 놀린다.

정답 맞히기 : 공부벌레 [] 공붓벌레 []

2. 저 높은 건물은 [] 만들어졌을까요?

정답 맞히기 : 어떻게 [] 어떡해 []

3. 주택을 산 지 3년도 [] 집값이 급등하였다.

정답 맞히기 : 안 돼 [] 안 되 []

4. 예상문제에서 같은 실수를 반복하면 []?

정답 맞히기 : 어떡해 [] 어떻게 []

5. 점심시간에 식당에서 []을 추가해 먹었다.

정답 맞히기 : 공기밥 [] 공깃밥 []

6. 영화 속에 한 장면이 현실이 [].

정답 맞히기 : 되다 [] 돼다 []

7. 우리 자녀를 [] 키워야 좋을지 걱정이 되네요.

정답 맞히기 : 어떡게 [] 어떻게 []

8. 아침에 일어나니 온몸이 뻐근한 것이 [] 그런지 모르겠다.

정답 맞히기 : 왜 [] 외 []

9. 친구의 조언은 내 공부에 별로 도움이 되지 [].

정답 맞히기 : 안는다 [] 않는다 []

10. 나는 항상 나라를 위해 헌신할 각오가 [] 있다.

정답 맞히기 : 돼 [] 되 []

가장 많이 헷갈리는 맞춤법 문제 ❸

* 아래 문장을 읽고 낱말 중 바른 것에 표시하세요.

1. [뜻] 크기가 좀 작은 돌을 두루 이르는 말.
 정답 맞히기 : 돌맹이 [] 돌멩이 []

2. [뜻] 곡식을 가는 데 쓰는 도구. 둥글넓적한 돌 두 개를 위아래로 포개 놓고, 윗돌의 가장
 자리에 손잡이 막대를 박고 사용함.
 정답 맞히기 : 맷돌 [] 멧돌 []

3. [뜻] 어떤 사물이나 사건의 핵심이 되는 부분 또는 물건의 껍질 안에 들어 있는 부분.
 정답 맞히기 : 알멩이 [] 알맹이 []

4. [뜻] 눕거나 앉을 수 있도록 까는 물건. 또는 무엇을 놓을 수 있도록 까는 물건.
 정답 맞히기 : 깔게 [] 깔개 []

5. [뜻] 낡거나 허름하고 그다지 중요하지 않아 함부로 쓸 수 있는 물건.
 정답 맞히기 : 허드래 [] 허드레 []

6. [뜻] 실속 없이 과장되게 부풀린 기세.
 정답 맞히기 : 허새 [] 허세 []

7. [뜻] 어떤 물건을 보호하기 위하여 덮어씌우는 물건을 통틀어 이르는 말.
 정답 맞히기 : 덮개 [] 덮게 []

8. [뜻] 일정한 범위를 넘지 못하도록 막는 것.
 정답 맞히기 : 제한적[] 재한적[]

9. [뜻] 얼마 되지 않는 짧은 시간 안에.
 정답 맞히기 : 금새 [] 금세 []

10. [뜻] 품었던 생각이나 기대, 희망 등을 아주 버리고 더 이상 기대하지 않음.
 정답 맞히기 : 체념 [] 채념 []

가장 많이 헷갈리는 맞춤법 문제 ❹

※ 아래 문장을 읽고 낱말 중 바른 것에 표시하세요.

1. [뜻] 여러 사람이 한 사람의 팔다리를 벌려 잡고 여러 번 내밀었다 당겼다 하는 동작.

 정답 맞히기 : 헹가레 [] 헹가래 []

2. [뜻] 과제나 의견 따위를 내어놓음 또는 필요한 곳에 내어놓아 지다.

 정답 맞히기 : 재출 [] 제출 []

3. [뜻] 어찌 된 일. 또는 어떻게 된 일.

 정답 맞히기 : 웬일 [] 왠일 []

4. [뜻] 물을 받아서 설거지하도록 되어 있는 시설물.

 정답 맞히기 : 개수대 [] 게수대 []

5. [뜻] 말과 행동이 경솔하여 남을 대하는 데 위엄과 신용이 없다.

 정답 맞히기 : 체신머리없다 [] 채신머리없다 []

6. [뜻] 뜻하지 않게 생긴 불행한 변고. 또는 천재지변으로 말미암아 생긴 불행한 사고.

 정답 맞히기 : 재앙 [] 제앙 []

7. [뜻] 쇠로 만든 문.

 정답 맞히기 : 철재문 [] 철제문 []

8. [뜻] 솜이나 털 따위의 섬유를 자아서 실을 뽑는 간단한 재래식 기구.

 정답 맞히기 : 물레 [] 물래 []

9. [뜻] (사람이 어디에서) 무엇을 찾기 위해 이리저리 돌아다니다.

 정답 맞히기 : 헤매다 [] 헤메다 []

10. [뜻] 한동안 중단되었던 일이나 활동 따위를 다시 시작하다.

 정답 맞히기 : 재개 [] 제개 []

가장 많이 헷갈리는 맞춤법 문제 정답

1. [정답]

 ① 안갯속 ② 않는다 ③ 어떡해 ④ 돼 ⑤ 어떡하니

 ⑥ 안 된다 ⑦ 어떻게 ⑧ 되다 ⑨ 않았다 ⑩ 외

2. [정답]

 ① 공붓벌레 ② 어떻게 ③ 안 돼 ④ 어떡해 ⑤ 공깃밥

 ⑥ 되다 ⑦ 어떻게 ⑧ 왜 ⑨ 않는다 ⑩ 돼

3. [정답]

 ① 돌멩이 ② 맷돌 ③ 알맹이 ④ 깔개 ⑤ 허드레

 ⑥ 허세 ⑦ 덮개 ⑧ 제한적 ⑨ 금세 ⑩ 체념

4. [정답]

 ① 헹가래 ② 제출 ③ 웬일 ④ 개수대 ⑤ 채신머리없다

 ⑥ 재앙 ⑦ 철제문 ⑧ 물레 ⑨ 헤매다 ⑩ 재개

Part 4

한글 맞춤법 바르게 알기

자주 헷갈리는 맞춤법 바르게 쓰기 문제 ❶

＊ 아래 문장을 읽고 빈칸에 들어갈 표준어를 보기에서 골라 바르게 써 넣으세요.

보기 [가게방] [가겟방]

| 1 | 시간이 늦어서 물건을 파는 [　　　　　　]에서 잠을 잤다. |

보기 [뒷편] [뒤편]

| 2 | 공연장에 사람이 너무 많아 [　　　　　　]에서 구경했다. |

보기 [웃어른] [윗어른]

| 3 | 집안에 나이가 많으신 [　　　　　　]께 먼저 인사를 드렸다. |

보기 [겉치레] [겉치레]

| 4 | 행사 음식이 [　　　　　　]만 번지르르할 뿐 맛은 없었다. |

보기 [끔찍이] [끔찍히]

| 5 | 할아버지께서 손녀딸을 [　　　　　　] 사랑하신다. |

보기 [날자] [날짜]

| 6 | 가족 여행을 가기 위해 미리 [　　　　　　]를 정해 놓았다. |

보기 [사룟값] [사료값]

| 7 | 올해 들어 가축에게 먹이는 [　　　　　　]이 많이 올랐다. |

보기 [일자] [일짜]

| 8 | 대학 동창회 모임 [　　　　　　]가 확정되었다. |

보기 [뒷통수] [뒤통수]

| 9 | 어른 앞에서 긴장하면 [　　　　　　]를 긁는 버릇이 있다. |

보기 [오랜만] [오랫만]

| 10 | 고향 친구를 [　　　　　　]에 만나 한잔하며 회포를 풀었다. |

자주 헷갈리는 맞춤법 바르게 쓰기 문제 ❷

＊아래 문장을 읽고 빈칸에 들어갈 표준어를 보기에서 골라 바르게 써 넣으세요.

보기 [설겆지] [설거지]

1 오늘 먹은 []는 내가 하기로 했다.

보기 [금세] [금새]

2 배가 고파 점심을 허겁지겁 [] 먹어 버렸다.

보기 [북어국] [북엇국]

3 아침에 []으로 해장을 하니 속이 확 풀렸다.

보기 [약수터] [약숫터]

4 아침에 아버님께서 []에서 물을 떠 오셨다.

보기 [수도물] [수돗물]

5 여름철에는 []을 반드시 끓여서 먹어야 한다.

보기 [잿더미] [잿떠미]

6 화재 현장의 [] 속에서 귀중한 물건을 찾았다.

보기 [머릿말] [머리말]

7 책은 저자가 자신의 생각을 정리한 []로 시작된다.

보기 [쌍둥이] [쌍동이]

8 어머니는 [] 형제를 낳아 훌륭하게 키우셨다.

보기 [귓뜸] [귀띔]

9 총무과에서 내가 승진됐다고 []해 주었다.

보기 [오랫동안] [오랜동안]

10 [] 만나지 못했던 친구를 공항에서 우연히 만났다.

자주 헷갈리는 맞춤법 바르게 쓰기 문제 ❸

＊ 아래 문장을 읽고 빈칸에 들어갈 표준어를 보기에서 골라 바르게 써 넣으세요.

보기 [발자국] [발자욱]

1 쌓인 눈 위에 []이 선명하게 보인다.

보기 [무국] [뭇국]

2 시장에서 무 하나를 사와 []을 맛있게 끓였다.

보기 [대치다] [데치다]

3 싱싱한 채소를 밭에서 뽑아와 뜨거운 물에 살짝 [].

보기 [뒤머리] [뒷머리]

4 미용실에 가서 [] 쪽의 머리카락을 짧게 잘랐다.

보기 [전셋집] [전세집]

5 직장이 너무 멀어서 당분간 []을 얻어 살기로 했다.

보기 [동태국] [동탯국]

6 저녁에 무를 넣고 []을 맛있게 끓여 먹었다.

보기 [전세방] [전셋방]

7 할머니는 작은 []에서 편하게 살고 계신다.

보기 [등쌀] [등살]

8 동생 []에 못 이겨 밖에 나와 산책을 했다.

보기 [준빗물] [준비물]

9 야간 산행을 위해서는 []을 확실하게 챙겨야 한다.

보기 [넓찍한] [널찍한]

10 아이들이 [] 운동장에서 축구경기를 한다.

자주 헷갈리는 맞춤법 바르게 쓰기 문제 ❹

＊ 아래 문장을 읽고 빈칸에 들어갈 표준어를 보기에서 골라 바르게 써 넣으세요.

보기 [넋둘이] [넋두리]

```
1   친구가 속상한 일이 있는지 나에게 [            ]를 한다.
```

보기 [숫틀] [수틀]

```
2   수를 놓기 위해 천을 [            ]에 끼고 팽팽하게 당긴다.
```

보기 [장마철] [장맛철]

```
3   [            ]만 되면 개울가에 물이 넘쳐 건너가지 못한다.
```

보기 [꾸럭이] [꾸러기]

```
4   아침에 늘 늦게 일어나는 사람을 늦잠[            ]라고 한다.
```

보기 [노래말] [노랫말]

```
5   유명한 가수의 [            ]이 너무나 밝고 흥겹다.
```

보기 [글쎄] [글쌔]

```
6   열심히 공부하더니 [            ] 시험에 합격했단다.
```

보기 [세집] [셋집]

```
7   드디어 세내고 사는 [            ]을 나와 우리 집을 샀다.
```

보기 [김칫국] [김치국]

```
8   어머니께서 김치를 넣고 [            ]을 맛있게 끓여주셨다.
```

보기 [공부방] [공붓방]

```
9   수업을 마치고 나서 열심히 [            ]에서 공부했다.
```

보기 [고추가루] [고춧가루]

```
10  올해 우리 집 김장은 국산 [            ]로 담갔다.
```

자주 헷갈리는 맞춤법 바르게 쓰기 문제 ❺

※ 아래 문장을 읽고 빈칸에 들어갈 표준어를 보기에서 골라 바르게 써 넣으세요.

보기 [시래기국] [시래깃국]

1 아침에 어머니가 끓여 주신 []을 맛있게 먹었다.

보기 [생긋이] [생긋히]

2 어린아이가 [] 웃는 모습이 너무 귀엽다.

보기 [약수물] [약숫물]

3 아침 일찍 산에 올라가 []을 떠 왔다.

보기 [겹겹이] [겹겹히]

4 오늘 날씨가 너무 추워서 옷을 [] 껴입었다.

보기 [곱배기] [곱빼기]

5 점심때 중식당에서 자장면 []를 시켜 먹었다.

보기 [월셋방] [월세방]

6 직장이 멀어서 회사 근처 []을 얻어서 살고 있다.

보기 [장맛비] [장마비]

7 농부가 쏟아지는 []를 맞으며 논밭을 둘러본다.

보기 [추수리고] [추스르고]

8 오늘도 들뜬 몸과 마음을 [] 공부에 열중하다.

보기 [솔직히] [솔직이]

9 내가 잘못한 게 있으면 곧바로 [] 말한다.

보기 [아등바등] [아둥바둥]

10 부모님은 자식을 공부시키기 위해 [] 살아왔다.

자주 헷갈리는 맞춤법 바르게 쓰기 문제 ❻

＊ 아래 문장을 읽고 빈칸에 들어갈 표준어를 보기에서 골라 바르게 써 넣으세요.

보기 [일찍이] [일찍히]

1 나는 건강을 위해 아침 [] 일어나서 운동한다.

보기 [낭떨어지] [낭떠러지]

2 등산하다가 발을 헛디뎌 []로 굴러 떨어졌다.

보기 [느긋이] [느긋히]

3 우리 할아버지는 아무리 바빠도 [] 걸어 다니신다.

보기 [각별히] [각별이]

4 누구나 환절기에는 [] 감기를 조심해야 한다.

보기 [떠러지다] [떨어지다]

5 가을 감나무에 감이 빨갛게 익어 마당으로 [].

보기 [번번이] [번번히]

6 초등학교 동창 모임에 총무가 [] 늦게 나온다.

보기 [버젓히] [버젓이]

7 남의 물건을 훔치고도 [] 걸어가고 있다.

보기 [셋방] [세방]

8 월세를 내는 []에 산 지가 벌써 3년이 되었다.

보기 [간간히] [간간이]

9 아버지는 자신의 건강을 위해 [] 운동을 하신다.

보기 [결제] [결재]

10 친구와 저녁을 먹고 나서 현금으로 []했다.

자주 헷갈리는 맞춤법 바르게 쓰기 문제 ❼

＊ 아래 문장을 읽고 빈칸에 들어갈 표준어를 보기에서 골라 바르게 써 넣으세요.

보기 [휫파람] [휘파람]

1 기분이 좋으면 입을 오므려 []을 불면서 산책한다.

보기 [개수] [갯수]

2 과일가게에서 주인이 사과의 []를 세며 봉투에 담는다.

보기 [더욱히] [더욱이]

3 장사도 안 되는데 [] 새로운 가게까지 생겼다.

보기 [길길이] [길길히]

4 평소에 얌전했던 아이가 갑자기 [] 날뛴다.

보기 [엄격히] [엄격이]

5 누구든 잘못된 행위를 하면 경찰이 [] 다스린다.

보기 [산뜻히] [산뜻이]

6 생일날 옷을 [] 차려입고 외식을 했다.

보기 [부드러히] [부드러이]

7 친구 결혼식 날에 사회자가 진행을 [] 잘한다.

보기 [시답잖다] [시덥잖다]

8 나에게 아무리 잘해도 내가 보기에는 모두 [].

보기 [샅샅히] [샅샅이]

9 너의 잘못된 비리를 모두 [] 파헤친다.

보기 [새로이] [새로히]

10 여태껏 해왔던 공부를 처음부터 [] 시작한다.

자주 헷갈리는 맞춤법 바르게 쓰기 문제 ❽

＊아래 문장을 읽고 빈칸에 들어갈 표준어를 보기에서 골라 바르게 써 넣으세요.

보기 [가까히] [가까이]

1 우리 집 []에는 유명한 맛집들이 많이 있다.

보기 [청결이] [청결히]

2 이번 주 공휴일에는 집 안 청소를 [] 하기로 했다.

보기 [시래기죽] [시래깃죽]

3 옛날에 먹어봤던 []을 오늘 이웃과 맛있게 먹었다.

보기 [섣불리] [섣불이]

4 집 살 때는 싸다고 [] 결정하지 말아야 한다.

보기 [고히] [고이]

5 부모님이 물려주신 오래된 그릇들을 [] 간직한다.

보기 [꼼꼼히] [꼼꼼이]

6 가전제품 구매 시 설명서를 [] 살펴보아야 한다.

보기 [겹겹이] [겹겹히]

7 겨울철 추울 때는 옷을 [] 껴입어야 한다.

보기 [틈틈히] [틈틈이]

8 공부에 도움 되는 내용은 [] 생각날 때 적는다.

보기 [어깻죽지] [어깨쭉지]

9 운동을 심하게 하니 갑자기 []에 통증이 온다.

보기 [알알히] [알알이]

10 포도농장에 탐스러운 포도가 [] 달렸다.

자주 헷갈리는 맞춤법 바르게 쓰기 문제 ☺

＊ 아래 문장을 읽고 빈칸에 들어갈 표준어를 보기에서 골라 바르게 써 넣으세요.

보기 [따뜻히] [따뜻이]

1 어려운 사람에게 말 한마디 [] 건넨다.

보기 [얇으면] [얄부면]

2 겨울철에 양말이 너무 [] 발이 몹시 시리다.

보기 [집집히] [집집이]

3 어려운 사람에게 쌀을 [] 다니며 나누어 주었다.

보기 [괴로이] [괴로히]

4 의논할 사람이 없어 혼자 [] 고민하고 있다.

보기 [휘발웃값] [휘발유값]

5 올해 들어 [] 너무 많이 올라서 자가용을 팔았다.

보기 [외로히] [외로이]

6 오늘도 저 하늘에 밝은 달이 밤새 [] 떠 있다.

보기 [부스러기] [부스레기]

7 아이가 방바닥에 떨어진 과자 []를 주워 먹었다.

보기 [샅샅히] [샅샅이]

8 신문을 [] 읽었지만 재미있는 기사는 없었다.

보기 [철철이][철철히]

9 강 건너 보이는 저 산은 [] 아름답게 변해 갔다.

보기 [흔쾌히] [흔쾌이]

10 내 어려운 부탁을 친구가 [] 승낙했다.

자주 헷갈리는 맞춤법 바르게 쓰기 문제 ⑩

＊ 아래 문장을 읽고 빈칸에 들어갈 표준어를 보기에서 골라 바르게 써 넣으세요.

보기 [너그러이] [너그러히]

1 만우절에 친 짓궂은 장난을 [] 용서해 주었다.

보기 [쓸쓸이] [쓸쓸히]

2 연인과 헤어져 밤길을 혼자서 [] 걸어갔다.

보기 [기꺼이] [기꺼히]

3 합격을 위해 일찍 일어나는 것쯤 [] 감내하겠다.

보기 [곰곰이] [곰곰히]

4 내가 오늘 실수한 일을 집에서 [] 생각해 보았다.

보기 [소홀이] [소홀히]

5 여름철 음식은 위생에 [] 해서는 안 된다.

보기 [헛되이] [헛되히]

6 공부하는 데 있어서 시간을 [] 보내지 말아야 한다.

보기 [가만이] [가만히]

7 피로가 쌓이면 침대에 [] 누워 있어야 한다.

보기 [의젓이] [의젓히]

8 평소 응석 부리던 아이가 동생 앞에서 [] 행동했다.

보기 [반듯히] [반듯이]

9 나는 인생을 [] 살아가기 위해 최선을 다할 것이다.

보기 [버젓이] [버젓히]

10 주차금지 표시판이 있는데도 [] 주차를 한다.

맞춤법 문제 덧쓰기

* 띄어쓰기에 유의하여 문장을 덧쓰기하면서 첫소리를 보고 낱말을 바르게 쓰세요.

1. 낱말 첫소리 [ㄱㄱㅂ] : 가게로 쓰는 방.

| 시 | 간 | 이 | ∨ | 늦 | 어 | 서 | ∨ | 물 | 건 | 을 | ∨ | 파 | 는 |
| | | | 에 | 서 | ∨ | 잠 | 을 | ∨ | 잤 | 다 | . | | |

2. 낱말 첫소리 [ㄷㅍ] : 뒤로 있는 쪽.

| 공 | 연 | 장 | 에 | ∨ | 사 | 람 | 이 | ∨ | 너 | 무 | ∨ | 많 | 아 | ∨ |
| | | | 에 | 서 | ∨ | 구 | 경 | 했 | 다 | . | | | | |

3. 낱말 첫소리 [ㅇㅇㄹ] : 나이나 신분, 지위, 항렬 등 자기보다 높아, 모시는 어른을 말함.

| 집 | 안 | 에 | ∨ | 나 | 이 | 가 | ∨ | 많 | 으 | 신 | ∨ | | | |
| 께 | ∨ | 먼 | 저 | ∨ | 인 | 사 | 를 | ∨ | 드 | 렸 | 다 | . | | |

4. 낱말 첫소리 [ㄱㅊㄹ] : 겉만 보기 좋게 꾸며내는 일.

| 행 | 사 | ∨ | 음 | 식 | 이 | ∨ | | | | 만 | ∨ | 번 | 지 | 르 |
| 르 | 할 | ∨ | 뿐 | ∨ | 맛 | 은 | ∨ | 없 | 었 | 다 | . | | | |

5. 낱말 첫소리 [ㄲㅉㅇ] : 정도가 지나쳐 놀랍게.

| 할 | 아 | 버 | 지 | 께 | 서 | ∨ | 손 | 녀 | 딸 | 을 | ∨ | | | |
| ∨ | 사 | 랑 | 하 | 신 | 다 | . | | | | | | | | |

＊ 띄어쓰기에 유의하여 문장을 덧쓰기하면서 첫소리를 보고 낱말을 바르게 쓰세요.

6. 낱말 첫소리 [ㄴㅉ] : 무엇을 하기 위해 정한 날.

| 가 | 족 | ✓ | 여 | 행 | 을 | ✓ | 가 | 기 | ✓ | 위 | 해 | ✓ | 미 | 리 |
| ✓ | | | 를 | | ✓ | 정 | 해 | ✓ | 놓 | 았 | 다 | . | | |

7. 낱말 첫소리 [ㅅㄹㄱ] : 가축이나 가금 따위에게 주는 먹이의 가격.

| 올 | 해 | ✓ | 들 | 어 | ✓ | 가 | 축 | 에 | 게 | ✓ | 먹 | 이 | 는 | ✓ |
| | | | 이 | ✓ | 많 | 이 | ✓ | 올 | 랐 | 다 | . | | | |

8. 낱말 첫소리 [ㅇㅈ] : 특별하게 정한 어느 날.

| 대 | 학 | ✓ | 동 | 창 | 회 | ✓ | 모 | 임 | ✓ | | | 가 | ✓ | 확 |
| 정 | 되 | 었 | 다 | . | | | | | | | | | | |

9. 낱말 첫소리 [ㄷㅌㅅ] : 머리의 뒷부분.

| 어 | 른 | ✓ | 앞 | 에 | 서 | ✓ | 긴 | 장 | 하 | 면 | ✓ | | | |
| 를 | ✓ | 긁 | 는 | ✓ | 버 | 릇 | 이 | ✓ | 있 | 다 | . | | | |

10. 낱말 첫소리 [ㅇㄹㅁ] : 어떤 일이 있고 다시 시간이 오래 지난 뒤를 뜻함.

| 고 | 향 | ✓ | 친 | 구 | 를 | ✓ | | | | 에 | ✓ | 만 | 나 | ✓ |
| 한 | 잔 | 하 | 며 | ✓ | 회 | 포 | 를 | ✓ | 풀 | 었 | 다 | . | | |

바른 글씨연습을 위한
맞춤법 문제 덧쓰기 ②

* 띄어쓰기에 유의하여 문장을 덧쓰기하면서 첫소리를 보고 낱말을 바르게 쓰세요.

1. 낱말 첫소리 [ㅅㄱㅈ] : 음식을 먹은 뒤에 그릇 따위를 씻어 치움.

| 오 | 늘 | ∨ | 먹 | 은 | ∨ | | | | | 는 | ∨ | 내 | 가 | ∨ | 하 |
| 기 | 로 | ∨ | 했 | 다 | . | | | | | | | | | | |

2. 낱말 첫소리 [ㄱㅅ] : 얼마 되지 않는 짧은 시간 안에.

| 배 | 가 | ∨ | 고 | 파 | ∨ | 점 | 심 | 을 | ∨ | 허 | 겁 | 지 | 겁 | ∨ |
| | | ∨ | 먹 | 어 | ∨ | 버 | 렸 | 다 | . | | | | | | |

3. 낱말 첫소리 [ㅂㅇㄱ] : 북어를 잘게 뜯어 파를 넣고 달걀을 풀어 끓인 장국을 말함.

| 아 | 침 | 에 | ∨ | | | | 으 | 로 | ∨ | 해 | 장 | 을 | ∨ | 하 |
| 니 | ∨ | 속 | 이 | ∨ | 확 | ∨ | 풀 | 렸 | 다 | . | | | | |

4. 낱말 첫소리 [ㅇㅅㅌ] : 약효가 있다는 샘물이 나는 자리를 말함.

| 아 | 침 | 에 | ∨ | 아 | 버 | 님 | 께 | 서 | ∨ | | | | 에 | 서 |
| ∨ | 물 | 을 | ∨ | 떠 | ∨ | 오 | 셨 | 다 | . | | | | | |

5. 낱말 첫소리 [ㅅㄷㅁ] : 상수도에서 나오는 물.

| 여 | 름 | 철 | 에 | 는 | ∨ | | | | 을 | ∨ | 반 | 드 | 시 | ∨ |
| 끓 | 여 | 서 | ∨ | 먹 | 어 | 야 | ∨ | 한 | 다 | . | | | | |

바른 글씨연습을 위한
맞춤법 문제 덧쓰기 2

* 띄어쓰기에 유의하여 문장을 덧쓰기하면서 첫소리를 보고 낱말을 바르게 쓰세요.

6. 낱말 첫소리 [ㅈㄷㅁ] : 불에 타서 재만 남은 자리를 비유적으로 이르는 말.

화재 현장의 □□□ 속에서 귀중한 물건을 찾았다.

7. 낱말 첫소리 [ㅁㄹㅁ] : 책의 첫머리에 취지나 내용을 간략하게 적은 글.

책은 저자가 자신의 생각을 정리한 □□□로 시작된다.

8. 낱말 첫소리 [ㅆㄷㅇ] : 한 어머니에게서 한꺼번에 태어난 두 아이를 말함.

어머니는 □□□ 형제를 낳아 훌륭하게 키우셨다.

9. 낱말 첫소리 [ㄱㄸ] : 상대편이 일의 진행 따위를 슬그머니 미리 일깨워 주는 일.

총무과에서 내가 승진됐다고 □□해 주었다.

10. 낱말 첫소리 [ㅇㄹㄷㅇ] : 매우 긴 시간 동안을 말함.

□□□□ 만나지 못했던 친구를 공항에서 우연히 만났다.

맞춤법 문제 덧쓰기

※ 띄어쓰기에 유의하여 문장을 덧쓰기하면서 첫소리를 보고 낱말을 바르게 쓰세요.

1. 낱말 첫소리 [ㅂㅈㄱ] : 발로 밟은 곳에 남은 흔적을 말함.

| 쌓 | 인 | ✓ | 눈 | ✓ | 위 | 에 | ✓ | | | | 이 | ✓ | 선 | 명 |
| 하 | 게 | ✓ | 보 | 인 | 다 | . | | | | | | | | |

2. 낱말 첫소리 [ㅁㄱ] : 무를 썰어 넣고 끓인 국을 말함.

| 시 | 장 | 에 | 서 | ✓ | 무 | ✓ | 하 | 나 | 를 | ✓ | 사 | 와 | ✓ | |
| | 을 | ✓ | 맛 | 있 | 게 | ✓ | 끓 | 였 | 다 | . | | | | |

3. 낱말 첫소리 [ㄷㅊㄷ] : 끓는 물에 잠깐 넣어 살짝 익히다.

| 싱 | 싱 | 한 | ✓ | 채 | 소 | 를 | ✓ | 밭 | 에 | 서 | ✓ | 뽑 | 아 | 와 |
| ✓ | 뜨 | 거 | 운 | ✓ | 물 | 에 | ✓ | 살 | 짝 | ✓ | | | | . |

4. 낱말 첫소리 [ㄷㅁㄹ] : 머리의 뒤쪽을 이르는 말.

| 미 | 용 | 실 | 에 | ✓ | 가 | 서 | ✓ | | | | ✓ | 쪽 | 의 | ✓ |
| 머 | 리 | 카 | 락 | 을 | ✓ | 짧 | 게 | ✓ | 잘 | 랐 | 다 | . | | |

5. 낱말 첫소리 [ㅈㅅㅈ] : 전세로 빌려주는 집을 말함.

| 직 | 장 | 이 | ✓ | 너 | 무 | ✓ | 멀 | 어 | 서 | ✓ | 당 | 분 | 간 | ✓ |
| | | | ✓ | 을 | ✓ | 얻 | 어 | ✓ | 살 | 기 | 로 | ✓ | 했 | 다 | . |

맞춤법 문제 덧쓰기

* 띄어쓰기에 유의하여 문장을 덧쓰기하면서 첫소리를 보고 낱말을 바르게 쓰세요.

6. 낱말 첫소리 [ㄷㅌㄱ] : 동태를 넣어 끓인 국.

저	녁	에	∨	무	를	∨	넣	고	∨				을	∨
맛	있	게	∨	끓	여	∨	먹	었	다	.				

7. 낱말 첫소리 [ㅈㅅㅂ] : 부동산의 소유자가 일정 금액을 받고 방을 빌려주고, 일정 기간이 끝난 후 그 돈을 돌려주기로 계약한 방을 말함.

할	머	니	는	∨	작	은	∨				에	서	∨	편
하	게	∨	살	고	∨	계	신	다	.					

8. 낱말 첫소리 [ㄷㅆ] : 몹시 귀찮게 구는 짓.

동	생	∨			에	∨	못	∨	이	겨	∨	밖	에	∨
나	와	∨	산	책	을	∨	했	다	.					

9. 낱말 첫소리 [ㅈㅂㅁ] : 어떤 일을 하기 위하여 미리 준비해야 할 물건을 말함.

야	간	∨	산	행	을	∨	위	해	서	∨				을
∨	확	실	하	게	∨	챙	겨	야	∨	한	다	.		

10. 낱말 첫소리 [ㄴㅉㅎ] : 꽤 넓은 것을 뜻함.

아	이	들	이	∨				∨	운	동	장	에	서	∨
축	구	경	기	를	∨	한	다	.						

바른 글씨연습을 위한 **4**
맞춤법 문제 덧쓰기

* 띄어쓰기에 유의하여 문장을 덧쓰기하면서 첫소리를 보고 낱말을 바르게 쓰세요.

1. 낱말 **첫소리** [ㄴㄷㄹ] : 억울하고 불만스러운 일로 하소연하듯 길게 늘어놓는 말.

| 친 | 구 | 가 | √ | 속 | 상 | 한 | √ | 일 | 이 | √ | 있 | 는 | 지 | √ |
| 나 | 에 | 게 | √ | | | | 를 | √ | 한 | 다 | . | | | |

2. 낱말 **첫소리** [ㅅㅌ] : 수를 놓을 때 바탕이 되는 천을 팽팽하게 만들기 위해 천의 가장자리를 끼워 잡아당기는 틀을 말함.

| 수 | 를 | √ | 놓 | 기 | √ | 위 | 해 | √ | 천 | 을 | √ | | | 에 |
| √ | 끼 | 고 | √ | 팽 | 팽 | 하 | 게 | √ | 당 | 긴 | 다 | . | | |

3. 낱말 **첫소리** [ㅈㅁㅊ] : 일정 기간 계속해서 많은 비가 내리는 시기를 말함.

| | | | 만 | √ | 되 | 면 | √ | 개 | 울 | 가 | 에 | √ | 물 | 이 |
| √ | 넘 | 쳐 | √ | 건 | 너 | 가 | 지 | √ | 못 | 한 | 다 | . | | |

4. 낱말 **첫소리** [ㄲㄹㄱ] : 좋지 않은 일을 나타내는 일부 명사 뒤에 붙어, '그러한 일을 습관적으로 하거나 자주 겪는 사람'의 뜻을 더하여 명사를 만드는 말.

| 아 | 침 | 에 | √ | 늘 | √ | 늦 | 게 | √ | 일 | 어 | 나 | 는 | √ | 사 |
| 람 | 을 | √ | 늦 | 잠 | | | | 라 | 고 | √ | 한 | 다 | . | |

5. 낱말 **첫소리** [ㄴㄹㅁ] : 노래의 내용이 되는 글을 말함.

| 유 | 명 | 한 | √ | 가 | 수 | 의 | √ | | | | 이 | √ | 너 | 무 |
| 나 | √ | 밝 | 고 | √ | 흥 | 겹 | 다 | . | | | | | | |

바른 글씨연습을 위한

맞춤법 문제 덧쓰기

※ 띄어쓰기에 유의하여 문장을 덧쓰기하면서 첫소리를 보고 낱말을 바르게 쓰세요.

6. **낱말 첫소리** [ㄱㅆ] : 남의 물음이나 요구에 대해 갖는 태도가 명확하지 않을 때 또는 자기의 말을 다시 강조하거나 고집할 때 하는 말.

| 열 | 심 | 히 | ∨ | 공 | 부 | 하 | 더 | 니 | ∨ | | ∨ | 시 | 험 |
| 에 | ∨ | 합 | 격 | 했 | 단 | 다 | . | | | | | | |

7. **낱말 첫소리** [ㅅㅈ] : 세를 받고 빌려주거나 세를 내고 빌려 사는 집을 말함.

| 드 | 디 | 어 | ∨ | 세 | 내 | 고 | ∨ | 사 | 는 | ∨ | | | 을 |
| 나 | 와 | ∨ | 우 | 리 | ∨ | 집 | 을 | ∨ | 샀 | 다 | . | | |

8. **낱말 첫소리** [ㄱㅊㄱ] : 김치를 넣고 끓인 국을 말함.

| 어 | 머 | 니 | 께 | 서 | ∨ | 김 | 치 | 를 | ∨ | 넣 | 고 | ∨ | |
| | 을 | ∨ | 맛 | 있 | 게 | ∨ | 끓 | 여 | 주 | 셨 | 다 | . | |

9. **낱말 첫소리** [ㄱㅂㅂ] : 공부하기 위하여 따로 마련한 방.

| 수 | 업 | 을 | ∨ | 마 | 치 | 고 | ∨ | 나 | 서 | ∨ | 열 | 심 | 히 | ∨ |
| | | | 에 | 서 | ∨ | 공 | 부 | 했 | 다 | . | | | | |

10. **낱말 첫소리** [ㄱㅊㄱㄹ] : 고추를 말려서 빻은 가루.

| 올 | 해 | ∨ | 우 | 리 | ∨ | 집 | ∨ | 김 | 장 | 은 | ∨ | 국 | 산 |
| | | | 로 | ∨ | 담 | 갔 | 다 | . | | | | | |

맞춤법 문제 덧쓰기

* 띄어쓰기에 유의하여 문장을 덧쓰기하면서 첫소리를 보고 낱말을 바르게 쓰세요.

1. 낱말 첫소리 [ㅅㄹㄱㄱ] : 무청이나 배춧잎 말린 것에 된장을 걸러 붓고 끓인 국.

아	침	에	∨	어	머	니	가	∨	끓	여	∨	주	신	∨
				을	∨	맛	있	게	∨	먹	었	다	.	

2. 낱말 첫소리 [ㅅㄱ] : 웃는 모양이 눈과 입을 살며시 움직이며 소리 없이 약간 귀엽고 가볍게 웃는 모습.

어	린	아	이	가	∨				∨	웃	는	∨	모	습
이	∨	너	무	∨	귀	엽	다	.						

3. 낱말 첫소리 [ㅇㅅㅁ] : '약수' 를 강조하여 이르는 말.

아	침	∨	일	찍	∨	산	에	∨	올	라	가	∨		
	을	∨	떠	∨	왔	다	.							

4. 낱말 첫소리 [ㄱㄱㅇ] : 여러 겹을 뜻하는 말.

오	늘	∨	날	씨	가	∨	너	무	∨	추	워	서	∨	옷
을	∨				∨	껴	입	었	다	.				

5. 낱말 첫소리 [ㄱㅃㄱ] : 음식의 두 그릇 몫을 한 그릇에 담은 분량을 말함.

점	심	때	∨	중	식	당	에	서	∨	자	장	면	∨	
		를	∨	시	켜	∨	먹	었	다	.				

맞춤법 문제 덧쓰기

※ 띄어쓰기에 유의하여 문장을 덧쓰기하면서 첫소리를 보고 낱말을 바르게 쓰세요.

6. 낱말 첫소리 [ㅇㅅㅂ] : 다달이 일정한 집세를 내고 빌려 쓰는 방을 이르는 말.

| 직 | 장 | 이 | ∨ | 멀 | 어 | 서 | ∨ | 회 | 사 | ∨ | 근 | 처 | ∨ | |
| | | 을 | ∨ | 얻 | 어 | 서 | ∨ | 살 | 고 | ∨ | 있 | 다 | . | |

7. 낱말 첫소리 [ㅈㅁㅂ] : 장마 때에 오는 비를 말함.

| 농 | 부 | 가 | ∨ | 쏟 | 아 | 지 | 는 | ∨ | | | 를 | ∨ | 맞 |
| 으 | 며 | ∨ | 논 | 밭 | 을 | ∨ | 둘 | 러 | 본 | 다 | . | | |

8. 낱말 첫소리 [ㅊㅅㄹㄱ] : (사람이 몸을) 가누어 움직이다.

| 오 | 늘 | 도 | ∨ | 들 | 뜬 | ∨ | 몸 | 과 | ∨ | 마 | 음 | 을 | ∨ | |
| | | | ∨ | 공 | 부 | 에 | ∨ | 열 | 중 | 하 | 다 | . | |

9. 낱말 첫소리 [ㅅㅈㅎ] : 거짓이나 꾸밈이 없고 바르게 말함.

| 내 | 가 | ∨ | 잘 | 못 | 한 | ∨ | 게 | ∨ | 있 | 으 | 면 | ∨ | 곧 | 바 |
| 로 | ∨ | | | | ∨ | 말 | 한 | 다 | . | | | | | |

10. 낱말 첫소리 [ㅇㄷㅂㄷ] : 억지스럽게 우기거나 애를 쓰는 모양을 나타내는 말.

| 부 | 모 | 님 | 은 | ∨ | 자 | 식 | 을 | ∨ | 공 | 부 | 시 | 키 | 기 | ∨ |
| 위 | 해 | ∨ | | | | ∨ | 살 | 아 | 왔 | 다 | . | | | |

맞춤법 문제 덧쓰기

※ 띄어쓰기에 유의하여 문장을 덧쓰기하면서 첫소리를 보고 낱말을 바르게 쓰세요.

1. 낱말 **첫소리** [ㅇㅉㅇ] : 이른 시기에. 또는 매우 오래전을 말함.

나	는	∨	건	강	을	∨	위	해	∨	아	침	∨		
		∨	일	어	나	서	∨	운	동	한	다	.		

2. 낱말 **첫소리** [ㄴㄸㄹㅈ] : 깎아지른 듯이 급하게 솟거나 비탈진 곳을 말함.

등	산	하	다	가	∨	발	을	∨	헛	디	뎌	∨		
		로	∨	굴	러	∨	떨	어	졌	다	.			

3. 낱말 **첫소리** [ㄴㄱㅇ] : 조급하거나 서두르는 기색이 없이 여유롭게 함.

우	리	∨	할	아	버	지	는	∨	아	무	리	∨	바	빠
도	∨					∨	걸	어	∨	다	니	신	다	.

4. 낱말 **첫소리** [ㄱㅂㅎ] : 어떤 일에 대한 느낌이나 자세 따위가 유달리 특별하게 함.

누	구	나	∨	환	절	기	에	는	∨				∨	감
기	를	∨	조	심	해	야	∨	한	다	.				

5. 낱말 **첫소리** [ㄸㅇㅈㄷ] : 따로 떼어지게 되다.

가	을	∨	감	나	무	에	∨	감	이	∨	빨	갛	게	∨
익	어	∨	마	당	으	로	∨						.	

* 띄어쓰기에 유의하여 문장을 덧쓰기하면서 첫소리를 보고 낱말을 바르게 쓰세요.

6. 낱말 **첫소리** [ㅂㅂㅇ] : 매 때마다를 뜻하는 말.

| 초 | 등 | 학 | 교 | ∨ | 동 | 창 | ∨ | 모 | 임 | 에 | ∨ | 총 | 무 | 가 |
| ∨ | | | | ∨ | 늦 | 게 | ∨ | 나 | 온 | 다 | . | | | |

7. 낱말 **첫소리** [ㅂㅈㅇ] : 부끄러움을 느끼지 않고 보란 듯이 뻔뻔한 것을 말함.

| 남 | 의 | ∨ | 물 | 건 | 을 | ∨ | 훔 | 치 | 고 | 도 | ∨ | | | |
| ∨ | 걸 | 어 | 가 | 고 | ∨ | 있 | 다 | . | | | | | | |

8. 낱말 **첫소리** [ㅅㅂ] : 일정한 돈을 내고 남에게 빌려 쓰는 방을 말함.

| 월 | 세 | 를 | ∨ | 내 | 는 | ∨ | | | 에 | ∨ | 산 | ∨ | 지 | 가 |
| ∨ | 벌 | 써 | ∨ | 3 | 년 | 이 | ∨ | 되 | 었 | 다 | . | | | |

9. 낱말 **첫소리** [ㄱㄱㅇ] : 시간적인 사이를 두고 가끔씩을 뜻하는 말.

| 아 | 버 | 지 | 는 | ∨ | 자 | 신 | 의 | ∨ | 건 | 강 | 을 | ∨ | 위 | 해 |
| ∨ | | | | ∨ | 운 | 동 | 을 | ∨ | 하 | 신 | 다 | . | | |

10. 낱말 **첫소리** [ㄱㅈ] : 돈이나 증권 따위를 주고받아 당사자 사이의 거래 관계를 끝맺음 뜻함.

| 친 | 구 | 와 | ∨ | 저 | 녁 | 을 | ∨ | 먹 | 고 | ∨ | 나 | 서 | ∨ | 현 |
| 금 | 으 | 로 | ∨ | | | 했 | 다 | . | | | | | | |

바른 글씨연습을 위한
맞춤법 문제 덧쓰기

＊ 띄어쓰기에 유의하여 문장을 덧쓰기하면서 첫소리를 보고 낱말을 바르게 쓰세요.

1. 낱말 첫소리 [ㅎㅍㄹ] : 입을 좁게 오므리고 혀로 입김을 불거나, 손가락 따위를 입에 넣어 좁은 공간을 만든 뒤 입김을 불어 내는 맑은 소리를 말함.

| 기 | 분 | 이 | ∨ | 좋 | 으 | 면 | ∨ | 입 | 을 | ∨ | 오 | 므 | 려 | ∨ |
| | | | | 을 | ∨ | 불 | 면 | 서 | ∨ | 산 | 책 | 한 | 다 | . |

2. 낱말 첫소리 [ㄱㅅ] : 낱으로 셀 때의 물건의 수효를 말함.

| 과 | 일 | 가 | 게 | 에 | 서 | ∨ | 주 | 인 | 이 | ∨ | 사 | 과 | 의 | ∨ |
| | | | 를 | ∨ | 세 | 며 | ∨ | 봉 | 투 | 에 | ∨ | 담 | 는 | 다 | . |

3. 낱말 첫소리 [ㄷㅇㅇ] : 앞 내용에 한층 더한 내용을 덧붙여 말할 때 쓰여 앞뒤 문장을 이어 주는 말.

| 장 | 사 | 도 | ∨ | 안 | ∨ | 되 | 는 | 데 | ∨ | | | | ∨ | 새 |
| 로 | 운 | ∨ | 가 | 게 | 까 | 지 | ∨ | 생 | 겼 | 다 | . | | | |

4. 낱말 첫소리 [ㄱㄱㅇ] : 성이 나서 펄펄 뛰는 모양을 나타내는 말.

| 평 | 소 | 에 | ∨ | 얌 | 전 | 했 | 던 | ∨ | 아 | 이 | 가 | ∨ | 갑 | 자 |
| 기 | ∨ | | | | ∨ | 날 | 뛴 | 다 | . | | | | | |

5. 낱말 첫소리 [ㅇㄱㅎ] : 규율이나 제도가 매우 엄하고 철저한 것을 뜻함.

| 누 | 구 | 든 | ∨ | 잘 | 못 | 된 | ∨ | 행 | 위 | 를 | ∨ | 하 | 면 | ∨ |
| 경 | 찰 | 이 | ∨ | | | | | ∨ | 다 | 스 | 린 | 다 | . | |

맞춤법 문제 덧쓰기

* 띄어쓰기에 유의하여 문장을 덧쓰기하면서 첫소리를 보고 낱말을 바르게 쓰세요.

6. 낱말 첫소리 [ㅅㄸㅇ] : 모습이 보기에 깨끗하고 시원스럽게 또는 기분이나 느낌이 가볍고 홀가분하게 함을 이르는 말.

| 생 | 일 | 날 | ∨ | 옷 | 을 | ∨ | | | . | ∨ | 차 | 려 | 입 | 고 |
| ∨ | 외 | 식 | 을 | ∨ | 했 | 다 | . | | | | | | | |

7. 낱말 첫소리 [ㅂㄷㄹㅇ] : 스치거나 닿는 느낌이 거칠지 않고 연하며 매끈하게 함.

| 친 | 구 | ∨ | 결 | 혼 | 식 | ∨ | 날 | 에 | ∨ | 사 | 회 | 자 | 가 | ∨ |
| 진 | 행 | 을 | ∨ | | | | | ∨ | 잘 | 한 | 다 | . | | |

8. 낱말 첫소리 [ㅅㄷㄷㄷ] : 하잘것없어서 만족스럽지 못하다는 뜻.

| 나 | 에 | 게 | ∨ | 아 | 무 | 리 | ∨ | 잘 | 해 | 도 | ∨ | 내 | 가 | ∨ |
| 보 | 기 | 에 | 는 | ∨ | 모 | 두 | ∨ | | | | | . | | |

9. 낱말 첫소리 [ㅅㅅㅇ] : 빈틈이 없이 모조리.

| 너 | 의 | ∨ | 잘 | 못 | 된 | ∨ | 비 | 리 | 를 | ∨ | 모 | 두 | ∨ | |
| | | ∨ | 파 | 헤 | 친 | 다 | . | | | | | | | |

10. 낱말 첫소리 [ㅅㄹㅇ] : 지금까지 없었던 전과는 다르게 더 생생하게 함.

| 여 | 태 | 껏 | ∨ | 해 | 왔 | 던 | ∨ | 공 | 부 | 를 | ∨ | 처 | 음 | 부 |
| 터 | ∨ | | | ∨ | 시 | 작 | 한 | 다 | . | | | | | |

맞춤법 문제 덧쓰기

* 띄어쓰기에 유의하여 문장을 덧쓰기하면서 첫소리를 보고 낱말을 바르게 쓰세요.

1. 낱말 첫소리 [ㄱㄲㅇ] : 어떤 지역이나 지점, 대상 따위에서 거리가 짧은 곳을 말함.

| 우 | 리 | ∨ | 집 | ∨ | · | | | 에 | 는 | ∨ | 유 | 명 | 한 | ∨ |
| 맛 | 집 | 들 | 이 | ∨ | 많 | 이 | ∨ | 있 | 다 | . | | | | |

2. 낱말 첫소리 [ㅊㄱㅎ] : 깨끗하고 말끔히 함.

| 이 | 번 | ∨ | 주 | ∨ | 공 | 휴 | 일 | 에 | 는 | ∨ | 집 | ∨ | 안 | ∨ |
| 청 | 소 | 를 | ∨ | | | | | ∨ | 하 | 기 | 로 | ∨ | 했 | 다 | . |

3. 낱말 첫소리 [ㅅㄹㄱㅈ] : 무청이나 배춧잎 말린 것을 삶아서 물에 불리었다가 간장이나 된장을 치고 쑨 죽을 말함.

| 옛 | 날 | 에 | ∨ | 먹 | 어 | 봤 | 던 | ∨ | | | | | 을 | ∨ |
| 오 | 늘 | ∨ | 이 | 웃 | 과 | ∨ | 맛 | 있 | 게 | ∨ | 먹 | 었 | 다 | . |

4. 낱말 첫소리 [ㅅㅂㄹ] : (부정어와 함께 쓰여) 솜씨가 설고 어설프게.

| 집 | ∨ | 살 | ∨ | 때 | 는 | ∨ | 싸 | 다 | 고 | ∨ | | | | ∨ |
| 결 | 정 | 하 | 지 | ∨ | 말 | 아 | 야 | ∨ | 한 | 다 | . | | | |

5. 낱말 첫소리 [ㄱㅇ] : 산뜻하고 아름답게 또는 조심스럽게 정성을 다함을 뜻함.

| 부 | 모 | 님 | 이 | ∨ | 물 | 려 | 주 | 신 | ∨ | 오 | 래 | 된 | ∨ | 그 |
| 릇 | 들 | 을 | ∨ | | | ∨ | 간 | 직 | 한 | 다 | . | | | |

✻ 띄어쓰기에 유의하여 문장을 덧쓰기하면서 첫소리를 보고 낱말을 바르게 쓰세요.

6. 낱말 **첫소리** [ㄲㄲㅎ] : 매우 차근차근하고 자세하여 빈틈이 없음을 뜻함.

가	전	제	품	∨	구	매	∨	시	∨	설	명	서	를	∨
			∨	살	펴	보	아	야	∨	한	다	.		

7. 낱말 **첫소리** [ㄱㄱㅇ] : 여러 겹을 뜻함.

겨	울	철	∨	추	울	∨	때	는	∨	옷	을	∨		
	∨	껴	입	어	야	∨	한	다	.					

8. 낱말 **첫소리** [ㅌㅌㅇ] : 겨를이 있을 때마다를 의미함.

공	부	에	∨	도	움	∨	되	는	∨	내	용	은	∨	
		∨	생	각	날	∨	때	∨	적	는	다	.		

9. 낱말 **첫소리** [ㅇㄲㅈㅈ] : 팔이 붙어 있는 어깨의 한 부분을 말함.

운	동	을	∨	심	하	게	∨	하	니	∨	갑	자	기	∨
			에	∨	통	증	이	∨	온	다	.			

10. 낱말 **첫소리** [ㅇㅇㅇ] : 한 알 한 알마다.

포	도	농	장	에	∨	탐	스	러	운	∨	포	도	가	∨
				∨	달	렸	다	.						

바른 글씨연습을 위한
맞춤법 문제 덧쓰기

※ 띄어쓰기에 유의하여 문장을 덧쓰기하면서 첫소리를 보고 낱말을 바르게 쓰세요.

1. 낱말 첫소리 [ㄸㄸㅇ] : 감정, 태도, 분위기 따위가 정답고 포근하게.

어	려	운	✓	사	람	에	게	✓	말	✓	한	마	디	✓
			✓	건	넨	다	.							

2. 낱말 첫소리 [ㅇㅇㅁ] : 두께가 두껍지 아니하다.

겨	울	철	에	✓	양	말	이	✓	너	무	✓			
✓	발	이	✓	몹	시	✓	시	리	다	.				

3. 낱말 첫소리 [ㅈㅈㅇ] : 각각의 집마다. 또는 모든 집에.

어	려	운	✓	사	람	에	게	✓	쌀	을	✓			
✓	다	니	며	✓	나	누	어	✓	주	었	다	.		

4. 낱말 첫소리 [ㄱㄹㅇ] : 견뎌 내기 힘들어 몸이나 마음이 고통스럽게.

의	논	할	✓	사	람	이	✓	없	어	✓	혼	자	✓	
		✓	고	민	하	고	✓	있	다	.				

5. 낱말 첫소리 [ㅎㅂㅇㄱ] : 휘발유를 사고파는 값을 말함.

올	해	✓	들	어	✓				✓	너	무	✓	많	
이	✓	올	라	서	✓	자	가	용	을	✓	팔	았	다	.

바른 글씨연습을 위한
맞춤법 문제 덧쓰기

＊ 띄어쓰기에 유의하여 문장을 덧쓰기하면서 첫소리를 보고 낱말을 바르게 쓰세요.

6. 낱말 첫소리 [ㅇㄹㅇ] : 혼자 있거나 의지할 대상이 없어 고독하고 쓸쓸하게 함.

| 오 | 늘 | 도 | ✓ | 저 | ✓ | 하 | 늘 | 에 | ✓ | 밝 | 은 | ✓ | 달 | 이 |
| ✓ | 밤 | 새 | ✓ | | | | ✓ | 떠 | ✓ | 있 | 다 | . | | |

7. 낱말 첫소리 [ㅂㅅㄹㄱ] : 잘게 부스러진 찌꺼기 또는 좋고 쓸 만한 것은 골라내고 남은 물건.

| 아 | 이 | 가 | ✓ | 방 | 바 | 닥 | 에 | ✓ | 떨 | 어 | 진 | ✓ | 과 | 자 |
| ✓ | | | | | 를 | ✓ | 주 | 워 | ✓ | 먹 | 었 | 다 | . | |

8. 낱말 첫소리 [ㅅㅅㅇ] : 빈틈이 없이 모조리.

| 신 | 문 | 을 | ✓ | | | | ✓ | 읽 | 었 | 지 | 만 | ✓ | 재 | 미 |
| 있 | 는 | ✓ | 기 | 사 | 는 | ✓ | 없 | 었 | 다 | . | | | | |

9. 낱말 첫소리 [ㅊㅊㅇ] : 바뀌는 철마다.

| 강 | ✓ | 건 | 너 | ✓ | 보 | 이 | 는 | ✓ | 저 | ✓ | 산 | 은 | ✓ | |
| | | ✓ | 아 | 름 | 답 | 게 | ✓ | 변 | 해 | ✓ | 졌 | 다 | . | |

10. 낱말 첫소리 [ㅎㅋㅎ] : 기쁘고 유쾌하게.

| 내 | ✓ | 어 | 려 | 운 | ✓ | 부 | 탁 | 을 | ✓ | 친 | 구 | 가 | ✓ | |
| | ✓ | 승 | 낙 | 했 | 다 | . | | | | | | | | |

맞춤법 문제 덧쓰기

﹡ 띄어쓰기에 유의하여 문장을 덧쓰기하면서 첫소리를 보고 낱말을 바르게 쓰세요.

1. 낱말 첫소리 [ㄴㄱㄹㅇ] : 마음이 넓고 감싸 받아들이는 성질.

| 만 | 우 | 절 | 에 | ✓ | 친 | ✓ | 짓 | 궂 | 은 | ✓ | 장 | 난 | 을 | ✓ |
| | | | | | ✓ | 용 | 서 | 해 | ✓ | 주 | 었 | 다 | . | |

2. 낱말 첫소리 [ㅆㅆㅎ] : 외롭고 허전하게 하는 것.

| 연 | 인 | 과 | ✓ | 헤 | 어 | 져 | ✓ | 밤 | 길 | 을 | ✓ | 혼 | 자 | 서 |
| ✓ | | | | ✓ | 걸 | 어 | 갔 | 다 | . | | | | | |

3. 낱말 첫소리 [ㄱㄲㅇ] : 탐탁하여 마음이 기쁘게 함. 족히 마음에 들어 만족스러움.

| 합 | 격 | 을 | ✓ | 위 | 해 | ✓ | 일 | 찍 | ✓ | 일 | 어 | 나 | 는 | ✓ |
| 것 | 쯤 | ✓ | | | | ✓ | 감 | 내 | 하 | 겠 | 다 | . | | |

4. 낱말 첫소리 [ㄱㄱㅇ] : 이리저리 헤아리며 깊이 생각하는 상태를 뜻함.

| 내 | 가 | ✓ | 오 | 늘 | ✓ | 실 | 수 | 한 | ✓ | 일 | 을 | ✓ | 집 | 에 |
| 서 | ✓ | | | | ✓ | 생 | 각 | 해 | ✓ | 보 | 았 | 다 | . | |

5. 낱말 첫소리 [ㅅㅎㅎ] : 예사롭게 여겨 정성이나 조심하는 마음이 부족하게 함.

| 여 | 름 | 철 | ✓ | 음 | 식 | 은 | ✓ | 위 | 생 | 에 | ✓ | | | |
| ✓ | 해 | 서 | 는 | ✓ | 안 | ✓ | 된 | 다 | . | | | | | |

＊ 띄어쓰기에 유의하여 문장을 덧쓰기하면서 첫소리를 보고 낱말을 바르게 쓰세요.

6. 낱말 첫소리 [ㅎㄷㅇ] : 아무 보람이나 뜻이 없게.

| 공 | 부 | 하 | 는 | ∨ | 제 | ∨ | 있 | 어 | 서 | ∨ | 시 | 간 | 을 | ∨ |
| | | | | ∨ | 보 | 내 | 지 | ∨ | 말 | 아 | 야 | ∨ | 한 | 다. |

7. 낱말 첫소리 [ㄱㅁㅎ] : 움직이지 않고 아무 말이 없이.

| 피 | 로 | 가 | ∨ | 쌓 | 이 | 면 | ∨ | 침 | 대 | 에 | ∨ |
| ∨ | 누 | 워 | ∨ | 있 | 어 | 야 | ∨ | 한 | 다. | | |

8. 낱말 첫소리 [ㅇㅈㅇ] : 점잖고 무게가 있게.

| 평 | 소 | ∨ | 응 | 석 | ∨ | 부 | 리 | 던 | ∨ | 아 | 이 | 가 | ∨ | 동 |
| 생 | ∨ | 앞 | 에 | 서 | ∨ | | | | | ∨ | 행 | 동 | 했 | 다. |

9. 낱말 첫소리 [ㅂㄷㅇ] : 모습이나 생김새가 비뚤어지거나 기울지 않아 반반하고 횐한 것을 의미함.

| 나 | 는 | ∨ | 인 | 생 | 을 | ∨ | | | | ∨ | 살 | 아 | 가 | 기 |
| ∨ | 위 | 해 | ∨ | 최 | 선 | 을 | ∨ | 다 | 할 | ∨ | 것 | 이 | 다. | |

10. 낱말 첫소리 [ㅂㅈㅇ] : 눈치를 보거나 부끄러움을 느끼지 않고 보란듯이 뻔뻔함.

| 주 | 차 | 금 | 지 | ∨ | 표 | 시 | 판 | 이 | ∨ | 있 | 는 | 데 | 도 | ∨ |
| | | | ∨ | 주 | 차 | 를 | ∨ | 한 | 다. | | | | | |

자주 헷갈리는 맞춤법 바르게 쓰기 [정답]

정답 1
1. 가겟방 2. 뒤편 3. 웃어른 4. 겉치레 5. 끔찍이
6. 날짜 7. 사룻값 8. 일자 9. 뒤통수 10. 오랜만

정답 2
1. 설거지 2. 금세 3. 북엇국 4 약수터 5. 수돗물
6. 잿더미 7. 머리말 8. 쌍둥이 9. 귀띔 10. 오랫동안

정답 3
1. 발자국 2. 뭇국 3. 데치다 4. 뒷머리 5. 전셋집
6. 동탯국 7. 전세방 8. 등쌀 9. 준비물 10. 널찍한

정답 4
1. 넋두리 2. 수틀 3. 장마철 4. 꾸러기 5. 노랫말
6. 글쎄 7. 셋집 8. 김칫국 9. 공부방 10. 고춧가루

정답 5
1. 시래깃국 2. 생굿이 3. 약숫물 4. 겹겹이 5. 곱빼기
6. 월세방 7. 장맛비 8. 추스르고 9. 솔직히 10. 아등바등

정답 6
1. 일찍이 2. 낭떠러지 3. 느긋이 4. 각별히 5. 떨어지다
6. 번번이 7. 버젓이 8. 셋방 9. 간간이 10. 결제

정답 7
1. 휘파람 2. 개수 3. 더욱이 4. 길길이 5. 엄격히
6. 산뜻이 7. 부드러이 8. 시답잖다 9. 살살이 10. 새로이

정답 8
1. 가까이 2. 청결히 3. 시래기죽 4. 섣불리 5. 고이
6. 꼼꼼히 7. 겹겹이 8. 틈틈이 9. 어깻죽지 10. 알알이

정답 9
1. 따뜻이 2. 얇으면 3. 집집이 4. 괴로이 5. 휘발윳값
6. 외로이 7. 부스러기 8. 살살이 9. 철철이 10. 흔쾌히

정답 10
1. 너그러이 2. 쓸쓸히 3. 기꺼이 4. 곰곰이 5. 소홀히
6. 헛되이 7. 가만히 8. 의젓이 9. 반듯이 10. 버젓이

'ㅂ' 불규칙 용언의 이해

'ㅂ'의 불규칙 용언은 'ㅂ'을 받침으로 갖고 있는 말이 모음으로 시작하는 어미 앞에서 불규칙하게 활용되는 것을 말한다. '곱다', '덥다', '돕다' '춥다' 등이 있다.

[예시]

- 곱(다)+은 → 곱은(×) ⇒ 고운(○)
- 곱(다)+으니 → 곱으니(×) ⇒ 고우니(○)
- 덥(다)+은 → 덥은(×) ⇒ 더운(○)
- 덥(다)+으니 → 덥으니(×) ⇒ 더우니(○)

'ㅂ'으로 끝난다고 해서 모두가 불규칙 용언은 아니며 규칙으로 사용하는 경우도 있다. '업다', '잡다', '뽑다' 등은 규칙으로 사용하는 경우다.

낱말 바르게 써보기 **1**

＊ 주어진 세 개의 낱말 중 맞는 것을 찾아 써넣으세요.

1. [붇다, 붙다, 붙다] : (사물의 수나 양이) 늘거나 많아지다.

점	심	에	✓	라	면	을	✓	끓	였	는	데	✓	면	발	이
✓	퉁	퉁	✓			.									

2. [반드시, 반듯이, 반듯시] : 비뚤어지거나 기울지 않아 반반하고 훤하게.

누	구	나	✓	사	람	으	로	✓	태	어	나	면	✓	한	평
생	을	✓				✓	살	아	가	야	✓	한	다	.	

3. [여윳돈, 여유돈, 여윳돈] : 저축이나 투자를 위해 여유로 넉넉하게 남겨둔 돈.

부	모	님	께	✓	용	돈	을	✓	드	리	기	✓	위	해	✓
통	장	에	✓				이	✓	항	상	✓	있	다	.	

4. [시름, 실음, 실름] : 목이 쉬어 말을 하지 못하는 증상을 말함.

응	원	을	✓	열	심	히	✓	해	서	✓	그	런	지	✓	목
이	✓	아	프	고	✓			하	다	.					

5. [머릿속, 머릿쏙, 머리속] : 상상이나 생각이 이루어지거나 지식이 저장되는 머리 안의
 추상적인 공간.

내	✓	꿈	을	✓	이	루	는	✓	날	을	✓	매	일	✓	
		에	✓	그	려	본	다	.							

6. [반듯시, 반듯이, 반드시] : 틀림없이 꼭. 또는 어김없이 꼭.

운	전	자	는	∨				∨	신	호	를	∨	확	인	하
고	∨	출	발	과	∨	정	지	를	∨	해	야	∨	한	다	.

7. [시름, 실름, 실음] : 마음에 걸려 풀리지 않는 근심이나 걱정을 말함.

아	버	지	∨	실	직	과	∨	내	∨	등	록	금	∨	때	문
에	∨	어	머	니	는	∨			에	∨	잠	기	셨	다	.

8. [잿떠미, 재더미, 잿더미] : 불에 타서 재만 남은 자리를 비유적으로 이르는 말.

집	에	∨	불	이	나	∨	타	고	∨	남	은	∨			
∨	속	에	서	∨	옛	날	∨	사	진	이	∨	보	였	다	.

9. [붇다, 붓다, 붙다] : 쏟아서 담다 또는 부풀어 올라 두둑이 솟다.

라	면	을	∨	먹	고	∨	자	고	나	니	∨	아	침	에	∨
얼	굴	이	∨	퉁	퉁	∨			.						

10. [꼿았다, 꽂았다, 꼬잦다] : (사람이 사물을 어디에) 박아 세우거나 찔러 넣었다.

여	인	들	이	∨	창	포	물	로	∨	머	리	를	∨	감	고
나	서	∨	머	리	에	∨	비	녀	를	∨				.	

2 낱말 바르게 써보기

❋ 주어진 세 개의 낱말 중 맞는 것을 찾아 써넣으세요.

1. [바치다, 받치다, 받히다] : (무엇이 다른 것에) 세게 밀어 부딪침을 당하다.

친	구	와	✓	장	난	을	✓	치	다	가	✓	책	상	에	✓
머	리	를	✓				.								

2. [받치다, 바치다, 받히다] : (사람이 어디에 소중한 것을) 고스란히 쏟아 붓다.

나	는	✓	평	생	을	✓	과	학	✓	연	구	에	✓	몸	을
			.												

3. [받치다, 바치다, 받히다] : (사람이 우산을) 비 등이 통하지 못하도록 펴 들다.

갑	자	기	✓	소	나	기	가	✓	쏟	아	져	✓	급	히	✓
우	산	을	✓				.								

4. [받치다, 바치다, 밭치다] : 체 같은 데에 부어서 물기를 받아 내다.

어	머	니	가	✓	집	에	서	✓	직	접	✓	만	든	✓	막
걸	리	를	✓	체	에	✓				.					

5. [옅어지다, 옇어지다, 엿터지다] : 그 빛깔이 묽고 연해지다.

파	란	색	✓	옷	을	✓	오	랫	동	안	✓	입	으	니	✓
색	이	✓	점	점	✓					.					

6. [짙터지다, 짇어지다, 짙어지다] : (빛깔, 냄새, 농도 따위가) 매우 진하게 되다.

| 무 | 더 | 운 | ∨ | 여 | 름 | 이 | ∨ | 지 | 나 | 가 | 고 | ∨ | 나 | 니 | ∨ |
| 가 | 을 | 의 | ∨ | 향 | 기 | 가 | ∨ | 한 | 결 | ∨ | | | | | . |

7. [엷버지는, 엷어지는, 열버지는] : (사물이나 그 빛깔이) 약간 연하게 되다.

| 가 | 을 | 날 | ∨ | 해 | 질 | ∨ | 무 | 렵 | ∨ | 언 | 덕 | 에 | ∨ | 서 | 서 |
| ∨ | | | | ∨ | 햇 | 살 | 을 | ∨ | 바 | 라 | 보 | 다 | . | | |

8. [오지랍, 오지랖, 오지락] : 웃옷이나 윗도리에 입는 겉옷의 앞자락.

| 우 | 리 | ∨ | 아 | 버 | 님 | 이 | ∨ | 입 | 으 | 신 | ∨ | 웃 | 옷 | 의 | ∨ |
| | | | 이 | ∨ | 정 | 말 | ∨ | 넓 | 어 | ∨ | 보 | 인 | 다 | . | |

9. [서럽다, 설업다, 설없다] : (처지나 일의 형편이) 원통하고 슬프다.

| 외 | 국 | 에 | 서 | ∨ | 혼 | 자 | ∨ | 지 | 내 | 다 | ∨ | 아 | 프 | 면 | ∨ |
| 너 | 무 | 나 | ∨ | | | | . | | | | | | | | |

10. [해코짓, 해꼬지, 해코지] : 남을 해치고자 하는 짓.

| 남 | 을 | ∨ | | | | 하 | 면 | ∨ | 마 | 음 | ∨ | 편 | 하 | 게 | ∨ |
| 살 | ∨ | 수 | 가 | ∨ | 없 | 다 | . | | | | | | | | |

낱말 바르게 써보기

* 주어진 세 개의 낱말 중 맞는 것을 찾아 써넣으세요.

1. [해질녁, 해질력, 해질녘] : 해가 질 무렵.

| 서 | 산 | 마 | 루 | ✓ | | | | 에 | ✓ | 저 | 녁 | 노 | 을 | 이 | ✓ |
| 정 | 말 | ✓ | 아 | 름 | 답 | 다 | . | | | | | | | | |

2. [나들리, 나드리, 나들이] : 잠시 집을 떠나 가까운 곳에 다녀오는 일.

| 봄 | 을 | ✓ | 맞 | 이 | 하 | 여 | ✓ | 신 | 혼 | 부 | 부 | 가 | ✓ | | |
| | 를 | ✓ | 다 | 녀 | 오 | 다 | . | | | | | | | | |

3. [희한한, 희안한, 히안한] : 보기에 매우 드물거나 신기하다.

| 친 | 구 | 가 | ✓ | 나 | 에 | 게 | ✓ | 생 | 일 | 선 | 물 | 로 | ✓ | | |
| | ✓ | 선 | 물 | 을 | ✓ | 주 | 었 | 다 | . | | | | | | |

4. [덫, 덪, 덧] : 짐승을 꾀어 잡는 도구의 일종.

| 농 | 작 | 물 | 을 | ✓ | 해 | 치 | 는 | ✓ | 멧 | 돼 | 지 | 를 | ✓ | 잡 | 기 |
| ✓ | 위 | 해 | ✓ | 산 | 에 | 다 | ✓ | | 을 | ✓ | 놓 | 았 | 다 | . | |

5. [뚝백이, 뚝배기, 뚝빽이] : 찌개 따위를 끓이거나 담을 때 쓰는 오지그릇.

| 오 | 늘 | ✓ | 점 | 심 | ✓ | 식 | 사 | 는 | ✓ | | | | ✓ | 청 | 국 |
| 장 | 으 | 로 | ✓ | 먹 | 기 | 로 | ✓ | 했 | 다 | . | | | | | |

6. [게수작, 개수작, 개스작] : 음흉한 심보가 보이는 말이나 행동을 이르는 말.

너 어디서 말도 안 되는
을 부리려고 해!

7. [빈털터리, 빈털털이, 빈털터이] : 본래부터 가지고 있는 재물이 거의 없는 사람.

부모님이 물려주신 재산으로 사
업을 하다 가 되었다.

8. [녀반장, 여반장, 연반장] : 어떠한 일이 손바닥을 뒤집는 것과 같이 매우 쉽다는 뜻.

쉬운 마술은 아이의 시선을 딴
데로 돌리기는 이다.

9. [졸이다, 졸립다, 졸리다] : 잠을 자고 싶은 느낌이 들다.

어젯밤에 늦게까지 일을 했더니
오늘은 좀 피곤하고

10. [허물켜다, 헛물켜다, 허물켰다] : 꼭 될 것으로 생각하여 헛되이 노력하다.

아무리 노력해 봐도 어차피 안
될 일인데 괜히

낱말 바르게 써보기

＊ 주어진 세 개의 낱말 중 맞는 것을 찾아 써넣으세요.

1. [저녁노을, 저녁노울, 저녁노을] : 해가 질 때의 노을.

가	을	✓	논	밭	에	서	✓	보	는	✓					은
✓	정	말	✓	아	름	답	다	.							

2. [질머지다, 짊어지다, 짊머지다] : 짐 따위를 등이나 어깨에 얹어 메다.

젊	은	이	가	✓	혼	자	서	✓	쌀	✓	한	✓	가	마	를
✓	거	뜬	히	✓	등	에	✓				.				

3. [찧다, 찐다, 찍다] : 가루로 만들기 위해 절구통이나 확에 넣고 공이로 내리치다.

떡	을	✓	하	기	✓	위	해	✓	절	구	통	에	✓	쌀	을
✓	넣	고	✓	공	이	로	✓	내	리			.			

4. [가름, 갈음, 갈름] : 어떤 것을 다른 무엇으로 바꾸어 대신하다.

옛	날	에	는	✓	소	금	이	나	✓	후	추	✓	따	위	로
✓	화	폐	를	✓			하	여	✓	사	용	했	다	.	

5. [막간, 막깐, 막칸] : 어떤 일이 잠시 중단되거나 쉬는 동안.

가	이	드	가	✓	여	행	지	에	서	✓			을	✓	이
용	해	✓	안	내	✓	말	을	✓	전	한	다	.			

6. [설래발, 설내발, 설레발] : 몹시 서두르며 부산하게 구는 행동.

| 나 | 도 | ✓ | 정 | 신 | 이 | ✓ | 산 | 란 | 한 | 데 | ✓ | 너 | 까 | 지 | ✓ |
| 왜 | ✓ | 그 | 렇 | 게 | ✓ | | | | | 이 | 나 | ? | | | |

7. [도롱뇽, 도롱용, 도롱뇽] : (동물) 양서류 속한 종. 몸길이 15센티미터 정도로, 머리가 납작하고 눈은 돌출되어 있다.

| 맑 | 은 | ✓ | 개 | 울 | 가 | ✓ | 낙 | 엽 | ✓ | 사 | 이 | 에 | 서 | ✓ | |
| | | ✓ | 한 | ✓ | 마 | 리 | 를 | ✓ | 보 | 았 | 다 | . | | | |

8. [으시시, 으스스, 어스스] : (몸이) 차가운 물체가 닿거나 섬뜩한 느낌을 받아서 소름이 돋는 듯하다.

| 비 | ✓ | 오 | 는 | ✓ | 밤 | 에 | ✓ | 무 | 너 | 진 | ✓ | 폐 | 가 | ✓ | 앞 |
| 을 | ✓ | 혼 | 자 | ✓ | 걸 | 어 | 가 | 니 | ✓ | | | | 하 | 다 | . |

9. [며칠, 몇일, 몇칠] : 얼마 동안의 날. 그 달의 몇 번째 날.

| 몸 | 살 | ✓ | 때 | 문 | 에 | ✓ | | | ✓ | 동 | 안 | ✓ | 방 | 에 | 만 |
| ✓ | 누 | 워 | 있 | 다 | 가 | ✓ | 오 | 늘 | ✓ | 출 | 근 | 했 | 다 | . | |

10. [줄줄히, 줄줄리, 줄줄이] : 줄마다 모두. 줄지어 잇따라.

| 시 | 장 | 에 | ✓ | 가 | 보 | 니 | ✓ | 물 | 가 | 가 | ✓ | | | | ✓ |
| 올 | 라 | ✓ | 가 | 계 | ✓ | 부 | 담 | 이 | ✓ | 커 | 졌 | 다 | . | | |

＊ 주어진 세 개의 낱말 중 맞는 것을 찾아 써넣으세요.

1. [떡뽁이, 떡볶이, 떡볶기] : 적당한 크기로 자른 떡과 채소를 양념하여 볶은 요리.

시	장	√	안	√	분	식	집	에	서	√	김	밥	과	√	매
운	√				를	√	맛	있	게	√	먹	었	다	.	

2. [무단이, 무단희, 무단히] : 사전에 연락을 하거나 허락을 받지 않은 상태로.

우	리	√	부	서	√	팀	장	은	√	팀	원	을	√		
	√	괴	롭	히	는	√	것	으	로	√	유	명	하	다	.

3. [오이소배기, 오이소박이, 오이소백이] : 오이 속에 파, 마늘, 생강, 부추, 양파, 새우젓, 고춧가루를 한데 버무린 소를 넣어 익힌 김치.

여	름	철	에	는	√	시	원	한	√	열	무	냉	면	이	나
√						가	√	정	말	√	맛	있	다	.	

4. [간편이, 간편니, 간편히] : 간단하고 편리하게.

아	침	에	√	우	유	√	한	√	잔	과	√	빵	√	한	√
조	각	으	로	√	식	사	를	√				√	했	다	.

5. [어이없다, 어의없다, 어히없다] : (상황이) 너무 뜻밖이어서 기가 막히다.

형	은	√	술	에	√	취	한	√	동	생	을	√			
	는	√	듯	이	√	바	라	만	√	보	았	다	.		

6. [두더쥐, 두더지, 두도쥐] : 포유류 두더짓과에 속한 동물을 통틀어 이르는 말.

| 땅 | 속 | 으 | 로 | ∨ | 굴 | 을 | ∨ | 파 | 는 | ∨ | 포 | 유 | 동 | 물 | ∨ |
| | | | 는 | ∨ | 작 | 고 | ∨ | 다 | 리 | 가 | ∨ | | 짧 | 다 | . |

7. [도저이, 도저히, 도저히] : (부정어와 함께 쓰여) 아무리 하여도 끝내.

| 나 | 로 | 서 | 는 | ∨ | 그 | 녀 | 의 | ∨ | 무 | 례 | 한 | ∨ | 행 | 동 | 을 |
| ∨ | | | | ∨ | 이 | 해 | 할 | ∨ | 수 | ∨ | 없 | 다 | . | | |

8. [깨끗이, 깨끗히, 깨끄시] : 때나 먼지가 없이 말끔하게. 가지런히 잘 정돈되게.

| 오 | 늘 | 은 | ∨ | 여 | 자 | ∨ | 친 | 구 | 를 | ∨ | 만 | 나 | 는 | ∨ | 날 |
| ∨ | 면 | 도 | 와 | ∨ | 세 | 수 | 를 | ∨ | | | ∨ | | | 했 | 다 | . |

9. [곳곳이, 곳곳시, 곳곳히] : 이르는 곳마다.

| 나 | 이 | 가 | ∨ | 들 | 어 | ∨ | 평 | 소 | 에 | ∨ | 운 | 동 | 을 | ∨ | 안 |
| ∨ | 했 | 더 | 니 | ∨ | 온 | 몸 | ∨ | | | | ∨ | 쑤 | 신 | 다 | . |

10. [웬지, 왠지, 왼지] : 무슨 이유인지 모르게. 또는 뚜렷한 이유도 없이.

| 이 | ∨ | 가 | 게 | 는 | ∨ | | | ∨ | 손 | 님 | 이 | ∨ | 한 | ∨ | 명 |
| 도 | ∨ | 없 | 고 | ∨ | 항 | 상 | ∨ | 한 | 적 | 하 | 다 | . | | | |

낱말 바르게 써보기

* 주어진 세 개의 낱말 중 맞는 것을 찾아 써넣으세요.

1. [육계장, 육개장, 육게장] : 쇠고기를 삶아서 뜯어 넣고, 얼큰하게 끓인 국.

점	심	시	간	에	✓	얼	큰	한	✓				을	✓	땀
을	✓	뻘	뻘	✓	흘	리	며	✓	먹	었	다	.			

2. [당당이, 당당의, 당당히] : 입장이나 태도가 떳떳하고 정대하게.

친	구	들	아	✓	내	가	✓	시	험	에	✓	합	격	한	✓
모	습	을	✓				✓	보	여	주	마	.			

3. [쭈꾸미, 주꾸미, 쭉꾸미] : 문어과에 속한 연체동물, 8개의 다리가 있다.

배	를	✓	타	고	✓	나	가	✓				를	✓	낚	시
로	✓	잡	아	✓	연	포	탕	을	✓	끓	여	✓	먹	었	다

4. [날카로이, 날카로히, 날카노히] : 기세가 맹렬하고 매섭게.

주	방	에	서	✓	싸	우	는	✓	여	자	들	의	✓	목	소
리	가	✓				✓	들	려	왔	다	.				

5. [삼춘, 삼천, 삼촌] : 아버지 형제를 가리키는 말. 미혼인 남자를 부르는 호칭으로도 쓰임.

오	랜	만	에	✓	만	난	✓			이	✓	조	카	와	✓
재	밌	게	✓	놀	아	✓	주	었	다	.					

6. [번듯히, 번듯이, 번드시] : 비뚤거나 기울지 않고 말끔하고 훤히.

양가에서 ∨ 결혼을 ∨ 반대했는데 ∨ 지금은 ∨ ∨ 잘 ∨ 살고 ∨ 있다.

7. [딱다구리, 딱다꾸리, 딱따구리] : 삼림에 살며, 날카롭고 단단한 부리로 나무에 구멍을 내어 그 속에 있는 벌레를 잡아먹는 딱따구릿과의 새를 통틀어 이르는 말.

 는 ∨ 썩은 ∨ 나무줄기나 ∨ 옹이 ∨ 부분을 ∨ 부리로 ∨ 파서 ∨ 산다.

8. [정확히, 정확이, 정학히] : 바르고 확실하게. 자세하고 확실하게.

처음 ∨ 본 ∨ 사람의 ∨ 마음을 ∨ ∨ 이해한다는 ∨ 것은 ∨ 무리다.

9. [오랑우탕, 오라무탄, 오랑우탄] : 팔이 길고 다리가 짧으며, 온몸이 불그스름한 털로 덮여 있다. 습지 산림에서 살며 대개 나무 위에서 생활하는 포유동물.

어린 ∨ 딸은 ∨ 동물원에 ∨ 놀러 ∨ 가서 ∨ 을 ∨ 처음 ∨ 보았다.

10. [귿히, 굳이, 굳지] : 고집스럽게 구태여.

나도 ∨ 엄마 ∨ 의견에 ∨ ∨ 반대하고 ∨ 싶지는 ∨ 않습니다.

알 것 같지만 어설프게 아는
낱말 바르게 써보기

7

＊ 주어진 세 개의 낱말 중 맞는 것을 찾아 써넣으세요.

1. [몫몫히, 몫몫이, 몫목이] : 한 몫 한 몫마다.

학	교	에	서	✓	선	생	님	이	✓	학	생	들	에	게	✓
책	을	✓				✓	나	누	어	✓	주	셨	다	.	

2. [분명이, 분명희, 분명히] : 어떤 사실이나 현상이 명백하고 뚜렷하게.

오	늘	✓	저	녁	식	대	는	✓				✓	내	✓	돈
으	로	✓	내	가	✓	냈	습	니	다	.					

3. [다달이, 다달히, 달달이] : 하나하나의 모든 달마다.

월	급	으	로	✓				✓	적	금	을	✓	부	어	✓
목	돈	이	✓	되	면	✓	집	을	✓	살	✓	것	이	다	.

4. [설내다, 설래다, 설레다] : 마음이 들떠서 두근거리다.

우	리	✓	가	족	✓	모	두	가	✓	여	행	✓	떠	날	✓
생	각	을	✓	하	니	✓	마	음	이	✓				.	

5. [상당이, 상당히, 상단이] : 어지간히 많이.

올	해	✓	공	무	원	✓	시	험	✓	문	제	가	✓	예	년
과	✓	달	리	✓				✓	어	려	웠	다	.		

6. [땀땀이, 땀땀히, 땀따미] : 실을 꿴 바늘로 한 번 뜬 자국마다.

자	수	의	∨	명	장	이	∨	정	성	을	∨	다	해	∨	손
수	건	에	∨				∨	수	를	∨	놓	았	다	.	

7. [능이, 넝히, 능히] : 막히거나 서투른 데가 없이.

그	이	는	∨	아	무	리	∨	어	려	운	∨	일	이	∨	닥
쳐	도	∨			∨	해	결	할	∨	수	∨	있	다	.	

8. [앞앞히, 앞압이, 앞앞이] : 각 사람의 앞에.

선	생	님	이	∨	문	제	지	를	∨	둘	러	앉	은	∨	학
생	들	∨				∨	놓	아	주	셨	다	.			

9. [공평히, 공평이, 공평의] : 어느 한쪽에 치우침이 없이 바르게.

아	버	지	가	∨	남	기	신	∨	유	산	을	∨	가	족	들
에	게	∨				∨	분	배	하	였	다	.			

10. [번번히, 번번이, 번버니] : 매 때마다.

친	구	에	게	∨	저	녁	을	∨				∨	얻	어	∨
먹	어	서	∨	오	늘	은	∨	내	가	∨	샀	다	.		

알 것 같지만 어설프게 아는
낱말 바르게 써보기

＊ 주어진 세 개의 낱말 중 맞는 것을 찾아 써넣으세요.

1. [뜨뜻히, 뜻뜨시, 뜨뜻이] : 뜨겁지는 않을 정도로 알맞게.

| 욕 | 조 | 에 | ✓ | | | | ✓ | 데 | 운 | ✓ | 물 | 에 | ✓ | 몸 | 을 |
| ✓ | 담 | 그 | 니 | ✓ | 피 | 로 | 가 | ✓ | 싹 | ✓ | 풀 | 린 | 다 | . | |

2. [딱이, 딱키, 딱히] : 분명하게 꼭 집어서. 형편이나 처지가 애처롭고 가엾게.

| 서 | 울 | 에 | 서 | ✓ | 이 | 곳 | 에 | ✓ | 출 | 장 | 을 | ✓ | 와 | 보 | 니 |
| ✓ | 내 | 가 | ✓ | | | ✓ | 할 | ✓ | 일 | 이 | ✓ | 없 | 다 | . | |

3. [내로라하는, 내노라하는, 내놀아하는] : 두드러지거나 대표로 꼽힐 만하다.

| 세 | 계 | 적 | 으 | 로 | ✓ | | | | | ✓ | 축 | 구 | 선 | 수 |
| 들 | 이 | ✓ | 모 | 여 | ✓ | 경 | 기 | 를 | ✓ | 벌 | 이 | 다 | . | |

4. [남짓이, 남짓히, 남즈시] : (수량을 나타내는 말 뒤에 쓰여) 시간, 거리, 수효 따위가
일정한 한도를 채울 정도이거나 그보다 조금 더 남는 듯이.

| 오 | 래 | 된 | ✓ | 집 | 을 | ✓ | 새 | 롭 | 게 | ✓ | 보 | 수 | 하 | 는 | ✓ |
| 데 | ✓ | 반 | 년 | ✓ | | | | ✓ | 걸 | 렸 | 다 | . | | | |

5. [작이, 작히, 작키] : 주로 의문문에 쓰여 '얼마나'의 뜻으로 희망이나 추측을 나타내는 말.

| 네 | 가 | ✓ | 합 | 격 | 한 | ✓ | 것 | 을 | ✓ | 네 | ✓ | 부 | 모 | 님 | 이 |
| ✓ | 아 | 신 | 다 | 면 | ✓ | | | ✓ | 기 | 뻐 | 하 | 시 | 겠 | 니 | ? |

6. [둥긋히, 둥긋이, 둥그시] : 생김새가 약간 둥근 듯하게.

우	리	∨	고	향	에	는	∨			∨	숲	은	∨	큰
∨	산	이	∨	있	다	.								

7. [답답이, 답따피, 답답히] : 뜻대로 되지 않아 애가 타고 안타깝게.

시	험	에	∨	떨	어	진	∨	것	이	∨	다	시	금	∨	생
각	나	∨	가	슴	∨				∨	밀	려	온	다	.	

8. [된장찌게, 된장찌계, 된장찌개] : 된장을 풀어 넣고 끓인 찌개.

부	엌	에	서	∨	구	수	한	∨				∨	냄	새	
가	∨	나	면	∨	입	안	에	∨	침	이	∨	고	인	다	.

9. [나른이, 나른히, 나르히] : 맥이 풀리고 기운이 없이.

할	머	니	가	∨	피	곤	하	신	지	∨	방	으	로	∨	들
어	가	∨				∨	누	워	∨	주	무	신	다	.	

10. [급급히, 급급이, 급끕히] : 매우 바빠 서두르거나 다그치는 데가 있게.

배	가	∨	고	파	서	∨	무	엇	에	∨	쫓	기	는	∨	사
람	처	럼	∨				∨	밥	을	∨	먹	었	다	.	

낱말 바르게 써보기

＊ 주어진 세 개의 낱말 중 맞는 것을 찾아 써넣으세요.

1. [적이, 적히, 저기] : 어지간한 정도로.

키	우	던	✓	강	아	지	를	✓	친	구	에	게	✓	주	려
하	니	✓	마	음	이	✓			✓	서	운	했	다	.	

2. [가벼히, 가벼이, 가버히] : 중요성이나 가치가 별로 없거나 하찮게.

결	혼	을	✓				✓	생	각	하	다	가	는	✓	큰
✓	낭	패	를	✓	볼	✓	수	도	✓	있	다	.			

3. [섭섭이, 섭섭피, 섭섭히] : 기대에 어그러져 마음이 불만스럽거나 못마땅하게.

친	구	에	게	✓					✓	대	한	✓	일	이	✓	없
는	데	✓	나	를	✓	멀	리	하	는	✓	것	✓	같	다	.	

4. [대수로히, 대수로이, 대소로이] : 일 따위가 대단하거나 중요하다고 여길 만하게.

가	난	한	✓	시	절	✓	한	두	✓	끼	✓	굶	는	✓	것
은	✓				✓	생	각	하	지	✓	않	았	다	.	

5. [간소이, 간소의, 간소히] : 일이나 차림이 간단하고 소박하게.

생	일	날	✓	집	에	서	✓				✓	음	식	을	✓
차	려	✓	가	족	과	✓	함	께	✓	먹	다	.			

6. [일일이, 일일히, 일이리] : 하나하나 자세히. 꼬박꼬박 세심한 정성을 들여.

화분에 ∨ 심은 ∨ 배추에 ∨ 벌레가 ∨ 생겨 ∨ 손으로 ∨ 잡았다.

7. [극이, 극희, 극히] : 아주 심하여 더할 수 없을 정도로.

여름철 ∨ 삼복 ∨ 때 ∨ 무더위 ∨ 없이 ∨ 지난 ∨ 것은 ∨ 드문 ∨ 일이다.

8. [급이, 급히, 급피] : 사정이나 형편이 서둘러 돌보거나 빨리 처리해야 할 상태.

어머니가 ∨ 아프셔서 ∨ 병원에 ∨ 왔는데 ∨ 다행히 ∨ 이상이 ∨ 없다.

9. [짬짬히, 짬잠이, 짬짬이] : 짬이 날 때마다 그때그때.

나는 ∨ 등록금을 ∨ 마련하기 ∨ 위해 ∨ 아르바이트를 ∨ 했다.

10. [나날히, 나날이, 나나리] : 날이 갈수록. 하루도 빠짐없이.

가을 ∨ 단풍이 ∨ 더 ∨ 곱게 ∨ 물들고 ∨ 있습니다.

낱말 바르게 써보기

* 주어진 세 개의 낱말 중 맞는 것을 찾아 써넣으세요.

1. [즐거히, 즐거희, 즐거이] : 마음에 들어 흐뭇하고 기쁘게.

노	래	방	에	서	✓	반	주	에	✓	맞	춰	✓	친	구	들
과	✓				✓	노	래	를	✓	불	렀	다	.		

2. [심이, 심히, 심의] : 보통의 정도보다 지나치게.

잦	은	✓	폭	우	로	✓	인	하	여	✓	농	민	들	의	✓
침	수	✓	피	해	가	✓			✓	걱	정	된	다	.	

3. [쉬이, 쉬히, 쉬위] : 어떤 일에서 그다지 많은 수고나 노력이 필요치 않게.

공	원	에	서	✓	아	이	를	✓	잃	어	버	렸	는	데	✓
방	송	을	✓	통	해	✓			✓	찾	았	다	.		

4. [과감이, 과감히, 가감히] : 머뭇거림이나 주저함이 없이 과단성을 지녀 용감하게.

고	민	✓	끝	에	✓	이	번	✓	주	말	에	✓	가	족	✓
여	행	✓	가	기	로	✓				✓	결	정	했	다	.

5. [족히, 족이, 족키] : 수량이나 정도 따위가 모자람이 없이 넉넉히.

내	✓	자	취	방	에	는	✓	한	✓	달	✓	동	안	✓	
	✓	먹	을	✓	식	량	이	✓	잔	뜩	✓	있	다	.	

6. [나긋나긋히, 나긋나긋이, 나근나긋이] : 태도나 행동이 매우 상냥하고 우아하게.

| 며 | 느 | 리 | 가 | ∨ | 미 | 소 | ∨ | 띤 | ∨ | 얼 | 굴 | 로 | ∨ | | |
| | | | ∨ | 시 | 어 | 머 | 니 | 께 | ∨ | 대 | 답 | 했 | 다 | . | |

7. [빠듯히, 빠드시, 빠듯이] : 수량이나 시간 따위가 한도에 겨우 미치는 상태로.

| 서 | 점 | 에 | ∨ | 보 | 낼 | ∨ | 책 | ∨ | 출 | 간 | ∨ | 일 | 정 | 을 | ∨ |
| 너 | 무 | ∨ | | | | ∨ | 잡 | 은 | ∨ | 것 | ∨ | 같 | 아 | 요 | . |

8. [기웃이, 기웃히, 기우시] : 한쪽이 조금 낮거나 비뚤게.

| 집 | ∨ | 앞 | 에 | ∨ | 웅 | 성 | 거 | 리 | 는 | ∨ | 소 | 리 | 가 | ∨ | 나 |
| ∨ | 창 | 문 | 을 | ∨ | 열 | 고 | ∨ | | | | | ∨ | 보 | 았 | 다 | . |

9. [지긋히, 지그시, 지긋이] : 느긋하고 참을성 있게, 나이가 비교적 많아 듬직하게.

| 햇 | 살 | 이 | ∨ | 가 | 득 | 한 | ∨ | 창 | 가 | 에 | 서 | ∨ | | |
| ∨ | 눈 | 을 | ∨ | 감 | 고 | ∨ | 옛 | 일 | 을 | ∨ | 생 | 각 | 한 | 다 | . |

10. [실냉이, 실랑이, 실랭이] : 서로 자기주장을 고집하여 옥신각신하는 일.

| 엄 | 마 | 와 | ∨ | 가 | 게 | ∨ | 주 | 인 | 이 | ∨ | 물 | 건 | ∨ | 값 | 을 |
| ∨ | 놓 | 고 | ∨ | 잠 | 시 | ∨ | | | | 를 | ∨ | 벌 | 이 | 다 | . |

알 것 같지만 어설프게 아는 낱말 바르게 써보기 [정답]

정답 1

1. 붇다 2. 반듯이 3. 여윳돈 4. 실음 5. 머릿속
6. 반드시 7. 시름 8. 잿더미 9. 붓다 10. 꽂았다

정답 2

1. 받히다 2. 바치다 3. 받치다 4. 밭치다 5. 옅어지다
6. 짙어지다 7. 엷어지는 8. 오지랖 9. 서럽다 10 해코지

정답 3

1. 해질녘 2. 나들이 3. 희한한 4. 덫 5. 뚝배기
6. 개수작 7. 빈털터리 8. 여반장 9. 졸리다 10. 헛물켜다

정답 4

1. 저녁노을 2. 짊어지다 3. 찔다 4. 갈음 5. 막간
6. 설레발 7. 도롱뇽 8. 으스스 9. 며칠 10. 줄줄이

정답 5

1. 떡볶이 2. 무단히 3. 오이소박이 4. 간편히 5. 어이없다
6. 두더지 7. 도저히 8. 깨끗이 9. 곳곳이 10. 왠지

정답 6

1. 육개장 2. 당당히 3. 주꾸미 4. 날카로이 5. 삼촌
6. 번듯이 7. 딱따구리 8. 정확히 9. 오랑우탄 10. 굳이

정답 7

1. 몫몫이 2. 분명히 3. 다달이 4. 설레다 5. 상당히
6. 땀땀이 7. 능히 8. 앞앞이 9. 공평히 10. 번번이

정답 8

1. 뜨뜻이 2. 딱히 3. 내로라하다 4. 남짓이 5. 작히
6. 둥긋이 7. 답답히 8. 된장찌개 9. 나른히 10. 급급히

정답 9

1. 적이 2. 가벼이 3. 섭섭히 4. 대수로이 5. 간소히
6. 일일이 7. 극히 8. 급히 9. 짬짬이 10. 나날이

정답 10

1. 즐거이 2. 심히 3. 쉬이 4. 과감히 5. 족히
6. 나긋나긋이 7. 빠듯이 8. 기웃이 9. 지긋이 10. 실랑이

'붓기'와 '부기', '붓다'와 '붇다'의 올바른 표현

얼굴에 '붓기를 뺀다'는 얼굴에 '부기(浮氣)를 뺀다'가 올바른 표현이다. 맞춤법 규정에 의하여 한자어+한자어 합성어에는 사이시옷이 붙지 않는다. '부기(浮氣)'는 부증(浮症)으로 인해 몸이 부은 상태를 말하며, 한자어로 이루어진 단어이므로 사이시옷을 넣지 않고, '부기'로 써야 올바른 표현이 된다.

1. '붓다'는 살가죽이나 어떤 기관이 부풀어 오른 상태나, 물이나 액체, 가루 따위를 컵이나 그릇에 따를 때 쓰는 말이다.

 예 밀가루를 다른 그릇 안에 쏟아 붓다.

 　　라면을 먹고 잤더니 얼굴이 퉁퉁 붓다.

2. '붇다'는 물에 넣은 부피가 커지거나 분량이나 수요가 많아지는 것으로, '불다'가 아니라 '붇다'가 올바른 표현이다.

 예 콩을 물에 넣으니 콩이 붇다.

 　　장맛비가 내리니 개울물이 붇다.

 　　운동을 하지 않으니 체중이 붇다.

 　　전화하는 사이에 라면이 금세 붇다.

'넘어'와 '너머' 바르게 알기

1. '너머'는 동작 없는 상태를 말할 때, 공간을 가리키는 것이다.

 예 산 너머 남촌에는 누가 살기에~ (○)

 　　산 넘어 남촌에는 누가 살기에~ (×)

 예 바닷가 유리창 넘어 아름다운 해변이 보인다. (×)

 　　바닷가 유리창 너머 아름다운 해변이 보인다. (○)

2. '넘어'는 동작의 뜻이 들어갈 때 사용하며 '넘다'에서 나온 것이다. 높은 부분을 지나가거나 일정한 시간과 시기 등 범위를 벗어난다는 뜻이다.

 예 비가 많이 와서 물이 강둑을 넘어간다. (○)

 　　비가 많이 와서 물이 강둑을 너머 간다. (×)

 예 고양이가 문턱을 너머 간다. (×)

 　　고양이가 문턱을 넘어간다. (○)

첫소리 자음으로 낱말 맞히기 **1**

1. [뜻] 둘레를 이룬 부분. (유의어 : 주변, 근처)
❖ 첫소리 [ㅇ ㅈ ㄹ]

2. [뜻] (사물이나 그 냄새가) 썩은 풀이나 썩은 달걀에서 나는 것과 같이 고약하다.
❖ 첫소리 [ㄱ ㄹ ㄷ]

3. [뜻] 아주 보잘것없는 것을 속되게 이르는 말.
❖ 첫소리 [ㄱ ㅃ]

4. [뜻] 겉으로는 비슷하나 본질은 완전히 다른 가짜.
❖ 첫소리 [ㅅ ㅇ ㅂ]

5. [뜻] 신선함이나 생기가 없이 지루하고 답답하다. 신선하지 못하고 역겹게 고리다.
❖ 첫소리 [ㄱ ㄹ ㅌ ㅂ]하다

6. [뜻] (둘 이상의 것이) 모두 다 그만그만하게 시시하고 보잘것없다.
❖ 첫소리 [ㅈㅈㄱㄹ]하다

7. [뜻] 가난한 사람을 낮잡아 이르는 말.
❖ 첫소리 [ㄱㄴㅂㅇ]

8. [뜻] 흥에 겨워 떠들며 장단을 맞출 때 내는 말.
❖ 첫소리 [ㅇㅆㄱ]

9. [뜻] 용의 턱 아래에 있다고 전해지는 구슬.
❖ 첫소리 [ㅇㅇㅈ]

10. [뜻] 끓인 간장이나 소금물에 마늘이나 생강 따위를 다져 넣고 고춧가루를 넣어 만든 양념.
❖ 첫소리 [ㄷㄷㄱ]

첫소리 자음으로 낱말 맞히기 2

1. [뜻] 이마에서 정수리까지의 머리털을 양쪽으로 갈라붙일 때 생기는 금.
❖ 첫소리 [ㄱㄹㅁ]

2. [뜻] 앉거나 누워서 두 다리를 내뻗었다 오므렸다 하며 몸부림치는 일.
❖ 첫소리 [ㅂㅂㄷ]

3. [뜻] 노래를 잘 부르는 능력.
❖ 첫소리 [ㄱㅊㄹ]

4. [뜻] 권력이나 자리 따위를 차지하기 위해 다투는 싸움.
❖ 첫소리 [ㅈㅌㅈ]

5. [뜻] 어떤 일이나 몸 따위의 상태가 위험함을 알리는 징후나 조짐을 비유적으로 이르는 말.
❖ 첫소리 [ㅈㅅㅎ]

6. [뜻] 끝이 뾰족하고 굽은 물건.
❖ 첫소리 [ㄱㄱㄹ]

7. [뜻] 날개와 붙어 있는 몸의 한 부분.
❖ 첫소리 [ㄴㄱㅈㅈ]

8. [뜻] 어떤 일이나 사실을 견디어 내거나 받아들임.
❖ 첫소리 [ㄱㄷ]

9. [뜻] 작품이나 기사를 쓰는 데 필요한 자료나 재료를 찾아내서 수집하거나 조사하여 얻음.
❖ 첫소리 [ㅊㅈ]

10. [뜻] 일의 형세나 미래가 확실하지 않음.
❖ 첫소리 [ㅂㅌㅁ]

첫소리 자음으로 낱말 맞히기 ③

1. [뜻] 남의 물건이나 돈을 재빨리 채 감.
❖ **첫소리** [ㄴㅊㄱ]

2. [뜻] 양이나 수효를 덜어서 줄임.
❖ **첫소리** [ㄱㅊ]

3. [뜻] 어려움을 굳세고, 씩씩하게 견디어 내는 힘.
❖ **첫소리** [ㄱㄷ]

4. [뜻] 말다툼을 할 때, 주먹이나 손가락 따위를 상대의 얼굴을 향하여 푹푹 내지르는 짓.
❖ **첫소리** [ㅅㄷㅈ]

5. [뜻] 남의 것을 빼앗기 위하여 기회를 노리고 형세를 살피는 모양을 비유적으로 이르는 말.
❖ **첫소리** [ㅎㅅㅌㅌ]

6. [뜻] 턱없이 둘러대는 말 또는 음흉한 심보가 뻔히 보이는 말이나 행동을 비속하게 이르는 말.
❖ 첫소리 [ㄱ ㅅ ㅈ]

7. [뜻] 빨랫감을 다듬잇돌 위에 얹어 놓고 반드럽게 다듬을 때 쓰는 단단한 나무로 만든 방망이.
❖ 첫소리 [ㅎ ㄷ ㄲ]

8. [뜻] 옆과 뒷머리는 치올려 깎고 앞머리는 그대로 둔 채 정수리를 평평하게 깎은 머리.
❖ 첫소리 [ㅅ ㄱ ㅁ ㄹ]

9. [뜻] 일정 기간 동안 학문이나 기예, 실무 등을 배우고 익히도록 지도함.
❖ 첫소리 [ㄱ ㅅ]

10. [뜻] 어떤 사물에 대한 일반적인 뜻이나 내용.
❖ 첫소리 [ㄱ ㄴ]

첫소리 자음으로 낱말 맞히기 ④

1. [뜻] 소나 말이 끄는 짐수레.
❖ 첫소리 [ㄷㄱㅈ]

2. [뜻] 사물이나 사람을 대할 때 심리적이나 생리적으로 기피하는 감정이 나타나는 것.
❖ 첫소리 [ㄱㅂㅂㅇ]

3. [뜻] 어떤 일이 잠시 중단되거나 쉬는 동안.
❖ 첫소리 [ㅁㄱ]

4. [뜻] 조선 고종 때 연호로 서기 1896년에서 1897년까지 사용.
❖ 첫소리 [ㄱㅇ]

5. [뜻] 입을 살짝 벌릴 듯 말 듯하면서 소리 없이 보드랍게 웃는 모양을 나타내는 말.
❖ 첫소리 [ㅂㄱㄹ]

6. [뜻] 국물이 있는 음식에서 국물 이외의 나물이나 고기 따위의 먹을거리.
❖ 첫소리 [ㄱ ㄷ ㄱ]

7. [뜻] 한번 굳게 고집하면 도무지 융통성이 없음.
❖ 첫소리 [ㅁ ㅁ ㄱ ㄴ]

8. [뜻] 몹시 분하고 노여운 감정이 북받쳐 오름.
❖ 첫소리 [ㄱ ㅂ]

9. [뜻] 솜씨가 설고 어설프게.
❖ 첫소리 [ㅅ ㅂ ㄹ]

10. [뜻] 어떤 일이나 사상에 있어 그 시대의 다른 사람보다 앞선 사람.
❖ 첫소리 [ㅅ ㄱ ㅈ]

첫소리 자음으로 낱말 맞히기 5

1. [뜻] 어떤 사람이나 물건을 하찮게 여겨 이르는 말. 헝겊이나 종이 따위의 자질구레한 오라기.
❖ 첫소리 [ㄴ ㅂ ㄹ ㅇ]

2. [뜻] 결정적인 판단을 하거나 단정을 내림.
❖ 첫소리 [ㄱ ㄷ]

3. [뜻] 낟알이 붙은 곡식을 그대로 쌓은 더미.
❖ 첫소리 [ㄴ ㄱ ㄹ]

4. [뜻] 남을 존중하고 자기를 낮추는 태도가 있음.
❖ 첫소리 [ㄱ ㅅ]

5. [뜻] 사태의 심각성을 깨달아 경계하고 조심하는 마음.
❖ 첫소리 [ㄱ ㄱ ㅅ]

6. [뜻] 자기가 한 좋은 일을 스스로 칭찬하고 자랑함.
❖ 첫소리 [ㄱ ㅊ ㅅ]

7. [뜻] 둘 이상 사이에서 두루 같거나 통하는 요소.
❖ 첫소리 [ㄱ ㅌ ㅈ]

8. [뜻] 어느 부분이 없거나 잘못되어서 완전하지 못함.
❖ 첫소리 [ㄱ ㅅ]

9. [뜻] 겉으로 드러나지 않고 숨겨져 있는 힘.
❖ 첫소리 [ㅈ ㅈ ㄹ]

10. [뜻] 몹시 악독한 도둑 또는 남의 재물을 아무 거리낌 없이 함부로 빼앗는 짓.
❖ 첫소리 [ㄴ ㄷ ㄷ]

첫소리 자음으로 낱말 맞히기 6

1. [뜻] 통나무의 속을 파서 큰 바가지같이 만든 그릇.
 ❖ 첫소리 [ㅎ ㅈ ㅂ]

2. [뜻] 판소리, 가면극, 곡예 따위를 업으로 하는 사람을 통틀어 이르던 말.
 ❖ 첫소리 [ㄱ ㄷ]

3. [뜻] 어찌할 줄을 몰라 갈팡질팡하며 몹시 급하게 서두르다.
 ❖ 첫소리 [ㅎ ㄷ ㄷ ㄷ]

4. [뜻] 달빛 따위가 몹시 환하게 밝은 모양을 나타내는 말.
 ❖ 첫소리 [ㅎ ㅇ ㅊ]

5. [뜻] 껍질만 있고 속에 알맹이가 들어 있지 않은 곡식이나 과실 따위의 열매.
 ❖ 첫소리 [ㅉ ㅈ ㅇ]

6. [뜻] 문장의 각 부분에 찍는 여러 가지 부호. 쉼표와 마침표를 아울러 이르는 말.
❖ 첫소리 [ㄱ ㄷ ㅈ]

 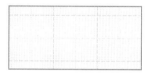

7. [뜻] 볼일. 해야 하는 일.
❖ 첫소리 [ㅇ ㄱ]

8. [뜻] 오랜 세월을 통하여 변함이 없는 산천.
❖ 첫소리 [ㅁ ㄱ ㄱ ㅅ]

9. [뜻] 간신히 날기 시작한 어린 새. 또는 나약하고 겁이 많은 사람을 비유적으로 이르는 말.
❖ 첫소리 [ㅇ ㅉ ㅇ]

10. [뜻] 정신없이 또는 얼빠진 듯이 멀거니 서 있거나 앉아 있는 모양을 나타내는 말.
❖ 첫소리 [ㅇ ㄷ ㅋ ㄴ]

첫소리 자음으로 낱말 맞히기 7

1. [뜻] 판에 박은 듯이 똑같아 변화가 없는 것.
❖ 첫소리 [ㅍ ㅂ ㅇ]

2. [뜻] 남의 말을 받아 자기 의사를 밝히거나 나타냄.
❖ 첫소리 [ㄷ ㄲ]

3. [뜻] 어떤 일을 스스로의 능력으로 충분히 감당할 수 있다고 믿는 마음.
❖ 첫소리 [ㅈ ㅅ ㄱ]

4. [뜻] 지면에서 공기가 아른거리며 위쪽으로 올라가는 것처럼 보이는 현상.
❖ 첫소리 [ㅇ ㅈ ㄹ ㅇ]

5. [뜻] 수다스럽게 떠벌려 늘어놓는 말이나 짓.
❖ 첫소리 [ㄴ ㅅ ㄹ]

6. [뜻] 입은 다르나 목소리는 같다는 뜻으로, 여러 사람의 말이 한결같음을 이르는 말.
❖ 첫소리 [ㅇ ㄱ ㄷ ㅅ]

7. [뜻] 끼니 외에 떡이나 과일, 과자 따위의 군음식을 먹음.
❖ 첫소리 [ㄱ ㄱ ㅈ]

8. [뜻] 자신의 능력이나 자격을 자랑스럽게 여기는 마음.
❖ 첫소리 [ㄱ ㅈ]

9. [뜻] 날이 흐리고 침침하게 오랫동안 내리는 비.
❖ 첫소리 [ㄱ ㅇ ㅂ]

10. [뜻] 야바위꾼이나 치기배 등과 짜고 사람들의 정신을 혼란스럽게 만드는 역할을 하는 사람.
❖ 첫소리 [ㅂ ㄹ ㅈ ㅇ]

첫소리 자음으로 낱말 맞히기 8

1. [뜻] 억지가 아주 심하여 자기 생각이나 의견을 굽히지 않고 우김.

❖ 첫소리 [ㅇ ㄱ ㅈ]

2. [뜻] 제대로 된 자격이나 실력이 없이 전문적인 일을 하는 사람을 속되게 이르는 말.

❖ 첫소리 [ㄷ ㅍ ㅇ]

3. [뜻] 이치에 어긋나거나 도리에 맞지 않는 일.

❖ 첫소리 [ㅂ ㄹ]

4. [뜻] 널빤지로 좁고 길게 만든 상을 차려놓고 술을 파는 집.

❖ 첫소리 [ㅁ ㄹ ㅈ ㅈ]

5. [뜻] 일정한 용도로 쓰고 남은 나머지를 비유적으로 이르는 말.

❖ 첫소리 [ㅈ ㅌ ㄹ]

6. [뜻] 한옥에서 몸채의 방과 방 사이에 있는 큰 마루.
❖ 첫소리 [ㄷㅊㅁㄹ]

7. [뜻] 늙어서 자식을 얻음.
❖ 첫소리 [ㅁㄷ]

8. [뜻] 사람과 물건이 일체가 되어 시설을 형성하고 행정 목적으로 제공되는 곳. 도서관, 양로원 등.
❖ 첫소리 [ㅇㅈㅁ]

9. [뜻] 차가운 방. 찬 방고래를 이르는 말.
❖ 첫소리 [ㄴㄱ]

10. [뜻] 무엇을 맞히려고 돌멩이를 멀리 날려서 던지는 짓.
❖ 첫소리 [ㄷㅍㅁ]

첫소리 자음으로 낱말 맞히기 ⑨

1. [뜻] 한편으로는 믿으면서도 다른 한편으로는 의심스러워함.
❖ 첫소리 [ㅂㅅㅂㅇ]

2. [뜻] 재미있고 익살스럽게 세상을 풍자하는 이야기를 함.
❖ 첫소리 [ㅁㄷ]

3. [뜻] 넓적한 바닥의 구석진 모퉁이나 모가 난 물건의 모서리를 뜻함.
❖ 첫소리 [ㄱㅌㅇ]

4. [뜻] 매우 인색한 사람을 비유적으로 이르는 말.
❖ 첫소리 [ㅉㄷㅇ]

5. [뜻] 노력이나 시간이 한순간에 흔적 없이 사라져 헛되게 된 상태를 비유적으로 이르는 말.
❖ 첫소리 [ㅁㄱㅍ]

6. [뜻] 풀이나 나무 또는 곡식 따위를 베어내고 난 뒤 남은 밑동을 뜻함.
❖ 첫소리 [ㄱ ㄹ ㅌ ㄱ]

7. [뜻] 어떤 일을 잘못짚어 실속 없는 경우 또는 진지하지 않고 철없는 사람을 뜻함.
❖ 첫소리 [ㅎ ㄷ]

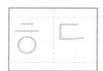

8. [뜻] 사람들이 즐겁게 구경할 만한 물건이나 일.
❖ 첫소리 [ㅂ ㄱ ㄹ]

9. [뜻] 어른에게 어리광을 부리거나 버릇없이 구는 일.
❖ 첫소리 [ㅇ ㅅ]

10. [뜻] 급하게 뛰어서 달려가는 짓.
❖ 첫소리 [ㄷ ㅇ ㅂ ㅈ]

첫소리 자음으로 낱말 맞히기 🔟

1. [뜻] 여러 사람이 뒤엉켜 함부로 떠들거나 덤벼 뒤죽박죽된 곳.
❖ **첫소리 [ㄴ ㅈ ㅍ]**

2. [뜻] 어린 티가 나는 사람이나 물건. 행동이나 말투가 수준 이하인 사람을 얕잡아 이르는 말.
❖ **첫소리 [ㅇ ㅅ ㅇ]**

3. [뜻] 억울하고 딱한 사정을 털어놓고 말하거나 간곡히 호소함.
❖ **첫소리 [ㅎ ㅅ ㅇ]**

4. [뜻] 알랑거리며 남의 비위를 맞추는 짓을 속되게 이르는 말.
❖ **첫소리 [ㅇ ㄹ ㅂ ㄱ]**

5. [뜻] 겉으로는 순해 보이나 속으로는 엉큼함.
❖ **첫소리 [ㄴ ㅅ]**

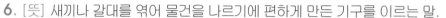
6. [뜻] 새끼나 갈대를 엮어 물건을 나르기에 편하게 만든 기구를 이르는 말.
❖ 첫소리 [ㅁㅌㄱ]

7. [뜻] 공포를 느끼도록 윽박지르고 을러댐. 또는 '거짓말'을 속되게 이르는 말.
❖ 첫소리 [ㄱㄱ]

8. [뜻] 물건에 쓸데없이 너슬너슬하게 붙어 있는 거스러미나 털 따위를 이르는 말.
❖ 첫소리 [ㄴㅅㄹㅁ]

9. [뜻] 여성의 한복 저고리의 고름이나 치마허리에 다는 물건. 또는 취미로 가지고 노는 물건.
❖ 첫소리 [ㄴㄹㄱ]

10. [뜻] 마음속으로 애를 쓰며 속을 태움을 뜻함.
❖ 첫소리 [ㄴㅅㅊㅅ]

첫소리 자음으로 낱말 맞히기 [정답]

정답 1
1. 언저리
2. 고리다
3. 개뿔
4. 사이비
5. 고리타분
6. 자질구레
7. 가난뱅이
8. 얼씨구
9. 여의주
10. 다대기

정답 2
1. 가르마
2. 발버둥
3. 가창력
4. 쟁탈전
5. 적신호
6. 갈고리
7. 날갯죽지
8. 감당
9. 취재
10. 불투명

정답 3
1. 날치기
2. 감축
3. 강단
4. 삿대질
5. 호시탐탐
6. 개수작
7. 홍두깨
8. 상고머리
9. 강습
10. 개념

정답 4
1. 달구지
2. 거부반응
3. 막간
4. 건양
5. 뱅그레
6. 건더기
7. 막무가내
8. 격분
9. 섣불리
10. 선구자

정답 5
1. 나부랭이
2. 결단
3. 낟가리
4. 겸손
5. 경각심
6. 공치사
7. 공통점
8. 결손
9. 잠재력
10. 날도둑

정답 6
1. 함지박
2. 광대
3. 허둥대다
4. 휘영청
5. 쭉정이
6. 구두점
7. 용건
8. 만고강산
9. 열쭝이
10. 우두커니

정답 7
1. 판박이
2. 대꾸
3. 자신감
4. 아지랑이
5. 너스레
6. 이구동성
7. 군것질
8. 금지
9. 궂은비
10. 바람잡이

정답 8
1. 옹고집
2. 돌팔이
3. 비리
4. 목로주점
5. 자투리
6. 대청마루
7. 만득
8. 영조물
9. 냉골
10. 돌팔매

정답 9
1. 반신반의
2. 만담
3. 귀퉁이
4. 짠돌이
5. 물거품
6. 그루터기
7. 허당
8. 볼거리
9. 응석
10. 달음박질

정답 10
1. 난장판
2. 애송이
3. 하소연
4. 알랑방귀
5. 내숭
6. 망태기
7. 공갈
8. 너스래미
9. 노리개
10. 노심초사

기본 상식으로 알아야 할
신문·방송·뉴스에 나오는
사자성어

신문·방송·뉴스에 나오는 사자성어

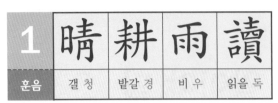

1	晴	耕	雨	讀
훈음	갤 청	밭갈 경	비 우	읽을 독

한자 독음 덧쓰기

晴	耕	雨	讀
청	경	우	독

뜻 : 날씨가 갠 날에는 밭을 갈고, 비 오는 날에는 책을 읽는다. 부지런히 일하고 틈나는 대로 공부한다. 유의어 : 晝耕夜讀(주경야독)

2	坐	吃	山	空
훈음	앉을 좌	말더듬을 흘	메 산	빌 공

한자 독음 덧쓰기

坐	吃	山	空
좌	흘	산	공

뜻 : 앉아서 먹기만 하면 산같이 많은 재산을 탕진한다. 아무리 재산이 많아도 놀고먹으면 없어진다. 유의어 : 立吃地陷(입흘지함)

3	虎	視	牛	步
훈음	범 호	볼 시	소 우	걸음 보

한자 독음 덧쓰기

虎	視	牛	步
호	시	우	보

뜻 : 호랑이 눈처럼 노려보고 소의 걸음처럼 걷는다. 예리한 통찰력으로 꿰뚫어 보며 성실하고 신중하게 행동한다.

4	一	氣	呵	成
훈음	한 일	기운 기	꾸짖을 가	이룰 성

한자 독음 덧쓰기

一	氣	呵	成
일	기	가	성

뜻 : 막힘없이 단숨에 일을 해치운다. 좋은 기회가 주어졌을 때 미루지 않고 이뤄야 한다.

5	太	和	爲	政
훈음	클 태	화합 화	할 위	정사 정

한자 독음 덧쓰기

太	和	爲	政
태	화	위	정

뜻 : 대화합을 정치의 근본으로 삼는다.

6	不	勞	無	榮	한자 독음 덧쓰기	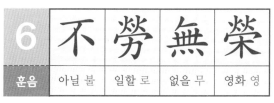
훈음	아닐 불	일할 로	없을 무	영화 영		

뜻 : 노력 없이는 영광도 없다.

7	解	弦	更	張	한자 독음 덧쓰기	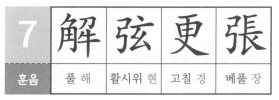
훈음	풀 해	활시위 현	고칠 경	베풀 장		

뜻 : 거문고 줄을 풀고 다시 고쳐 매다. 사회적·정치적으로 제도를 개혁한다.

8	時	和	年	豊	한자 독음 덧쓰기	
훈음	때 시	화할 화	해 년(연)	풍성할 풍		

뜻 : 나라가 평화롭고 해마다 풍년이 든다.

9	扶	危	定	傾	한자 독음 덧쓰기	
훈음	도울 부	위태할 위	정할 정	기울 경		

뜻 : 위기를 맞아 잘못된 것을 고치고, 나라를 바로 세운다.

10	一	勞	永	逸	한자 독음 덧쓰기	
훈음	한 일	일할 로	길 영	편안할 일		

뜻 : 적은 노력으로 오랫동안 이익을 본다. 한 번 고생으로 오랫동안 편안해진다.

11	民	貴	君	輕
훈음	백성 민	귀할 귀	임금 군	가벼울 경

한자 독음 덧쓰기

뜻 : 백성은 존귀하고 사직은 그다음이며 임금은 가볍다. 나라의 근본인 국민을 존중하는 정치가 이루어져야한다.

12	保	合	大	和
훈음	보전할 보	합할 합	큰 대	화할 화

한자 독음 덧쓰기

뜻 : 한마음을 가지면 큰 의미의 대화합을 이룰 수 있다.

13	兆	民	有	和
훈음	조 조	백성 민	있을 유	화할 화

한자 독음 덧쓰기

뜻 : 모든 인간은 화합한다. 참고 : 億兆蒼生(억조창생) 수많은 백성, 수많은 사람.

14	樽	俎	折	衝
훈음	술통 준	도마 조	꺾을 절	찌를 충

한자 독음 덧쓰기

뜻 : 외교상의 교섭에서 담판으로 국위를 빛내는 일.

15	長	袖	善	舞
훈음	길 장	소매 수	착할 선	춤출 무

한자 독음 덧쓰기

뜻 : 소매가 길면 춤을 잘 출 수 있다. 재물이 넉넉하면 어떤 일을 추진하거나 일에 성공하기가 쉽다.

16	手	無	分	錢	한자 독음 덧쓰기
훈음	손 수	없을 무	나눌 분 (푼 푼)	돈 전	

뜻 : 수중에 돈이 한 푼도 없는 상태.

17	芒	刺	在	背	한자 독음 덧쓰기
훈음	까끄라기 망	가시 자	있을 재	배반할 배	

뜻 : 까끄라기와 가시를 등에 지고 있다. 마음이 아주 조마조마하고 편하지 않다.

18	苦	盡	甘	來	한자 독음 덧쓰기
훈음	쓸 고	다할 진	달 감	올 래	

뜻 : 쓴 것이 다하면 단 것이 온다. 고생 끝에 즐거움이 온다.

19	興	盡	悲	來	한자 독음 덧쓰기
훈음	일 흥	다할 진	슬플 비	올 래	

뜻 : 즐거운 일이 다 하면 슬픈 일이 온다. 세상일은 좋고 나쁜 일이 돌고 돈다.

20	間	於	齊	楚	한자 독음 덧쓰기
훈음	사이 간	어조사 어	가지런할 제	모형 초	

뜻 : 제(齊) 나라와 초(楚) 나라 사이. 약자가 강자 사이에 끼어 괴로움을 당하고 있다.

21 描 虎 類 犬

| 훈음 | 그릴 묘 | 범 호 | 무리 류 | 개 견 |

한자
독음
덧쓰기

| 描 | 虎 | 類 | 犬 |
| 묘 | 호 | 류 | 견 |

뜻 : 호랑이를 그리려고 했으나 개와 비슷하게 되었다. 계획은 크게 세웠지만 실패하여 결과는 보잘 것 없다.

22 不 飛 不 鳴

| 훈음 | 아닐 불 | 날 비 | 아닐 불 | 울 명 |

한자
독음
덧쓰기

| 不 | 飛 | 不 | 鳴 |
| 불 | 비 | 불 | 명 |

뜻 : 새가 날지도 않고 울지도 않는다. 큰일을 위하여 조용히 적절한 때를 기다린다.

23 勞 而 無 功

| 훈음 | 일할 로 | 말이을 이 | 없을 무 | 공 공 |

한자
독음
덧쓰기

| 勞 | 而 | 無 | 功 |
| 노 | 이 | 무 | 공 |

뜻 : 수고롭기만 하고 공이 없다. 온갖 애를 썼으나 아무런 보람도 없다.

24 孤 立 無 依

| 훈음 | 외로울 고 | 설 립 | 없을 무 | 의지할 의 |

한자
독음
덧쓰기

| 孤 | 立 | 無 | 依 |
| 고 | 립 | 무 | 의 |

뜻 : 남과 사귀지 않거나 남의 도움을 받지 못한다. 외롭고 의지할 데 없다.

25 自 中 之 亂

| 훈음 | 스스로 자 | 가운데 중 | 갈 지 | 어지러울 란 |

한자
독음
덧쓰기

| 自 | 中 | 之 | 亂 |
| 자 | 중 | 지 | 란 |

뜻 : 같은 편 안에서 일어나는 혼란이나 내분. 같은 당 안에서의 싸움.

26	自	家	撞	着	한자 독음 덧쓰기	
훈음	스스로 자	집 가	칠 당	붙을 착		

뜻 : 한 사람의 말이나 행동이 앞뒤가 서로 맞지 않고 모순이 된다. 유의어 : 矛盾撞着(모순당착)

27	掩	耳	盜	鐘	한자 독음 덧쓰기	
훈음	가릴 엄	귀 이	도둑 도	쇠북 종		

뜻 : 자기 귀를 막고 종을 훔친다. 자기만 듣지 않으면 남도 듣지 못한다고 생각하는 행동.
　　유의어 : 掩目捕雀(엄목포작) 掩耳盜鈴(엄이도령)

28	如	狼	牧	羊	한자 독음 덧쓰기	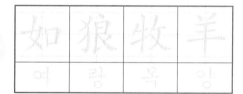
훈음	같을 여	이리 랑	칠 목	양 양		

뜻 : 늑대가 양을 기르는 격이다. 탐관오리가 백성을 착취하다.

29	多	岐	亡	羊	한자 독음 덧쓰기	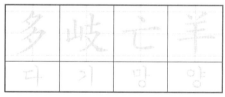
훈음	많을 다	갈림길 기	망할 망	양 양		

뜻 : 갈림길이 많아 찾는 양을 결국 잃고 말았다. 학문의 길이 여러 갈래이어서 진리를 찾기가 어렵다.

30	破	邪	顯	正	한자 독음 덧쓰기	
훈음	깨뜨릴 파	간사할 사	나타날 현	바를 정		

뜻 : 잘못된 견해에 사로잡힌 것을 타파하고 옳은 진리를 드러낸다. 그릇된 것을 깨뜨리고 정도를 나타 내는 것이다.

신문·방송·뉴스에 나오는 사자성어

31	生	生	之	樂
훈음	날 생	날 생	갈 지	즐거울 락

한자 독음 덧쓰기

生	生	之	樂
생	생	지	락

뜻 : 백성들이 즐거이 생업에 종사하고, 삶을 즐길 수 있는 세상.

32	盲	人	摸	象
훈음	소경 맹	사람 인	찾을 모	코끼리 상

한자 독음 덧쓰기

盲	人	摸	象
맹	인	모	상

뜻 : 일부분을 알면서도 전체를 아는 것처럼 한다. 장님 코끼리 만지기. 멋대로 추측하다.

33	啐	啄	同	時
훈음	빠는소리 줄	쫄 탁	같을 동	때 시

한자 독음 덧쓰기

啐	啄	同	時
줄	탁	동	시

뜻 : 새끼와 어미 닭이 안팎에서 서로 쪼아야 병아리가 나온다. 이상적인 스승과 제자사이, 합치가 잘
되는 일을 비유한다.

34	安	居	樂	業
훈음	편안 안	살 거	즐거울 락	업 업

한자 독음 덧쓰기

安	居	樂	業
안	거	낙	업

뜻 : 편안하게 살면서 즐거이 일한다. 유의어 : 安家樂業(안가낙업)

35	轉	迷	開	悟
훈음	구를 전	미혹할 미	열 개	깨달을 오

한자 독음 덧쓰기

轉	迷	開	悟
전	미	개	오

뜻 : 어지러운 번뇌에서 벗어나 열반의 깨달음에 이르다. 온갖 거짓과 속임수에서 벗어나 진실을 깨달음.

36	激	濁	揚	淸
훈음	격할 격	흐릴 탁	오를 양	맑을 청

한자 독음 덧쓰기

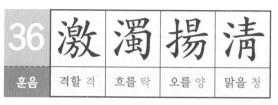

뜻 : 탁한 물을 내보내고 맑은 물을 끌어들인다. 악한 것을 없애고 선한 것을 가져온다.

37	與	民	同	樂
훈음	줄 여	백성 민	한가지 동	즐길 락

한자 독음 덧쓰기

뜻 : 임금과 백성이 더불어 즐긴다. 유의어 : 與民偕樂(여민해락)

38	指	鹿	爲	馬
훈음	손가락 지	사슴 록	할 위	말 마

한자 독음 덧쓰기

뜻 : 윗사람을 농락하여 권세를 제 마음대로 휘두른다.

39	削	足	適	履
훈음	깎을 삭	발 족	맞을 적	신 리

한자 독음 덧쓰기

뜻 : 발을 깎아 신발에 맞춘다. 합리성을 무시하고 억지로 적용한다.

40	至	痛	在	心
훈음	이를 지	아플 통	있을 재	마음 심

한자 독음 덧쓰기

뜻 : 지극한 고통이 마음속에 있다. 지극한 아픔에 마음이 있는데 시간은 많지 않고 할 일은 많다.

41	昏	庸	無	道
훈음	어두울 혼	쓸 용	없을 무	길 도

한자 독음 덧쓰기

昏	庸	無	道
혼	용	무	도

뜻 : 세상이 온통 어지럽고 무도하다. 나라 상황이 마치 암흑에 뒤덮인 것처럼 온통 어지럽다.

42	似	是	而	非
훈음	같을 사	옳을 시	말 이을 이	아닐 비

한자 독음 덧쓰기

似	是	而	非
사	시	이	비

뜻 : 비슷한 것 같으면서도 다르다. 겉모습은 그럴듯하지만 실제는 그렇지 않다.
　　유의어 : 似而非(사이비)

43	竭	澤	而	漁
훈음	마를 갈	연못 택	말이을 이	고기잡을 어

한자 독음 덧쓰기

竭	澤	而	漁
갈	택	이	어

뜻 : 연못을 다 말리고 고기를 잡다. 눈앞의 이익에 급급해 먼 장래를 생각하지 않는다.

44	危	如	累	卵
훈음	위태로울 위	같을 여	쌓을 루	알 란

한자 독음 덧쓰기

危	如	累	卵
위	여	누	란

뜻 : 달걀을 쌓아 놓은 것처럼 위태롭다. 매우 위급한 상태이다.

45	刻	舟	求	劍
훈음	새길 각	배 주	구할 구	칼 검

한자 독음 덧쓰기

刻	舟	求	劍
각	주	구	검

뜻 : 미련해서 사태의 변화를 무시하는 어리석은 행동을 하다. 어리석은 사람이 낡은 관념에 사로잡혀 융통성이 없다.

46	針	小	棒	大
훈음	바늘 침	작을 소	몽둥이 봉	큰 대

한자 독음 덧쓰기

뜻 : 작은 것을 크게 부풀려서 말하다. 작은 바늘을 큰 몽둥이라 한다.

47	集	腋	成	裘
훈음	모을 집	겨드랑이 액	이룰 성	갖옷 구

한자 독음 덧쓰기

뜻 : 백여우의 겨드랑이 가죽을 모아 갖옷을 만들다. 티끌 모아 태산. 여러 사람이 협력하면 큰일도 할 수 있다.

48	牛	步	萬	里
훈음	소 우	걸음 보	일만 만	마을 리

한자 독음 덧쓰기

뜻 : 소의 걸음이지만 꾸준하게 걷다 보면 만 리 길도 간다. 쉬지 말고 꾸준히 노력하라.

49	愚	公	移	山
훈음	어리석을 우	공평할 공	옮길 이	메 산

한자 독음 덧쓰기

뜻 : 어리석은 영감이 산을 옮긴다. 어떤 일이든 꾸준하게 열심히 하면 반드시 이룰 수 있다.

50	磨	斧	爲	針
훈음	갈 마	도끼 부	할 위	바늘 침

한자 독음 덧쓰기

뜻 : 도끼를 갈아서 바늘을 만든다. 아무리 어려운 일이라도 끊임없이 노력하면 반드시 이룰 수 있다.

51 積土成山

| 훈음 | 쌓을 적 | 흙 토 | 이룰 성 | 메 산 |

한자 독음 덧쓰기

| 積 | 土 | 成 | 山 |
| 적 | 토 | 성 | 산 |

뜻 : 작은 것이나 적은 것도 쌓이면 크게 되거나 많아진다.
　　유의어 : 積小成大(적소성대), 積塵成山 (적진성산)

52 囊中之錐

| 훈음 | 주머니 낭 | 가운데 중 | 갈 지 | 송곳 추 |

한자 독음 덧쓰기

| 囊 | 中 | 之 | 錐 |
| 낭 | 중 | 지 | 추 |

뜻 : 주머니 속의 송곳. 재능이 뛰어난 사람은 숨어 있어도 저절로 남의 눈에 띄게 된다.
　　유의어 : 錐處囊中(추처낭중)

53 先則制人

| 훈음 | 먼저 선 | 곧 즉 | 마를 제 | 사람 인 |

한자 독음 덧쓰기

| 先 | 則 | 制 | 人 |
| 선 | 즉 | 제 | 인 |

뜻 : 남보다 먼저 일을 도모하면 남을 쉽게 누를 수 있다. 아무도 하지 않는 일을 앞서서 하면 유리하다.

54 各自圖生

| 훈음 | 각각 각 | 스스로 자 | 그림 도 | 날 생 |

한자 독음 덧쓰기

| 各 | 自 | 圖 | 生 |
| 각 | 자 | 도 | 생 |

뜻 : 제각기 살아나갈 방도를 꾀하다. 각자가 스스로 제 살길을 찾는다.

55 走爲上計

| 훈음 | 달릴 주 | 할 위 | 위 상 | 꾀 계 |

한자 독음 덧쓰기

| 走 | 爲 | 上 | 計 |
| 주 | 위 | 상 | 계 |

뜻 : 도망가는 것이 상책이다. 때로는 작전상 후퇴도 필요하다.

56	求	同	存	異
훈음	구할 구	같을 동	있을 존	다를 이

한자
독음
덧쓰기

뜻 : 일치하는 점은 취하고, 의견이 서로 다른 점은 잠시 보류하다. 같은 것을 구하고 다른 것은 그대로 둔다.

57	鳳	凰	涅	槃
훈음	봉새 봉	봉황새 황	열반 열	쟁반 반

한자
독음
덧쓰기

뜻 : 불 속의 고통을 견디고 새로 태어난다. 봉황은 제 몸을 태워 새로운 존재로 다시 태어난다.

58	飮	水	思	源
훈음	마실 음	물 수	생각 사	근원 원

한자
독음
덧쓰기

뜻 : 물을 마실 때는 그 근원을 생각하다. 근본을 잊지 않는다.

59	各	自	爲	政
훈음	각각 각	스스로 자	할 위	정사 정

한자
독음
덧쓰기

뜻 : 제각기 자기 생각대로만 일하다. 자기 마음대로 하면 일을 성사시키기 어렵다.

60	和	衷	共	濟
훈음	화할 화	속마음 충	함께 공	건널 제

한자
독음
덧쓰기

뜻 : 마음을 합쳐 협력하여 곤란을 극복하다. 마음을 합해 어려움을 극복하자는 뜻이다.

61	螳	螂	窺	蟬
훈음	사마귀 당	사마귀 랑	엿볼 규	매미 선

한자 독음 덧쓰기

螳	螂	窺	蟬
당	랑	규	선

뜻 : 사마귀가 매미를 잡으니 참새가 뒤에서 기다리고 있더라. 지금 당장의 이익만을 탐하여 그 뒤의 위험을 알지 못한다. 유의어 : 螳螂搏蟬(당랑박선), 螳螂在後(당랑재후)

62	伯	樂	相	馬
훈음	맏 백	즐길 락	서로 상	말 마

한자 독음 덧쓰기

伯	樂	相	馬
백	락	상	마

뜻 : 백락이라는 사람이 말을 관찰하다. 백락이 말의 관상을 보다. 인재를 잘 고르다.

63	春	雉	自	鳴
훈음	봄 춘	꿩 치	스스로 자	울 명

한자 독음 덧쓰기

春	雉	自	鳴
춘	치	자	명

뜻 : 봄철에 꿩이 스스로 운다. 자신의 존재를 드러내어 화를 자초한다.

64	橘	化	爲	枳
훈음	귤 귤	될 화	할 위	탱자 지

한자 독음 덧쓰기

橘	化	爲	枳
귤	화	위	지

뜻 : 회남의 귤을 회북에 옮기면 탱자가 된다. 환경과 조건에 따라 사물의 성질이 변한다.

65	寸	鐵	殺	人
훈음	마디 촌	쇠 철	죽일 살	사람 인

한자 독음 덧쓰기

寸	鐵	殺	人
촌	철	살	인

뜻 : 작고 날카로운 쇠붙이로도 사람을 죽일 수 있다. 간단한 말로도 사람을 크게 감동시킬 수 있다.

66	除	舊	布	新
훈음	덜 제	옛 구	펼 포	새 신

뜻 : 낡은 것을 제거하고 새로운 것을 펼치다. 옛것은 덮고 새로운 것을 베풀다.

67	移	木	之	信
훈음	옮길 이	나무 목	갈 지	믿을 신

뜻 : 나무를 옮긴 사람에게 상을 주어 믿음을 갖게 하다. 나라가 한 약속은 반드시 지켜야 한다.
　　유의어 : 徙木之信(사목지신)

68	倒	行	逆	施
훈음	넘어질 도	갈 행	거스를 역	베풀 시

뜻 : 차례를 바꾸어 행하다. 시대의 흐름에 역행하다.

69	日	暮	途	遠
훈음	날 일	저물 모	길 도	멀 원

뜻 : 날은 저물고 갈 길은 멀다. 이미 몸이 늙어 목적한 것을 이루기가 어렵다.

70	轉	迷	開	悟
훈음	구를 전	미혹할 미	열 개	깨달을 오

뜻 : 번뇌로 인한 미혹에서 벗어나 열반을 깨닫는 마음에 이른다. 온갖 거짓과 속임수에서 벗어나 진실을
　　깨닫자.

신문·방송·뉴스에 나오는 사자성어

71	正	本	清	源	한자 독음 덧쓰기	正	本	清	源
훈음	바를 정	근본 본	맑을 청	근원 원		정	본	청	원

뜻 : 근본부터 철저하게 개혁하다. 근본부터 뜯어고치다.

72	山	溜	穿	石	한자 독음 덧쓰기	山	溜	穿	石
훈음	메 산	방울질 류	뚫을 천	돌 석		산	류	천	석

뜻 : 산에서 흐르는 물이 오랜 세월에 걸쳐 바위에 구멍을 뚫듯이 눈에 보이지 않는 미세한 힘이 쌓이고
모이면 변화가 찾아온다. 유의어 : 積小成大(적소성대), 愚公移山(우공이산), 十伐之木(십벌지목)

73	一	念	通	天	한자 독음 덧쓰기	一	念	通	天
훈음	한 일	생각 념	통할 통	하늘 천		일	념	통	천

뜻 : 온 마음을 기울이면 하늘을 감동시킴. 한마음으로 정성을 다해 노력하면 그 뜻이 성취된다.

74	機	略	縱	橫	한자 독음 덧쓰기	機	略	縱	橫
훈음	베틀 기	다스릴 략	세로 종	가로 횡		기	략	종	횡

뜻 : 어떤 변화에도 대처할 수 있는 빈틈없는 전략.

75	弗	爲	胡	成	한자 독음 덧쓰기	弗	爲	胡	成
훈음	아닐 불	할 위	오랑캐 호	이룰 성		불	위	호	성

뜻 : 행동하지 않으면 어떤 일도 이룰 수 없다. 실행하지 않으면 어떠한 것도 이룰 수 없다.

76	應	變	創	新	한자 독음 덧쓰기
훈음	응할 응	변할 변	비롯할 창	새로울 신	

뜻 : 변화에 한발 앞서 대응하고, 우리 스스로 길을 개척한다. 변화에 대응하고 새롭게 창조한다.

77	猿	臂	之	勢	한자 독음 덧쓰기
훈음	원숭이 원	팔 비	갈 지	기세 세	

뜻 : 원숭이의 긴 팔처럼 형세에 따라 군대의 진퇴를 유연하게 한다. 군대의 진퇴와 공수(攻守)를 자유롭게 한다.

78	馬	不	停	蹄	한자 독음 덧쓰기
훈음	말 마	아닐 부	머무를 정	굽 제	

뜻 : 잠시도 쉬지 않고 계속 나아가다. 일단 말을 달리기 시작했으면 멈추지 않는다.

79	衆	煦	漂	山	한자 독음 덧쓰기
훈음	무리 중	따뜻하게할 후	떠돌 표	메 산	

뜻 : 많은 사람이 내쉬는 숨결은 산도 움직인다. 여러 사람의 힘이 놀라운 결과를 낳는다.

80	均	貢	愛	民	한자 독음 덧쓰기
훈음	고를 균	바칠 공	사랑 애	백성 민	

뜻 : 세금을 고르게 하여 백성을 사랑하라.

81	節	用	蓄	力
훈음	마디 절	쓸 용	쌓을 축	힘 력

한자 독음 덧쓰기

節	用	蓄	力
절	용	축	력

뜻 : 소비를 줄여 경제적인 힘을 쌓는다.

82	若	烹	小	鮮
훈음	같을 약	삶을 팽	작을 소	고울 선

한자 독음 덧쓰기

若	烹	小	鮮
약	팽	소	선

뜻 : 치대국 약팽소선(治大國 若烹小鮮)의 줄인 말. 작은 생선을 굽듯이 그대로 두고 기다리는 마음이 중요하다. 생선이 잘 익을 수 있는 조건을 만들어 놓고 기다리라.

83	山	重	水	複
훈음	메 산	무거울 중	물 수	겹옷 복

한자 독음 덧쓰기

山	重	水	複
산	중	수	복

뜻 : 산과 물이 겹쳐있다. 산은 첩첩으로 쌓여있고, 물은 겹겹으로 둘려 있다. 어려운 일이 겹겹이 쌓여 있는 상황이다.

84	黨	同	伐	異
훈음	무리 당	한가지 동	칠 벌	다를 이

한자 독음 덧쓰기

黨	同	伐	異
당	동	벌	이

뜻 : 같은 편과는 무리를 짓고, 다른 편은 친다. 뜻이 맞는 사람은 한패가 되고 아니면 배척한다.

85	勤	者	必	成
훈음	부지런할 근	놈 자	반드시 필	이룰 성

한자 독음 덧쓰기

勤	者	必	成
근	자	필	성

뜻 : 부지런한 사람은 반드시 성공한다.

86	賊	反	荷	杖
훈음	도둑 적	돌이킬 반	멜 하	지팡이 장

한자
독음
덧쓰기

뜻 : 도둑이 도리어 매를 든다. 잘못한 사람이 아무 잘못이 없는 사람을 도리어 나무란다.

87	積	弊	清	算
훈음	쌓을 적	폐단 폐	맑을 청	셈 산

한자
독음
덧쓰기

뜻 : 잘못된 관행, 부정부패, 비리, 악습 등을 청산한다. 오랫동안 뿌리박힌 좋지 못하고 해로운 점들을
깨끗이 정리한다.

88	一	喜	一	悲
훈음	한 일	기쁠 희	한 일	슬플 비

한자
독음
덧쓰기

뜻 : 한편으로는 기뻐하고 또 한편으로는 슬퍼하다.
　　유의어:一悲一喜(일비일희)

89	姑	息	之	計
훈음	시어미 고	숨쉴 식	갈 지	셀 계

한자
독음
덧쓰기

뜻 : 임시방편으로 당장 편한 것을 택하는 꾀나 방법이다.
　　유의어:彌縫之策(미봉지책)

90	木	鷄	之	德
훈음	나무 목	닭 계	갈 지	큰 덕

한자
독음
덧쓰기

뜻 : 나무로 만든 닭처럼 자신의 감정을 완전히 통제할 줄 아는 리더.

91 急難之朋

훈음	급할 급	어려울 난	갈 지	벗 붕

한자 독음 덧쓰기

急	難	之	朋
급	난	지	붕

뜻 : 급하고 어려울 때 도와주는 친구라는 의미다.

92 前程萬里

훈음	앞 전	길 정	일만 만	마을 리

한자 독음 덧쓰기

前	程	萬	里
전	정	만	리

뜻 : 앞길이 구만리 같다. 나이가 젊어서 장래가 촉망된다.

93 千祥雲集

훈음	일천 천	상서로울 상	구름 운	모일 집

한자 독음 덧쓰기

千	祥	雲	集
천	상	운	집

뜻 : 천 가지 좋은 일이 구름처럼 모여든다.

94 梅經寒苦

훈음	매화나무 매	지날 경	찰 한	쓸 고

한자 독음 덧쓰기

梅	經	寒	苦
매	경	한	고

뜻 : 봄을 알리는 매화는 겨울 추위를 이겨낸다.

95 切齒腐心

훈음	끊을 절	이 치	썩을 부	마음 심

한자 독음 덧쓰기

切	齒	腐	心
절	치	부	심

뜻 : 이를 갈면서 속을 썩인다. 매우 분하여 한을 품다.

96	轉	敗	爲	功
훈음	구를 전	패할 패	할 위	공 공

한자 독음 덧쓰기

뜻 : 실패가 바뀌어서 오히려 공이 된다.

97	上	善	若	水
훈음	윗 상	착할 선	같을 약	물 수

한자 독음 덧쓰기

뜻 : 가장 좋은 것은 물과 같다. 몸을 낮추어 겸손하며 남에게 이로움을 주는 삶이다.

98	同	聲	相	應
훈음	한가지 동	소리 성	서로 상	응할 응

한자 독음 덧쓰기

뜻 : 같은 소리끼리는 서로 응하여 울린다. 같은 무리끼리는 서로 통하여 자연히 모인다.
　　유의어 : 同氣相求(동기상구)

99	堅	如	金	石
훈음	굳을 견	같을 여	쇠 금	돌 석

한자 독음 덧쓰기

뜻 : 굳기가 쇠나 돌 같다. 맹세나 언약이 금석과 같이 굳어 변함이 없다.

100	簞	食	瓢	飮
훈음	대광주리 단	먹을 사	박 표	마실 음

한자 독음 덧쓰기

뜻 : 도시락밥과 표주박 물. 변변치 못한 음식, 가난한 살림이다.

Foreign Copyright:
Joonwon Lee Mobile: 82-10-4624-6629
Address: 3F, 127, Yanghwa-ro, Mapo-gu, Seoul, Republic of Korea
 3rd Floor
Telephone: 82-2-3142-4151
E-mail: jwlee@cyber.co.kr

취준생과 공시생을 위한
손글씨 교정과 맞춤법

2018. 11. 16. 1판 1쇄 발행
2024. 11. 6. 1판 2쇄 발행

┌─────────────┐
│ 저자와의 │
│ 협의하에 │
│ 검인생략 │
└─────────────┘

지은이 | 손동조
펴낸이 | 이종춘
펴낸곳 | [BM] ㈜도서출판 **성안당**
주소 | 04032 서울시 마포구 양화로 127 첨단빌딩 3층(출판기획 R&D 센터)
 10881 경기도 파주시 문발로 112 파주 출판 문화도시(제작 및 물류)
전화 | 02) 3142-0036
 031) 950-6300
팩스 | 031) 955-0510
등록 | 1973. 2. 1. 제406-2005-000046호
출판사 홈페이지 | www.cyber.co.kr
ISBN | 978-89-315-8268-0 (13640)
정가 | 15,000원

이 책을 만든 사람들
책임 | 최옥현
진행 · 편집 | 정지현
본문 디자인 | 김인환
표지 디자인 | 박원석
홍보 | 김계향, 임진성, 김주승, 최정민
국제부 | 이선민, 조혜란
마케팅 | 구본철, 차정욱, 오영일, 나진호, 강호묵
마케팅 지원 | 장상범
제작 | 김유석

■ 도서 A/S 안내

성안당에서 발행하는 모든 도서는 저자와 출판사, 그리고 독자가 함께 만들어 나갑니다.
좋은 책을 펴내기 위해 많은 노력을 기울이고 있습니다. 혹시라도 내용상의 오류나 오탈자 등이
발견되면 "좋은 책은 나라의 보배"로서 우리 모두가 함께 만들어 간다는 마음으로 연락주시기
바랍니다. 수정 보완하여 더 나은 책이 되도록 최선을 다하겠습니다.
성안당은 늘 독자 여러분들의 소중한 의견을 기다리고 있습니다. 좋은 의견을 보내주시는 분께는
성안당 쇼핑몰의 포인트(3,000포인트)를 적립해 드립니다.

잘못 만들어진 책이나 부록 등이 파손된 경우에는 교환해 드립니다.